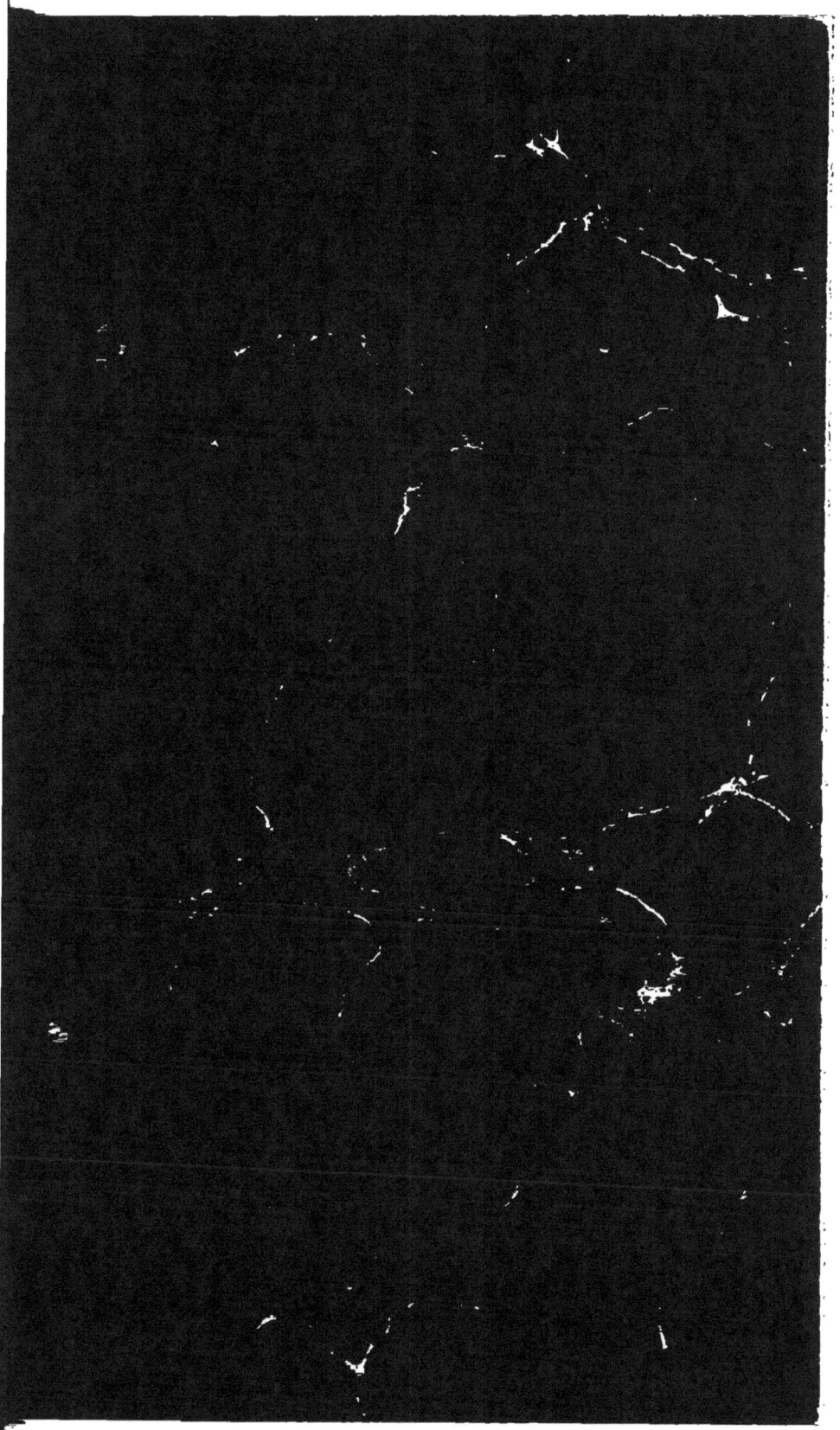

24622

CATALOGUE COMPLET

DU

SALON DE 1846

ANNOTÉ

PAR

A.-H. DELAUNAY

Rédacteur en chef du *Journal des Artistes*.

Prix : 60 cent.

PARIS

AU BUREAU DU JOURNAL DES ARTISTES

9, RUE MAZARINE

Et chez tous les libraires

CATALOGUE COMPLET

DU

SALON DE 1846

ANNOTÉ

PAR A. H. DELAUNAY

Rédacteur en chef du *Journal des Artistes*

PEINTURE

TABLEAUX

MM.

ANTHENAY (Mme Eugénie d'), à Troyes.
1 — Vue intérieure de l'église de Sainte-Madeleine, à Troyes.
2 — Vue prise aux environs de Grenoble.

<small>Cette artiste fait mieux les paysages que les intérieurs, et les intérieurs que les figures.</small>

ACHARD (Jean), 20, *r. des Marais-St.-Germain*.
3 — Vue prise à Saint-André (Ain).
4 — Rivière d'Ain.
5 — Vue prise aux environs de Sassenage.
6 — Bois de peupliers aux environs de Neuville-sur-Ain.
7 — Vue prise aux environs de Neuville-sur-Ain.

<small>A l'exception du n° 3, grande composition assez accentuée, les autres tableaux ont entre eux un air de famille.</small>

ADELUS (Jean-Baptiste), *à Batignoles-Monceaux, 20, place de l'Eglise.*
8 — Côtes de Bretagne; marée basse.

AIFFRE (Raymon-René), 15 *bis, r. des Petits-Augustins.*
9 — Le Calvaire.
<small>Peinture froide, mais consciencieuse (1).</small>

10 — *Il n'y a pas de roses sans épines.*
<small>Assez jolie pensée, franchement exécutée.</small>

ALIGNY (Théodore), 72, *r. de Vaugirard.*
11 — Villa italienne.
12 — Vue prise à la Serpentara (Etats-Romains).
<small>Paysages de style.</small>

ALLAR (w.-c.), *à Louisville (Etats-Unis).*
13 — Portrait de M. B...
14 — Idem de M. P...

AMAURY-DUVAL (Eugène-Emmanuel), 36, *rue d'Anjou-St.-Honoré.*
15 — Portrait de femme.
<small>Ecole de M. Ingres. Un des bons portraits du Salon, malgré les teintes gris-clair du fond et bleu-cru de la robe.</small>

AMIC (Mlle Clarisse), 47, *r. Joubert.*
16 — Portrait de M. le docteur Blache, médecin de S. A. R. Mgr. le comte de Paris.

ANASTASIE (Auguste), 4, *r. de la Planchette-St.-Antoine.*
17 — Vue prise en Normandie; effet du matin.
18 — Chemin en Normandie.
19 — Idem. idem.

ANDERT (Nestor d'), *à St-Nazaire près Grenoble.*
20 — L'heureuse mère.
<small>Peinture molle et lâchée.</small>

ANDRÉ (Aimé), 2, *r. Victor-Lemaire.*
21 — Vue d'un pont sur le Hasli-Berg, vallée de Meyringen, canton de Berne.

(1) Voir le *Journal des Artistes*, 29 mars 1846.

22 — Vue prise à Kienholz, Oberland Bernois.
Tons faux et durs.

ANDRÉ (Jules), 7, r. Meslay.
23 — Vue prise aux environs de Paris.
24 — Idem à Bazas (Gironde).

ANONYMES.
25 — Méditation.
C'est la méditation d'une jeune femme. Simple étude.

26 — Paysage.
Ecole de Rémond.

27 — Portrait de Mlle L...

ANSELIN (Louis-Julien), à Amiens.
28 — Vue prise à Vaucelle (Aisne), effet d'automne.
M. Anselin est un amateur d'Amiens. Il faut donc prendre sa peinture comme celle d'un amateur.

ANTHOINE (Louis D'), 11, r. du Nord.
29 — Portrait de M. le général comte de ***.
Assez bien, moins la main gantée.

ANTIGNA (Alexandre), 29, quai Bourbon.
30 — Baigneuses.
31 — L'orage.
32 — Le coin du feu.
33 — L'hiver.
34 — Le premier joujou.
35 — Le sommeil.
36 — Portrait de Mme M...

Les Baigneuses et l'Orage sont ce qu'il y a de mieux dans l'exposition de M. Antigna. Le petit drame de l'Orage est vrai.

APOIL (Charles-Alexis), à Sèvres, 3, avenue de Bellevue.
37 — Portrait de M. J. A...
38 — Idem de M. L. R...

APOIL (Mme), née Béranger, à Sèvres, 3, avenue de Bellevue.
39 — Fleurs et fruits.

1.

PEINTURE.

40 — Deux bouquets ; *même numéro.*
Couleur fraîche, trop fraîche même, mais composition poétique.

APPERT (Eugène), 34, *r. St-Lazare.*
41 — Le Christ descendu de la croix (1).
42 — Des fruits.
43 — Nature morte.
44 — Idem.
Touche large, facile et brillante.

ARAGO (Alfred), 350, *r. St-Jacques.*
45 — Récréation de Louis XI.
46 — Moines de différents ordres attendant audience du pape, près d'un des escaliers intérieurs du Vatican.
Ces deux tableaux manquent d'air.

ARENT (Mlle Adèle), *à Batignolles*, 56, *r. de la Paix.*
47 — Portrait de Mlle A A...

ARGAND (Mlle Hélène), 3, *r. de Louvois.*
48 — Portrait de Mlle H. A...

ARONDEL (Antoine-Jean-Marie), *quai d'Anjou, hôtel Pimodan.*
49 — Gibier sur un meuble ancien.
Il y a une pie qui vaut à elle seule tout le reste du tableau.

ARQUINVILLIERS (Mme D'), née de Parron, 24, *r. du Faubourg-du-Roule.*
50 — Groupe d'objets de curiosité.

AUGER (Charles), 3, *r. des Fossés-St-Germain-l'Auxerrois.*
51 — Portrait de Mme D...
Pourquoi tant de raideur ?

AUGUIN (Louis-Augustin), 72, *r. du Faubourg-Poissonnière.*
52 — Vue prise au Verger, près Rochefort.
53 — Restes du pont de Taillebourg (Charente-Inférieure), étude d'après nature ; effet du matin.

(1) Voir le *Journal des Artistes*, 29 mars 1846.

TABLEAUX.

54 — Ile de peupliers sur la Charente.

AZE (Valère-Adolphe), 18, *r. Pigale.*
55 — Lesueur au couvent des Chartreux.
<small>Sujet froid, qui devrait au contraire intéresser.</small>

56 — Portrait de M. H. B.

BACCUET (Prosper), 12, *place Bréda.*
57 — Le camp français et le marabout de Lalla-Margnhia (femme sainte), frontière du Maroc.
<small>Trop de laisser-aller.—Voir le *Journal des Artistes*, 12 avril.</small>

BAILLE (Edouard), *à Besançon.*
58 — Le Dante et Virgile aux enfers.
59 — Le Tintoret et l'Arétin.
60 — Le Joséphin et Annibal Carrache.
61 — L'homme entre les Plaisirs et la Vertu.
<small>M. Baille a de l'âme, du sentiment, de la facilité.</small>

BAILLY (Adolphe), 24, *r. des Petites-Écuries.*
62 — Le repos.
<small>Cette petite toile a les honneurs du salon carré.</small>

BALFOURIER (Adolphe), 3, *r. Racine.*
63 — Fragments d'aqueducs antiques sur la route de Tivoli à Subiaco.
64 — Les Marais-Pontins et le cap Circé, vue prise aux environs de Genzano.
65 — Castelgandolfo sur le lac d'Albano.
66 — Une vallée près de la Cervara.
<small>Beaucoup d'air. Dans les Marais-Pontins, beau lointain; mais les lignes du premier plan sont brisées et désagréables.</small>

BALLOT (Mlle Héloïse), 57, *r. du Paradis-Poissonnière.*
67 — Paysage.

BALTHASAR (Casimir DE), 31, *r. Louis-le-Grand.*
68 — Dévouement du trompette Escoffier.
<small>Bien ou mal, suivant le plus ou le moins de lumière qui l'éclaire.</small>

BAR (Alexandre DE), 38 *bis, r. des Marais-du-Temple.*

69 — Vue prise près de Ste-Maure (Indre-et-Loire).
 Jolie étude d'une grande vérité. — Voir le Journal des Artistes, 12 avril.

BAR (Mme Clémentine DE), *à la Maison royale de St-Denis.*

70 — Le départ de l'orpheline.
71 Le triomphe de Favori.
 Le Départ est supérieur au Triomphe. Il y a de l'expression.

BARBIER (Nicolas-Alexandre), 26, *r. des Grands-Augustins.*

72 — Vue du château de Chantilly, prise de la grille d'honneur.
 Exécution un peu lâchée; effet vrai.

BARD (Jean-Auguste), 15, *r. St-Germain-des-Prés.*
73 — Souvenir d'Albano.
 Ce qui veut dire deux pifferari qui jouent de la cornemuse et de la clarinette.
74 — Souvenir de Rome.
 Ce qui veut dire deux Italiennes qui prient. C'est plutôt un souvenir de vieux manuscrits avec images.
75 — Vue de la place Masaniello, à Naples.
76 — Médora.
77 — Portrait de Mme de B...

BARESCUT (Mlle Estelle DE), *à Versailles, aux petites écuries du roi.*
78 — Portraits des enfants de M. Devaux-Poirier.
 Cette artiste est vraisemblablement une élève de M. Winterhalter.

BARRE (Albert), 11, *quai Conti, hôtel des Monnaies.*
79 — Le retour de l'enfant prodigue.

BARRY (François), 8, *r. Neuve-Bréda.*
80 — Inauguration de la statue de S. A. R. Mgr le duc d'Orléans à Alger.
81 — Pêche aux bogues (environs de Marseille).
82 — Vue de l'anse de Pharo (environs de Marseille).
83 — Effet du soleil couchant.
84 — Le départ à la marée montante.
 A l'exception du n° 83, dont la lumière est d'un heureux

effet, les marines de M. Barry ne sont point des marines ; les eaux ne sont pas des eaux : on dirait des vagues d'Opéra, et même des Funambules. Le n° 84 appartient au musée de Lyon ; cela est fâcheux pour les élèves qui, en le copiant, prendront une fausse idée de la mer.

BATAILLE (Eugène), *à Versailles*, 51, *r. Neuve.*
85 — Don César de Bazan.

BAUDE (Claude), 2, *r. de Touraine, au Marais.*
86 — Cygne sauvage poursuivi par deux pygargues d'Islande.
Très-étudié, mais trop privé d'animation.

BAUDERON (Louis), 14, *boulevart Poissonnière.*
87 — La Zingara.
88 — Jeunes filles de Smyrne.
89 — La séduction.
90 — Portrait de Mlle Anna Grane, artiste du théâtre des Variétés.
91 — Rêverie ; étude.
Beaucoup de prétentions, beaucoup de fracas, et, au fond, rien, ou du moins presque rien.

BAUMES (Amédée), 14, *r. de Chabrol.*
92 — Portrait de M. P...

BAYLE (Bertrand-Georges), 36, *r. des Sts-Pères.*
93 — Fruits et fleurs.
Beau groupe un peu cru, mais bien entendu, bien composé.

BAZIN (Charles-Louis), 20, *r. d'Assas.*
94 — Le Christ.
Le Christ est tout uniment le portrait de l'auteur habillé en Christ, avec un cœur enflammé et saignant sur la poitrine.
95 — La jeune fille au lézard.
96 — Harmonie.
97 — Un soldat au temps de la ligue.
Excellente étude.
98 — Portrait de Mme Soulange-Teissier.
99 — Idem de M. Soulange-Teissier, artiste.
Très-ressemblants, mais privés d'animation.
100 — Idem de M. Ern. A..., élève de la marine.

BAUCÉ (Jean), 11, *r. Pavée-St-André-des-Arcs.*

PEINTURE.

101 — Le chevalier de Boutières à la bataille de Cerisoles (24 avril 1544).
102 — Mort du colonel Berthier (22 sept. 1845).
> Le premier est passable; le second est faible, très-faible, pour ne pas dire mauvais.

BEAULIEU (Anatole DE), 1, *r. de Fleurus.*
103 — Virginie veillée par les négresses.
> Petit tableau sombre par le sujet, par l'exécution.

BEAUME (Joseph), 10, *r. d'Enghein.*
104 — Giotto dessinant ses moutons.
105 — La sortie de l'église.
106 — Le gué.
> Trois toiles portant chacune son cachet particulier, mais toutes les trois le cachet de l'étude et du talent.

BÉCAR (Edmond), 49, *r. des Marais-St-Martin.*
107 — Portrait de M.***, élève de l'Ecole polytechnique.

BELLANGÉ (Hippolyte), *à Rouen; et à Paris,* 17, *quai des Augustins.*
108 — Veille de la bataille de la Moskowa (1).
109 — Une halte (2).
110 — Un bivouac (3).
> Quelles délicieuses scènes! quel charme! Voilà le naturel pris sur le fait; cela est fin, délicat, parfait, en un mot.

BELLEL (Jean-Joseph), 4, *r. Montholon.*
111 — Vue prise à Massa, près de Sorrente (golfe de Naples).
> Il y a progrès; exécution plus serrée que celle des années précédentes. — Voir le *Journal des Artistes.*

BENNER (Jean), 14, *r. Mandar.*
112 — Bouquet de fleurs.
> M. Benner y a mis une certaine poésie, il s'est affranchi des banalités habituelles.

BENNERT (Charles), 29, *r. Neuve-Bréda.*
113 — Portrait d'un jeune homme.

BENNET (Carl-Stephan), 3, *r. du Musée.*
114 — Vue de Stockholm.
> Espèce de panorama curieux sous plusieurs rapports.

(1-2-3.) Voir le *Journal des Artistes,* 5 avril 1846.

BENZON (le baron Christian DE), *r. Lorette*, 3.
115 — Congrès tenu à Rouen en 945.
 Mélange de qualités et de défauts, une grande facilité.
116 — Les derniers moments d'un libertin.
117 — Portrait de M. J...

BÉRANGER (Antoine), *à Sèvres*.
118 — L'Ange gardien.
119 — La Charité.
 L'Ange gardien est préférable à la Charité, qui est un peu froide.

BÉRANGER (Charles), 5, *r. Richepanse*.
120 — Vue du marché des Jacobins.
 Détails charmants; ensemble peu satisfaisant.
121 — *Merry, Fury, Duke*, chiens appartenant à M. le marquis d'Hertford.
 Il faut une heure au moins avant de deviner si la femme nue est peinte ou non peinte (1).

BÉRANGER (Émile), *quai Bourbon*.
122 — Une couturière.
 Si le fond était moins fait, la jolie couturière gagnerait cent pour cent (2).
123 — Jeune fille faisant bouillir son lait.
 Le défaut précédent n'y est pas aussi sensible.

BERCHÈRE (Narcisse), 49, *r. des Gr.-Augustins*
124 — Paysage, la sieste.
 Composition poétique et suave.
125 — Vue prise à Marlotte, forêt de Fontainebleau.

BERNARD (Mlle Élise), *à l'hôtel des Monnaies*.
126 — Portrait de Mme J. Ch...
 On dirait un portrait fait par un homme et non par une jeune personne.

BERNARD (Francis), 14, *boulevart Poissonnière*.
127 — Portrait de M. M...
128 — Idem de Mme F...

BERTHÉLEMY (Émile), 57, *r. de Seine-St-Germain*.
129 — Troisième combat livré par la flotte française,

(1-2) Voir le *Journal des Artistes*, 5 avril 1846.

PEINTURE.

sous le commandement de Duquesne, aux flottes combinées de Hollande et d'Espagne, commandées par Ruyter, sur les côtes de Sicile (16 avril 1676).
<small>Sujet bien compris et bien rendu.</small>

BERTIER (Eugène), 75, *r. de Vaugirard.*
130 — L'Enfant prodigue.
131 — Nature morte.
132 — Portrait de Mme G... et de son fils.
133 — Idem de Mlle H...

BERTRAND (Mlle Élisa), 8, *r. des Pyramides.*
134 — Fleurs au milieu de bas-reliefs du moyen âge.

BESSON (Faustin), *boulevart Montmartre.*
135 — La Madeleine.
136 — Le jardinier du couvent.
137 — Un jour d'été.
138 — Fleurs.
139 — Portrait de Mme S. G...
140 — Idem de Mme P...
<small>M. Besson est tout à la fois de l'école de M. Delacroix et de M. Diaz. Sa couleur est séduisante, mais son dessin peu correct. Pour le titre du n° 138, lisez : Fleurs, mais voyez : Marchande de fleurs (1).</small>

BETANT (E.), 57, *r. Mazarine.*
141 — Vue prise aux environs de Thiers (Auvergne).

BEWER (Clément), 2, *r. Victor-Lemaire.*
142 — Portrait de M. A. J..., architecte.

BIARD (François), 8, *place Vendôme* (2).
143 — La jeunesse de Linnée.
144 — Tourville et Andronique.
145 — Le droit de visite.
146 — Naufragés attaqués par un requin.
147 — L'aveugle, le chien et le perroquet.
148 — Le peintre classique.
149 — Le repos après le bain.
150 — Un dessert chez le curé.
<small>Il y a de tout dans les huit tableaux de M. Biard, du bon et</small>

<small>(1-2) Voir le *Journal des Artistes*, 5 avril 1846.</small>

TABLEAUX. 13

du mauvais, du gai et du larmoyant; les nos 143, 146 et 150 sont les meilleurs, et chacun dans un genre différent.

BICHEBOIS (Louis-Pierre-Alphonse), 31, *r. de Sèvres.*
151 — Vue prise à Vaujours; étude d'après nature.

Pourquoi M. Bichebois ne s'en tient-il pas à la lithographie, qu'il fait si bien, au lieu de s'amuser à la peinture, qu'il fait si... singulièrement?

BIGAND (Auguste), *à Versailles.*
152 — La dernière nuit de Néron.
153 — Portrait de M. Bigand.
154 — Etude d'homme.

Peinture heurtée, mais ayant d'excellentes qualités.

BIGOT (Achille), 148, *r. St-Lazare.*
155 — Portrait en pied de M. G. Gruat.
156 — Portrait de M. Le B...

Notez-les pour ne pas vous faire peindre ainsi.

BILLARDET (Léon-Marie-Joseph), 20, *r. Monsieur-le-Prince.*
157. — Portrait de M. Reynald de Marnier.

BILLET (Étienne), 14, *r. Neuve-Bréda.*
158 — Portrait de M. Eugène Leroux.

Si c'est M. Leroux, le lithographe, il laisse beaucoup à désirer sous le rapport de la ressemblance.

159 — Idem de Mlle H..., élève du Conservatoire de musique.

BILLOTTE (Léon-Joseph), 15, *quai Bourbon.*
160 — Vocation de sainte Radegonde.
161 — Portrait de M. D...

BIROTHEAU (Ferdinand), 44, *r. Chabrol.*
162 — Portrait de M. le docteur R...
163 — Portrait de M. L...
164 — Idem de Mme L...

BISSON (Pierre), 11, *boulevard St-Denis.*
165 — Petits mendiants endormis au bord d'une forêt.

BLANC (Célestin), 9, *r. Poupée.*
166 — Portrait de Mlle Cécile C...

PEINTURE.

BLANCHARD (Théophile), 47, *quai des Grands-Augustins.*
167 — Souvenir du Bugey (Ain).
168 — Intérieur de parc.
169 — Rivière de Bertinval (Seine-et-Oise).
<small>Le n° 167 est ravissant d'effet et d'exécution ; le n° 168 ravissant d'exécution et d'effet, et le n° 169 comme les deux autres.</small>

BLANDIN (Armand), *à Moret.*
170 — Vue prise à Berne, au bord de l'Aar.
171 — Paysage composé.

BOC DE SAINT-HILAIRE (Jules), 30, *r. Fontaine-St-Georges.*
172 — Paysage; la chaumière bretonne, effet du soir.

BODINIER, *à Rome.*
173 — Une femme pleure sur le lieu où l'on a assassiné son mari ; son frère lui a promis vengeance. (Costumes du royaume de Naples.)
174 — Portraits en pied de Mme P. L. M... et de son fils.
<small>Il y a longtemps que M. Bodinier n'est venu en France ; on s'en aperçoit à sa peinture, qui est toujours puissante, mais peu agréable. Ses portraits sentent plutôt le terroir italien que le terroir français.</small>

BOEKING (Adolphe), *à Dusseldorff.*
175 — Vue prise au bord du Rhin ; soleil couchant.

BOHM (Auguste), 23, *r. Neuve-Bréda.*
176 — Vue de la vallée de Dampierre (Seine-et-Oise).
<small>Petit bijou pour les amateurs.</small>

BOILEUX (Charles), *à Blois*, 22, *Grande-Rue.*
177 — Vue de la ville de Blois prise sur la Loire, au bas de la levée de St-Dyé ; effet du soir, soleil couchant.

BOISSARD (Fernand), 17, *quai d'Anjou, hôtel Pimodan.*
178 — Sainte Madeleine au désert.

BOISSEAU (Alfred), 9, *r. des Beaux-Arts.*
179 — Canotier et canotière.
<small>Insignifiant ; bonshommes de bois (1).</small>

<small>(1) Voir le *Journal des Artistes*, 5 avril 1846.</small>

BOISSELAT (Jean-François), 46, *r. de l'Arbre-Sec.*
180 — Repos de la Sainte Famille en Egypte.

BOISSELIER (Antoine-Félix), à *Versailles*, 27, *r. de l'Orangerie.*
181 — Vue prise aux environs de Rieti, dans la Sabine.
<small>De l'éclat, de la fraicheur, de l'air, de la lumière et du style.
— Voir le Journal des Artistes, 12 avril.</small>

BONHEUR (Auguste), 13, *r. Rumford.*
182 — Le bain.
183 — L'heureuse mère.
<small>Effets de lumière et de demi-teinte fort intelligents. Dix-huit ans; que fera M. A. Bonheur à trente?</small>

BONHEUR (Mlle Rosa), 13, *r. Rumford.*
184 — Un troupeau cheminant.
185 — Le repos.
186 — Moutons et chèvres.
187 — Une brebis.
188 — Un pâturage.
<small>Mlle Bonheur est à peine majeure, si toutefois elle l'est, et ses tableaux annoncent une main ferme, assurée. Le Troupeau cheminant et Un pâturage sont des toiles très-remarquables sous tous les rapports.</small>

BONHOMMÉ (F.), 24, *r. Bréda.*
189 — Usine à fer; puddlage.
190 — Idem; cinglage.

BONIROTE (Pierre), à *Lyon*, 9, *place de la Préfecture.*
191 — Baptême selon le rite grec, dans la chapelle de la Vierge, à Athènes.
192 — Vue de l'Acropole d'Athènes, prise de la tribune aux harangues.
<small>Les deux ouvrages de M. Bonirote se recommandent d'abord par eux-mêmes, et c'est la meilleure recommandation possible; puis, le premier, par le sujet, qui offre une cérémonie toute différente de celle selon le rite catholique, et, le second, par l'exactitude.</small>

BONNEGRACE (Charles), 39, *r. Cassette.*
193 — Baptême de Notre-Seigneur J.-C. par saint Jean.

194 — Saint Louis de Gonzague en extase.
Tendance au bistre.

BONNET (Léon), 1, *r. Montorgueil, passage du Saumon.*

195 — Portrait de Mme C...

BONNET (Mlle Mélanie), 14, *r. St-Pierre Montmartre.*

196 — Althéas et pêches; étude.
Tendance au bien.

BORELY (Charles), 19, *r. Guénégaud.*

197 — Portrait de Mme ***.

BORGET (Auguste), 38, *r. Blanche.*

198 — Vue de Notre-Dame-de-Gloire, à Rio-Janeiro.
199 — Désert entre Cordora et Mondoga (République argentine).
200 — Rue de Valladolid, à Lima (Pérou).
201 — Promenade d'une grande dame chinoise.
202 — Bords de l'Hoogly (Bengale).
203 — Habitation d'un fakir sur les bords du Gange.
204 — Mosquée dans les faubourgs de Calcutta.
205 — Temple birman dans l'île de Poulo-Senang (détroit de Malacca).

Tendance à l'uniformité. Si on excepte le *désert* de la République argentine, qui conserve une originalité particulière, les autres tableaux de M. Borget ont l'air d'avoir été jetés dans le même moule. Le Brésil, le Pérou, la Chine, le Bengale, etc., tout se ressemble dans l'exécution, dans la couleur et presque dans la forme.

BORISPOLETZ (Platon de), 4, *r. Bayard.*

206 — Le repos de la Sainte-Famille

BORNOT (Jules), 85, *r. de Vaugirard.*

207 — Le Christ descendu de la croix.
Est-ce un tableau peint sur toile ou sur porcelaine?

BORNSCHLEGEL (Victor de), 39, *quai Bourbon.*

208 — Une fantaisie.
209 — Les premiers pas de l'enfant.
210 — Une savonneuse.
211 — *Ce que l'on voit toujours dans les cartes.*

212 — Portrait de Mlle de B...

BOUCHAUD (Léon), 17, *r. des Beaux-Arts.*
213 — Paysage; effet du soir.

BOUCHET (Camille), 31, *r. de l'Est.*
214 — Assassinat de Thomas Becket, archevêque de Cantorbéry (29 décembre 1170).
> Composition intelligente et bien comprise.

BOUCHEZ (Charles), 5, *cité Trévise.*
215 — Le grand-papa, scène de pêcheur des côtes de Belgique.
> C'est du Lepoittevin tout pur, moins les qualités; c'est-à-dire un pastiche qui ne vaut pas grand'chose.

BOUDEVILLE (Édouard), 87, *r. du Faubourg-St-Denis.*
216 — Paysage.

BOUET (Georges), *à Caen*, 12, *r. Saint-Louis.*
217 — Vue du château de Beaumesnil, près de Bernay.
218 — Groupe d'arbres.
> On peut faire de bonne peinture et habiter la province; M. Bouet en est la preuve.

BOUHOT (Étienne), *à Semur (Côte-d'Or).*
219 — Vue intérieure du Musée des Thermes, à Paris.

BOULANGÉ (Jean-Baptiste-Louis), 12, *r. du Buisson St-Louis.*
220 — Effet de givre dans la forêt Mazarin (Ardennes).
> Sépia à l'huile, c'est-à-dire du bistre et du blanc, baptisé du titre : Effet de givre.

BOULANGER (Louis), 16, *r. de l'Ouest.*
221 — Portrait de M. A. Maquet.

BOULAT (Paul), 30, *r. de La Rochefoucauld.*
222 — Sainte-Famille.

BOUQUET (Michel), 13, *r. La Fayette.*
223 — Les portes du désert, aux gorges d'El-Kantara (province de Constantine).
> Plus de solidité dans les premiers plans, et ces Portes du désert seraient irréprochables.

224 — Paysage.

BOURDIER (Alfred), à *Versailles*, 16, *r. St-Médéric*.
225 — Sainte Geneviève, vierge et patronne de Paris.
 Il y a de l'étoffe dans sainte Geneviève, ou plutôt dans saint Germain qui la consacre à Dieu.
226 — Portrait de M. l'abbé T...

BOURDIER (Mlle Élisa), à *Versailles*, 28, *r. Satory*.
227 — Sainte Thérèse.
228 — Portrait de Mlle B...

BOURDON (Charles), 16, *r. du Caire*.
229 — Vue prise sur les hauteurs du Nid-de-l'Aigle; forêt de Fontainebleau.

BOURDON (Louis), 9, *r. de Trévise*.
230 — Portrait de Mlle G. L...

BOURGOIN (Adolphe), à *Batignolles*, 10, *r. des Batignollaises*.
231 — La Sainte-Famille.
232 — Portrait du fils de M. S...
233 — Idem de Mlle D...

BOURNE (Clément), 9, *r. de Paradis-Poissonnière*.
234 — Vue prise aux environs d'Arras; effet d'hiver.

BOUTERWEK (Frédéric), 21, *r. de Navarin*.
235 — Saint Philippe baptisant le trésorier de la reine Caudacès d'Ethiopie.
236 — Le peintre Bartolommeo de Florence.

BOUVRET (Mlle Honorine), 17, *r. Cassette*.
237 — Bouquet de fleurs sur une table.
238 — Un déjeûner.

BOYENVAL (Alexis), 1, *r. de Sully*.
239 — Le chevrier; paysage.
 Ce chevrier fait plaisir à voir, mais moins pour lui que pour son entourage.

BOYER (Ernest), 38, *r. Blanche*.

240 — La moisson, environs de Mortain (Manche).
 Voilà un pays bien chaud pour la Normandie; on se croirait en Provence.
241 — Route du Theilleul, idem.
242 — Vue de Kemperlé, d'après nature (Finistère).
243 — Un chemin creux en Bretagne.
244 — L'Etna; vue prise aux environs de Giardino.
245 — Vue de la forêt Noire.
 Ces autres paysages de M. Boyer donnent une idée plus exacte de la contrée qu'ils représentent.

BRALLE (Jean-Marie-Nicolas), 20, *r. du Dragon.*
246 — Portrait d'homme.
247 — Portrait de femme.

BRÉARD (Mlle Fanny), 6, *r. de la Douane.*
248 — Entrée de ferme en Picardie.

BRÉMOND (Jean), 59, *r. de Grenelle-St-Germain.*
249 — Portrait de la fille de l'auteur.
 Est-ce que Mlle Brémond se destine à la scène, pour lui avoir donné une pose théâtrale ?
250 — Idem de M. Lutgen.

BRETON (Louis-Pascal), 8, *r. Neuve-Bréda.*
251 — Portrait de M. B... de V...
252 — Idem de M. L. R...

BRISSOT DE WARVILLE (Félix), 18, *r. Beau-treillis.*
253 — Vue prise aux environs de Loches.
254 — Saules près d'Amboise (Indre-et-Loire).
255 — Vue prise aux environs d'Amboise.
256 — Chemin de Bel-Roche, à Amboise.
257 — Moulin de Givry, près d'Amboise.
258 — Vue prise à Athée, sur le Cher.
259 — Vallée du Cher.
 Quoique la palette de M. Brissot soit toujours un peu terne, on éprouve une certaine satisfaction à voir les divers tableaux de cet artiste. Ils gagneraient à être plus lumineux; mais tels qu'ils sont, on s'en contente très-bien. — Voir le *Journal des Artistes.*

BRONQUART (Jean-Adolphe), 73, *r. du Faubourg St-Martin.*

PEINTURE.

260 — Vue des environs de Maisons-Laffitte; effet d'après-midi; souvenir.

BRONZE (A.), *à Toulon*, 6, *place St-Jean.*
261 — Incendie du Mourillon (arsenal de Toulon).
 C'est quelque peu bronzé.

BRUINE (A. de), avocat *à Amsterdam.*
262 — Vue prise d'Amsterdam.
 Bonne peinture pour un avocat.

BRUN (Gustave), *à Dôle (Jura).*
263 — L'électeur et le candidat.
264 — La visite du propriétaire.
265 — *Saint Vernier, priez pour nous!*
 La charge et le trivial luttent contre le naturel.

BRUNE (Adolphe), 17, *boulevart St-Martin.*
266 — Caïn tuant son frère Abel.
 Se distingue par la couleur.
267 — Portrait de Mme la vicomtesse de P...

BRUNE (Christian), 8, *r. des Beaux-Arts.*
268 — Site des Pyrénées.
269 — Moulin en ruines, près d'un torrent, dans les Alpes.
270 — Carrière royale, au Bas-Meudon; étude.

BRUNE (Mme Aimée), 8, *r. des Beaux-Arts.*
271 — La fille de Jephté.
 Ne vaut pas le Moïse sauvé des eaux d'il y a trois ou quatre ans.
272 — Portrait de Mlle C. E.

BRUNEL (Léon), 25, *r. Notre-Dame-des-Champs.*
273 — Portrait de M. B...

BRUNEL-ROCQUE (L.), 38, *quai de la Mégisserie.*
274 — Portrait d'homme.

BUCHIN (Maurice), 8, *r. Madame.*
275 — Le repos.

BURETTE (Alphonse), 6, *r. Albouy.*
276 — Étude de forêt.
277 — Le château de La Roche-Pot.
 Bonne petite toile. — Voir le *Journal des Artistes,* 12 avril.

BURTHE (Léopold), 59, *r. de la Madeleine.*
278 — Hercule aux pieds d'Omphale.
<small>Exagération de l'absence de la couleur.</small>

BUSSON (Charles), 12, *r. Jacob.*
279 — Environs de Sassenage; étude.

BUTTURA (Eugène-Ferdinand), 3, *quai Malaquais.*
280 — Paysage; vue générale de Tivoli.
<small>Bien et très-bien même, quoique terne.</small>

BUTZ (C.), 16, *r. de Bussy.*
281 — Philosophie d'artiste.
<small>Fort triste et fort insignifiante philosophie que celle-là.</small>

CABASSON (Guillaume-Adolphe), 19, *r. des Marais-St-Germain.*
282 — Le Christ mort.
<small>Un peu trop blanc; mais de l'âme et de l'intelligence.</small>
283 — La prière.
<small>Du sentiment, de la douleur!</small>
284 — L'automne.
<small>Sujet anacréontique quelque peu académique.</small>

CABAT (Louis), *chez M. Susse, place de la Bourse.*
285 — Le repos; vue prise sur les bords d'un fleuve.
286 — Un ruisseau à la Judie (Haute-Vienne).
<small>Grandeur déchue, mais conservant de sa grandeur passée de beaux restes. —Voir le *Journal des Artistes*, 12 avril.</small>

CALAMATTA (Mme Joséphine), 12, *r. Neuve-des-Petits-Champs.*
287 — Sainte Cécile.
288 — L'homme entre la Religion et la Volupté.
<small>L'homme se distingue par une force de tête peu en harmonie avec son indécision.</small>
289 — Portrait d'homme.

CALS (Adolphe-Félix), 23 bis, *r. de la Bienfaisance.*
290 — Une pauvre famille en prières.
291 — Bonne femme filant.
292 — L'enfant endormi.
293 — Sollicitude maternelle.
294 — Le billet.

22 PEINTURE.

295 — Jeune fille travaillant.
296 — Petite fille épluchant des légumes.
297 — Méditation.
298 — Bonne femme d'Auvergne.
299 — Etude d'homme.
300 — Portrait de M. Yv...
 Petites comme grandes, ces toiles sont faites de la même manière. Beaucoup de naturel, mais un naturel commun, trivial.

CAMBON (Armand), 49, *quai de l'Horloge.*
301 — La poésie de gloire et la poésie d'amour.

CANON (Louis), 28, *r. des Petits-Augustins.*
302 — Le Colin-Maillard.
 Bien faible pochade !

CAPPELAERE (Mlle Henriette), 11, *r. du Colysée.*
303 — Portraits des enfants de M. B...

CARON (Jules), 15, *quai Malaquais.*
304 — Vue de Toulon, prise de l'Eguillette.
 Cette vue se distingue par une grande exactitude.

CAROUGET (Mlle Ernestine), 19, *r. du Dragon.*
305 — Portrait de M. L...

CARRAUD (Joseph), 73, *r. du Faubourg-Saint-Martin.*
306 — Blondette.
307 — Portrait de M. P...
308 — Idem du fils de M. D...

CARTELLIER (Jérome), 24, *r. Pigale.*
309 — Portrait de Mme C...
 Jeune femme aux yeux doux ! Triste peinture !

CARTIER (Emile-Victor), 65, *r. Rochechouart.*
310 — Vue du Puy-de-Dôme et des montagnes environnantes, le Mont-Parrioux et le Nid-de-la-Poule.

CASSEL (Félix), 29, *r. de Grenelle-St-Honoré.*
311 — Le Christ au milieu des docteurs.
 Sérieusement pensé, sérieusement exécuté ; bon coloris, de la vigueur et de l'âme (1).

CASTAN (Théophile), 86, *r. du Fbg.-Poissonnière.*

(1) Voir le *Journal des Artistes*, 29 mars 1846.

312 — Portrait de jeune homme.

CASTELLI (Valentin-Horace), 1, *r. Childebert.*
313 — Nicaise; sujet tiré de Boccace.

CATLIN (Georges), 21, *place de la Madeleine.*
314 — Shon-ta-y-e-ga (petit-loup), guerrier Ioway, Peau Rouge de l'Amérique du Nord.
315 — Stumich-a-Sucks (la graisse du dos du buffle), chef suprême de la tribu des Pieds Noirs, Peau Rouge de l'Amérique du Nord.
Objets de curiosité bons pour le cabinet d'un antiquaire.

CATRUFO (Pierre), 63, *r. de Ponthieu.*
316 — Lisière de forêt dans les Vosges; effet d'automne.
317 — Vue prise aux environs de Milan (haute Italie).
M. Catrufo cherche à arriver et il arrivera.

CAUDRON (Jules-Désiré), 6, *r. Royale-St-Antoine.*
318 — La prière.
319 — Un fumeur.
320 — Groupe d'ustensiles.
Petites toiles charmantes.

CAUVIN (Edouard), *à Toulon.*
321 — Vue de la vallée de Sainte-Anne, près des gorges d'Ollioules; souvenir de Provence.

CAVÉ (Mme Marie-Élisabeth), 10, *place de la Madeleine.*
322 — La consolation.
323 — Le songe.
324 — Le lever.
325 — Les premiers ennuis.
326 — *Il nudino.*
327 — Les bons amis.
La plus triste peinture qu'on puisse voir; ce n'est ni fait ni à faire. Est-ce de l'aquarelle ou de l'huile? sont-ce des figures de carton appliquées sur une toile? C'est tout ce qu'on voudra, excepté de la peinture (1).

CAZABON (Michel-J.), 7, *r. de Calais.*
328 — Vue prise aux environs de Naples.

(1) Voir le *Journal des Artistes,* 5 avril 1846.

329 — Plage de Luques (Calvados).

CAZES (Romain), 57, r. du Cherche-Midi.
330 — L'Ascension.

CHACATON (Henri de), 18, r. du Cherche-Midi.
331 — Départ d'une caravane ; souvenir de Syrie.
332 — Une ville de Syrie.
333 — Le platane d'Hippocrate dans l'île de Stanchio (ancienne Cès).
Imitation de l'ancienne manière de M. Decamps.

CHAILLY (Victor), 11, r. de Chabrol.
334 — Paysage ; souvenir d'Allemagne.
335 — Idem Idem.

CHAINBAUX (Louis-Nicolas), 55, r. du Faubourg-St-Denis.
336 — Vue prise à Méry (Oise); effet de lune.
337 — Idem à Lacave (Oise), en automne ; effet de brouillard.
338 — Vue prise des bords de l'Oise ; fixé.
339 — Vue prise près de l'Isle-Adam ; effet du matin ; fixé.
Quelques jolis tons, et du bon vouloir.

CHALAMET (Victor), 32, r. des Deux-Portes-St-Sauveur.
340 — Portrait en pied de M. Alf. Lefort.

CHAMPIN, 2, r. des Pyramides.
341 — Pièce d'eau dans l'ancien parc de Sceaux-Penthièvre.

CHANCEL (Benoît), 32, r. Bourbon-Villeneuve.
342 — Portrait de Mme C...

CHANDELIER (Jules), 3, quai Malaquais.
343 — Le bac.
Progrès très-sensible dans le faire.

CHANTRIER (Paul-Louis), 14, r. de Chabrol.
344 — La lecture.

CHAPSAL (Éloy), 12, r. Vivienne.

345 — Un pèlerin.
Bonne étude, largement peinte. — Le tableau porte le n° 354, lisez : 345.

CHARDIN (Gabriel), 16, *r. Fontaine-St-Georges.*
346 — Vue prise aux environs de Paris ; effet de soleil couchant.

CHARLERY (René-Jules), 18, *r. de Chabrol.*
347 — Vue prise à Sainte-Marguerite, près d'Aumale (Normandie).

CHARLIER (Charles-Louis-Henri), 20, *r. de la Madeleine.*
348 — Portrait de M. le docteur de L...

CHARPENTIER (Auguste), 14, *boulevard Poissonnière.*
349 — Portrait de M. A. C...
En le voyant, on ne dit pas : Assez.
350 — Idem de M. Diaz.
M. Diaz, le peintre des ébauches à la mode, est d'une ressemblance frappante ; il ne lui manque que la parole.

CHASSELAT (Saint-Ange), 3, *r. de l'Abbaye.*
351 — Sortie de l'église.
352 — Jeune fille.
353 — Mère.
Imitation de peinture sur porcelaine.

CHASSEVENT (Gustave-Adolphe), 21, *r. du Marché-St-Honoré.*
354 — La fiancée de Lammermoor.
355 — Portrait de M. C. C...
M. Chassevent est un jeune artiste qui mérite le plus grand intérêt. Il faut regarder sa fiancée avec des yeux d'ami, quoiqu'elle n'ait pas besoin d'indulgence.

CHASTANIER (Mlle Félicité), 8 *ter*, *r. de Furstemberg.*
356 — Portrait de M. R...

CHAUVIN (Alexandre), 38, *r. Croix-des-Petits-Champs.*
357 — Saint Sébastien.

PEINTURE.

CHAVET (Victor), 29, *r. de Londres.*
358 — Jeune homme lisant.
359 — Un fumeur.
360 — Portrait de M. B...
 Voilà un homme qui ira. Soldat il y a quelques jours, il est peintre aujourd'hui. Fils d'un prolétaire, il a du talent. Il est de l'école de Meisonnier, sans avoir connu cet artiste, ni vu aucun des ouvrages de ce maître.

CHAZAL (Antoine), 20, *r. de l'Ouest.*
361 — Groupe de roses, jasmin jaune et myosotis.
362 — Panier de fruits.
 Froid, mais étudié.

CHENAVARD, 1, *r. Lafayette.*
363 — L'Enfer.
 Composition qui soulève le cœur; certaines parties du tableau sont capables de faire avorter une femme enceinte.

CHÉRELLE (Léger), 5, *r. Guénégaud.*
364 — Martyre de sainte Irène.
 Bonne couleur, nature bien nourrie (1).
365 — Fruits et nature morte.
366 — Groupe de fruits sur une table.
367 — Fruits dans une niche.
 Les fruits de M. Chérelle sont largement faits, mais d'une couleur conventionnelle.

CHÉRET (Jean-Louis), *à Pantin, r. des Prés-St-Gervais.*
368 — Environs de Commentry.

CHEVALIER (Eugène-Adolphe), *à Voisinlieu, commune d'Allonne (Oise).*
369 — Vase de fleurs et de fruits posé sur un marbre.

CHEVANDIER (Paul), 41, *r. de la Tour-d'Auvergne.* — Voir le *Journal des Artistes*, 12 avril.
370 — Paysage, plaine de Rome.
 M. Chevandier est un amateur qui aurait beaucoup de succès, s'il voulait un peu plus consulter la nature et la lumière.

CHIFFLART (François), 108, *r. St-Jacques.*
371 — *Brisée par le malheur.*
372 — Une alerte.
 Ce n'est pas une alerte très-sérieuse. C'est un enfant qui a la

(1) Voir le *Journal des Artistes*, 29 mars 1846.

colique. Toute la famille est en émoi, et l'on va administrer au bambin non pas l'extrême onction, mais un petit lavement.

373 — Paysage; environs de Saint-Omer.

CHIRAT (Benoît), 366, *r. St-Denis.*
374 — Groupe de fruits.

CHIRAT (Mlle Anaïs), 366, *r. St-Denis.*
375 — Portrait de M. Ch...
376 — Idem de M. P...

CHOLET (André), 14, *r. Grange-Batelière.*
377 — Le petit pêcheur à la ligne.
378 — Jeune fille à la fontaine.
379 — La toilette.
Une jeune paysanne se mire dans une petite glace portative trop élégante pour une paysanne. Le reflet lumineux de cette glace produit sur la figure un effet assez curieux. Il est fâcheux que cette figure grimace.
380 — Portrait de M. Étienne Énault.

CHOLET (Mlle Élisabeth-Léonie), 48, *r. du Four-St-Germain.*
381 — Vue de Paris, prise des hauteurs de Meudon.
A la bonne heure! c'est ainsi que les femmes doivent faire de la peinture. — Voir le *Journal des Artistes*, 12 avril.

CHOPPE (Noël), 15, *quai St-Michel.*
382 — La collation.

CHOSSON (Mlle Adèle), 67, *r. de Chabrol.*
383 — Portrait de Mlle M...

CIBOT (Édouard), 8 *ter*, *r. de Furstemberg.*
384 — Regina cœli.
Du sentiment religieux et de la grâce (1).

CLAUDE (Mlle Sophie), 46, *r. des Fossés-du-Temple.*
385 — L'aumône partagée.
386 — Portrait de Mlle J. B...

CLAVEAU (Pierre-Eugène), *à Bordeaux.*
387 — Paysage; soleil levant.
388 — Nature morte.

(1) Voir le *Journal des Artistes*, 29 mars 1846.

PEINTURE.

CLÉMENT (Paul-Antoine), 15, r. Ste-Marguerite-St-Germain.
389 — Descente de croix.
 Peinture d'église plus qu'ordinaire.

COBLITZ (Louis), 5, r. de La Bruyère.
390 — Portrait de Mlle A. G.
 Cette demoiselle A. G. est une jeune personne.

COEDÈS (Louis-Eugène), r. et cité Turgot.
391 — Portrait de Mme J...
392 — Idem de Mme V...

COGNIET (Léon), 9, r. Grange-aux-Belles.
393 — Portrait de M. Granet.
 Bonne facture ; ressemblance parfaite.

COIGNARD (Louis), 3, r. de Valenciennes.
394 — Troupeau de vaches sur la lisière d'une forêt.
 Peut-être le plus remarquable du Salon dans ce genre.

COIGNET (Jules), 4, place de la Bourse.
395 — Ruines de Balbec.
396 — Bords du Nil, près du Caire.
397 — Temple de Memnon (haute Egypte).
398 — Vue prise près du Nil, à Scheik-Haridi.
 Le dernier voyage de M. J. Coignet dans la Grèce lui a été favorable. Son faire est moins éclatant, mais il a plus de solidité.

COLIN (Alexandre), 2, r. Pavée-St-André-des-Arcs.
399 — L'Assomption de la Vierge.
400 — Christophe Colomb.
 Il y a là de la poésie.
401 — Enfant de pêcheur.
402 — Sujet oriental.
403 — Idem.

COLLIGNON (Charles), r. Grange-aux-Belles.
404 — Place du village de Scheveningen, près de La Haye (Hollande).
405 — Côtes de Normandie ; tempête et naufrage.
 Toujours un air de vieux tableaux.

COLOMBAT DE L'ISÈRE (Mme Laure), 24, *r. des Petits-Augustins.*
406 — Vue de la gorge de Sonnant et de la montagne de Chanrousse, route d'Uriage, près de Grenoble.

COLOMBET (Mlle Marie), 8, *r. St-Paul.*
407 — Des fleurs.
408 — Des fruits.

COLSON (Ch.-J.-Baptiste), 44, *passage Vivienne.*
409 — Portrait de M. Frédéric Gaillardet.
410 — Idem de Mlle P. D...
411 — Idem de M. Marc Constantin.
412 — Idem de M. Julien L...

COMAIRAS (Philippe), 3 *bis, rue des Beaux-Arts.*
413 — Portrait d'homme.

COMPTE-CALIX (François-Claudius), 30, *r. des Petits-Augustins.*
414 — L'amour au château.
415 — L'amour à la chaumière.
416 — A travers champs.
417 — Salut à la meunière.
418 — *Dominus vobiscum.*
M. Compte-Calix aurait une charmante exécution si, au sentiment qui guide son pinceau, il unissait plus de sévérité dans le dessin (1).

CONSTANS (Léon), *r. des Boulangers.*
419 — Fruits et gibier; d'après nature.

COQUERET (Achille), 3, *cité d'Orléans.*
420 — Portrait d'homme.

CORNILLE (Victor-Auguste), 17, *r. Ste-Croix-d'Antin.*
421 — La fin de la lune de miel.
Pastiche plus que très-ordinaire de M. Guillemin.

COROT (Camille), 15, *quai Voltaire.*
422 — Vue prise dans la forêt de Fontainebleau.
Il y a des gens qui appellent cela de la peinture. Ils sont bien bons.

(1) Voir le *Journal des Artistes*, 5 avril 1846.

COTÉ (Hippolyte), *à Brest.*
423 — Nature morte.

COUBERTIN (Charles DE), 86, *r. St-Lazare.*
424 — Découverte du Laocoon, à Rome, en 1506.

COUDER (Alexandre), 15, *quai Malaquais.*
425 — Un cabinet de curiosités.
426 — Un fumeur absent.
427 — Fruits et gibier.
> Petites créations étudiées avec un soin qui rappelle les flamands.

COULON (Louis), 42, *r. du Faubourg-Montmartre.*
428 — La correspondance surprise.

COURBET (Gustave), 89, *r. de la Harpe.*
429 — Portrait de M. ***.

COURT (Joseph-Désiré), 14, *r. de l'Ancienne-Comédie.*
430 — Fleur-de-Marie au couvent de Sainte-Hermangilde.
> Exposée en pleine lumière elle perd de son charme.
431 — La belle Gracia, Romaine transteverine.
> Figure italienne, énergique comme une Italienne.
432 — Portrait de S. A. E. Mgr le cardinal prince de Croy, archevêque de Rouen, grand aumônier de France, etc., mort à Rouen le 1er janvier 1844 ; peint d'après nature en 1843.
> Le plus beau des portraits en pied du Salon ; il rappelle Philippe de Champagne.
433 — Portrait de M. le comte de St-P...
434 — Idem de M. le comte P.,.
435 — Idem de M. T...
436 — Idem de Mme T...
437 — Idem de M. S...
438 — Idem de miss E...
> Il est difficile d'être plus jolie, plus belle et mieux faite que miss E. Le portrait est digne de la personne représentée.

COUSSIN (Laure), 19, *r. Coquenard.*
439 — Portrait de Mlle A. B...
440 — Idem de Mme de T...

COUVELEY (Adolphe), 14, *r. de Chabrol.*
441 — Une noce bretonne.
442 — Le gué.
<small>Trop lestement fait.</small>

CRINIER (Georges), 9 *bis, rond-point de l'Étoile.*
443 — Paysage et animaux.
444 — Idem.

CRONEAU (Alphonse), 10, *r. des Beaux-Arts.*
445 — Portrait de M. C...

CUNY (Léon), 2, *r. de Tournon.*
446 — La multiplication des pains.
<small>M. L. Cuny cherche la voie qui convient à sa manière. Il a une tendance à la couleur.</small>

CURZON (Alfred DE), 7, *r. de l'Abbaye.*
447 — Vue des bords du Clain, près de Poitiers.
448 — Souvenir d'Auvergne.
449 — Souvenir des rives de la Loire.
450 — Paysage composé; effet du matin.
<small>Il flotte indécis entre le style de M. P. Flandrin et le genre de M. Corot.</small>

DADURE, 31, *r. de la Tour-d'Auvergne.*
451 — Portrait de M. Grassot, artiste du théâtre du Palais-Royal (rôle d'Alexandre-le-Grand dans *l'Almanach des* 25.000 *adresses*).
<small>On peut faire un portrait moins gris, mais non rempli de plus de naturel et de bonhomie.</small>

DALLEMAGNE (Mme Augustine), 4, *r. Bayard (Champs-Élisées).*
452 — Portrait de Mlle Agarite de G...y.
<small>Assez bon portrait.</small>

DAMIS (Gustave), 72, *r. de Vaugirard.*
453 — Vase de fleurs posé sur une table; coquillages et perruche.
454 — Corbeille de fleurs renversée.

DANVIN (Mme Constance), 54, *r. du Four-St-Germain.*
455 — Moulins aux environs du Hâvre.
<small>C'est bien l'atmosphère brumeuse de la Normandie.</small>

PEINTURE.

DARDOIZE (Émile-Louis), 20, *r. M.-le-Prince.*
456 — Environs de Méréville (Seine-et-Oise).
457 — Un marabout aux environs d'Alger.

DARJOU (Victor), 18, *r. Poissonnière.*
458 — Le corps d'un pêcheur rejeté sur le bord de la mer à la suite d'un naufrage, est retrouvé par sa famille.
459 — *En usez-vous ?*
 Etude d'un priseur, à mi-corps ; très-vraie.
460 — Portrait de Mme D...

DAUVERGNE (Anatole), 57, *r. Hauteville.*
461 — Vue de Clermont-Ferrand (Puy-de-Dôme); effet du matin.
462 — Portrait de Mgr Laurence, évêque de Tarbes.

DAVERDOING (Charles-Aimé-Joseph), *à Rome.*
463 — L'Annonciation.

DAVIS (J.-P.), 13, *r. de l'Est.*
464 — Cupidon feignant d'être malade.
465 — La studieuse.
466 — L'industrieuse.
 M. Davis doit être anglais. Il s'inspire de Lawrence ; mais Lawrence avait plus de simplicité dans la composition.

DE BAY (Auguste), 37 *bis, r. N.-D.-des-Champs.*
467 — Sagesse et bonheur.
468 — Inconduite et misère.
469 — Portrait de Mme D...
 Encore un très-bon portrait.

DEBOIS (Nicolas-Michel), 5, *r. Guénégaud.*
470 — Portrait de M. Louis Mamelin.

DEBON (Hippolyte), 13, *r. des Petites-Écuries.*
471 — Henri VIII et François Ier.
 Le rouge domine de manière à faire mal aux yeux.
472 — Le concert dans l'atelier.
 Grande page à voir de bien loin !

DÉBORDE (Frédéric), 14, *r. Cassette.*
473 — Portrait de Mme de G...

DECAEN (Alf.-Ch.-Ferd.), 75, *r. de Vaugirard.*
474 — Sainte Marie l'Egyptienne.

DECAISNE (Henri), 5 bis, *r. de Larochefoucault.*
475 — Les joies maternelles.
> Quelle expression de bonheur dans cette femme couverte de ses enfants comme des plus beaux joyaux qu'elle puisse avoir !

476 — Portraits des jeunes princes Alexis et V. Galitzini.
477 — Portrait de Mlle Suzanne D...

DECAMPS, 109, *r. du Faubourg-St-Denis.*
478 — Ecole de jeunes enfants ou salle d'asile (Asie-Mineure).
> Est-ce de la peinture ou de la sculpture ?

479 — Retour du berger ; effet de pluie.
480 — Souvenir de la Turquie d'Asie.
481 — Idem ; paysage.
> Il y a quelques années, l'apparition de M. Decamps au Salon était un événement, une fête. Il fallait faire queue pour pénétrer jusqu'à sa plus petite pochade. Aujourd'hui, solitude complète. Vaut-il moins qu'alors ? Non. Enfant de la vogue, la vogue commence à le délaisser (1).

DE DRÉE (Adrien), 22, *place Bellechasse.*
482 — Vue de Calabre (Italie).

DEDREUX (Alfred), 28, *r. de Bréda.*
483 — Chasse au vol sous Charles VII.
484 — Chasse à courre sous Louis XV.
485 — Chasse anglaise.
486 — La douleur partagée.
487 — Chiens courants ; étude.
488 — Idem ; idem.
> M. Dedreux est très-coupable de faire de grands tableaux. A quoi cela l'avance-t-il, à prouver la faiblesse de ses études premières. Il plaît dans le genre, qu'il se maintienne donc dans le genre.

DEDREUX-DORCY, 9, *r. Taitbout.*
489 — Portrait de Mme V...
> Séduisant d'aspect, — mais bulle de savon.

DEFLUBÉ (Louis-Joseph), *à Pierrefonds.*

(1) Voir le *Journal des Artistes*, 5 avril 1846.

490 — Côtes de Bretagne.

> M. Deflubé est un amateur et on ne s'en douterait pas en regardant son tableau.

DEHAUSSY (Jules), 13, r. *Lafayette.*

491 — La pêche miraculeuse.

> Non pas celle de l'Évangile. C'est une pêche conjugale, une pêche à la ligne. — La femme prend un poisson et le mari un pauvre noyé, un petit quadrupède, un chien, en un mot : amusante composition.

DE HEUVEL (Théodore-Bernard), *chez M. Pasquier*, 9, *r. de Furstemberg.*

492 — Des joueurs de quilles.
493 — Intérieur avec figures.
494 — L'amour jaloux.

> M. de Heuvel a mieux fait l'an passé.

DE HEYDER (Pierre-Jean), 29, *r. Notre-Dame-de-Nazareth.*

495 — Nature morte.
496 — Nature morte et fruits.

> M. de Heyder est comme M. de Heuvel.

DEHODENCQ (Alfred), 6, *r. du Gros-Chenet.*

497 — Saint Étienne traîné au supplice.
498 — Portrait de M. A. J...

DELACROIX (Auguste), 47, *r. des Grands-Augustins.*

499 — Femmes surprises par la marée; côtes de Normandie.
500 — Causerie à la fontaine.
501 — Les laveuses.

> Femmes surprises, causeuses ou laveuses, elles sont toutes taillées sur le même patron ; qui voit les unes connaît les autres.

DELACROIX (Eugène), 54, *r. N.-D.-de-Lorette*(1).

502 — Rebecca enlevée par les ordres du templier Boisguilbert, au milieu du sac du château de Front-de-Bœuf.
503 — Les adieux de Roméo et Juliette.

(1) Voir le *Journal des Artistes*, 5 avril 1846.

504 — Marguerite à l'église.
>Pauvre Walter Scott! Pauvre Shakespeare! Pauvre Goëthe! Vous attendiez-vous'aux honneurs de la parodie? Et quelle triste parodie que ces trois pages!

DELAMAIN (Paul), 75, *r. de Vaugirard.*
505 — Environs de Fontainebleau.
>Ils annoncent de la main, sans jeu de mots.

DELAPLACE-GÉRARDIN (Désiré), 37, *quai Bourbon.*
506 — Paysage composé.

DE LA PORTE (Mme Adèle), 4, *r. Ste-Marthe.*
507 — Groupes de roses.
508 — Des fruits.

DELAROCHE (Honoré-Gaspard), *à Montmartre*, 22, *r. des Acacias.*
509 — Vaches et moutons; paysage.

DELATTRE (Henri), *quai Valmy.*
510 — Le jour de marché.
511 — Têtes d'animaux.
>Si on conteste à M. Delattre la bosse de la poésie, on ne lui contestera pas celle du naturel.

DELAYE (Charles-Claude), *à Belleville, 95, r. de Paris.*
512 — Paysage; vue prise dans la Sologne.

DELESTRE (Adolphe-Martin), 297, *r. St-Martin.*
513 — *Fleur-des-Champs*, *brune moissonneuse.*

DELFOSSE (Ernest), *à Anvers, 832, r. d'Hoboken.*
514 — Épisode des guerres de religion.
>Peinture flamande moderne, qui, pour être bien loin de l'ancienne, n'est pas dépourvue de mérite. Le groupe près de la croisée vaut à lui seul tout le reste du tableau.

DELIGNE (Adolphe), 5, *r. de Sèvres.*
515 — Portrait de Mme la comtesse E. D...

DELON (Jules), 24, *r. du Faubourg-St-Denis.*
516 — Vue prise aux environs de Naples; paysage.

DELUCY (Louis-Godefroy), 22, *r. Godot-de-Mauroy.*

517 — Tête d'Italienne.

DEMAY (François), 46, *r. des Marais.*
518 — Fête de village des environs de Paris.

DEMOUSSY (Augustin), 3, *r. de l'Abbaye.*
519 — Portrait de Mlle Demoussy.
520 — Idem de M. Brisot-Thivars.

DÉRIGNY (Alexandre), 29, *r. de l'Est.*
521 — Étude d'enfant.

DESGOFFE (Alexandre), 27, *quai Conti, au palais de l'Institut.*
522 — Les baigneuses ; paysage.
523 — Campagne de Rome ; idem.

Paysage de style, à ce que l'on dit. Va pour le style, à défaut de la nature qui est lumineuse et non pas terne.

DESGRANGE (Charles), 36, *r. du Bac.*
524 — Intérieur de cellier.
525 — Un office de chasse.

OEuvres d'un tout jeune homme bien en voie de progrès.

DESJOBERT (Eugène), 9, *r. Childebert.*
526 — Matinée d'automne ; souvenir du Forez.

Encore un jeune homme en progrès ; il tient ses promesses de l'an passé.

DESNOS (Mme Louise), 22, *r. Cassette.*
527 — Interrogatoire et condamnation de la princesse de Lamballe (3 septembre 1792).
528 — Le journal du soir, ou l'appel des condamnés.

De l'intelligence, de l'habitude, mais une faiblesse d'études premières. La princesse de Lamballe n'a qu'une jambe, et elle va tomber à la renverse.

529 — Portrait de M. S...
530 — Idem de Mlles M...

DESPRÉAUX DE MARIVATS (Mlle Anna), 23, *r. Neuve-de-Luxembourg.*
531 — Une buse déchirant une perdrix.

DETOUCHE (Laurent), 61, *r. du Faubourg-Montmartre.*

532 — Sully, encore enfant, échappe aux massacres de la Saint-Barthélemy à l'aide d'un missel.
 Il a les honneurs du salon carré.

DEVÉRIA (Achille), 38, *r. de l'Ouest.*
533 — Repos de la Sainte-Famille en Égypte.
 Gloire déchue, bien déchue, hélas!

DEVÉRIA (Eugène).
534 — Inauguration de la statue de Henri IV sur la place Royale de Pau, présidée par S. A. R. Mgr le duc de Montpensier (25 août 1843).
 Autre gloire non moins déchue.

DE VIGNE (Édouard), *à Gand, r. des Champs.*
535 — Site boisé; vue prise en Italie.

DE VILLIERS (Hyacinthe), 9, *quai St-Michel.*
536 — Sainte Cécile, patricienne romaine (1).

DEVOS (Charles-Jean), 80, *r. du Fbg-St-Denis.*
537 — Produits de chasse.

DIAZ DE LA PENA (Narcisse), 13, *r. Montholon.*
538 — Les délaissées.
539 — Jardin des Amours.
540 — Intérieur de forêt.
541 — Une magicienne.
542 — Léda.
543 — Orientale.
544 — L'Abandon.
545 — La Sagesse.
 Autant de toiles, autant d'ébauches? Produit d'un pinceau fantastique qui n'écoute que le caprice. Amorces séduisantes, trompeuses, impossibles à analyser. Nature de convention, mais qui plaît comme un conte des Mille et une nuits (2).

DIGOUT (Louis-Joseph), *à Vanves, r. Normande.*
546 — Le livre d'images.

DOERR (Charles), 17, *r. des Vinaigriers.*
547 — Portrait de M. D...

DONDEY DE SANTENY (Mlle Clémentine), 15, *r. des Bernardins.*

(1) Voir le *Journal des Artistes*, 29 mars 1846.
(2) Voir le *Journal des Artistes*, 5 avril 1846.

548 — Enfant studieux.
549 — Portrait de Mlle Eugénie Bayle.
550 — Idem de Mlle Valentine de Villeneuve.

DUBASTY (Adolphe-Henri), 15, r. St-Germain-des-Prés.
551 — David, vainqueur de Goliath.

Pour ne pas valoir le David du Guide, il est loin d'être à dédaigner.

552 — Cromwell ; étude.
553 — Portrait de M. Louis Lacombe.
554 — Idem de M. C...
555 — Idem d'homme.

Tous portraits comme il a l'habitude de les faire, c.-à-d. bien.

DUBIEN (Prosper), 15, r. *de Grenelle-St-Honoré.*
556 — Portrait de M. P. M...

DUBOIS (Ferdinand), 145, r. *du Faubourg-St-Denis.*
557 — Le retour des champs.
558 — Vue prise à Montmartre ; effet du matin.

DUBUFE, 34, r. *St-Lazare.*
559 — Portrait de M. et de Mme E. Dubufe.

Il est difficile de pousser plus loin la ressemblance. Le cœur paternel a été pour beaucoup dans cet ouvrage, l'un des meilleurs de M. Dubufe père.

560 — Idem en pied d'enfant.

DUBUFE (Édouard), 34, r. *St-Lazare*, 7, *place d'Orléans.*
561 — La multiplication des pains et des poissons.
562 — Le prisonnier de Chillon.
563 — Portrait de Mme Jules Janin.
564 — Idem de Mme Paul Gayrard.
565 — Idem de M. Dubufe père.

Le prisonnier de Chillon et les portraits de M. Ed. Dubufe sont très-remarquables. Mme J. Janin est parlante, Mme Gayrard aussi, malgré son air de sibylle. Bien traité par son père, M. Dubufe fils s'est montré reconnaissant.

DUCASTIN (Alexis-Pierre), 73, r. *du Cherche-Midi.*
566 — Portrait de M. Riget.
567 — Intérieur de famille.

DUCHENNE (Edmond), 2, *passage Ste-Marie,
r. du Bac.*
568 — Solitude; vue prise dans le bois de Meudon.

DUCORNET (Louis-César-Joseph), 14, *r. des
Marais-St-Germain.*
569 — Saint Denis prêchant dans les Gaules, accompagné de saint Rustique et de saint Eleutère.
570 — Vision de sainte Philomène, vierge et martyre, surnommée la Thaumaturge du XIXe siècle.

> Prodigieux exemple d'une volonté de fer. Arriver à ce degré de talent et n'avoir pas de bras, c'est là un phénomène inexplicable. Si donc on songe que M. Ducornet n'a pour auxiliaires que ses pieds et sa bouche pour peindre ses toiles, on admirera ces deux pages que bien des artistes, pourvus de leurs mains, n'auraient pas exécutées avec autant d'habileté (1).

DULONG (Alphonse-Louis), 9, *r. des Beaux-Arts.*
571 — Souvenir de Blidah.

DULONG (Jean-Louis), 44, *r. du Dragon.*
572 — Le Christ en croix.

> Ses natures mortes sont préférables.

DUMAS (Augustin), *à Lyon, place St-Jean.*
573 — Vert-Vert.

> Vert-Vert était un perroquet et non une perruche.

DUMONT (Isidore), 6, *boulevard St-Denis.*
574 — La Madeleine, chez Simon le pharisien, pleure aux pieds de Jésus-Christ.

DU PAN (Mlle Marie), 44, *r. des Martyrs.*
575 — Vue prise de Thoune, au bord de l'Aar.

DUPRÉ (Victor), 28, *r. Blanche.*
576 — Village du Berry.
577 — Bords de Bouranne (Berry).

DURAND (Mlle Henriette), 21, *r. Neuve-St-Jean.*
578 — Portrait de Mme D...
579 — Idem de M. D...
580 — Idem de Mlle D...

DUSAUTOY (J.-Léon), 5, *r. du Fbg-Poissonnière.*

(1) Voir le *Journal des Artistes*, 29 mars 1846.

581 — Portrait de Mme W...
582 — Idem de Mlle Scriwanek.

DU TERRIER (Mlle Alzire), 343, r. St-Honoré.
583 — Portrait de Mme F. L...
584 — Idem de Mme C. P...

DUVAL (Auguste), 214, r. St-Martin.
585 — Vue prise à Saint-Béat (Haute-Garonne).

DUVAL (Mlle Caroline), 74, r. de Vaugirard.
586 — Portrait de Mlle C. M...

DUVAL-LECAMUS père, 7, r. du Coq-St-Honoré.
587 — L'ermite de la Cava.
588 — L'improvisateur.
589 — Le frère quêteur.
590 — L'ermite du Mont-Cassin.
591 — Treize portraits, miniatures à l'huile; *même numéro*.
Toujours de l'esprit dans tout ce qu'il fait.

DUVAL-LECAMUS (Jules), 8 ter, r. de Furstemberg.
592 — Les petits déjeuners de Marly.
On éprouve un regret très-vif en voyant ces petits déjeuners, c'est de ne pas être au nombre des convives.

593 — J.-J. Rousseau écrivant son *Héloïse*.
594 — Les joueurs de piffre.
595 — Portrait d'enfant.
En pied, avec une jolie tête et de riches accessoires.

DUVEAU (Louis), 7, r. de l'Est.
596 — Lendemain d'une tempête (baie d'Audierne).
Vingt-deux ans et faire de telles promesses c'est d'un bel augure pour l'avenir. Le corps du naufragé étendu sur la plage, les femmes qui sont accourues, leur étonnement, leur douleur à la vue du cadavre, voilà qui est vivement senti et largement exécuté.

DUVERGER (T.-Emmanuel), à Bordeaux, r. Ste-Catherine.
597 — Portrait de Mlle Z. D...

EDWARMAY (Louis), 44, r. des Boucheries-St-Germain.

598 — Le Giotto dans l'atelier de Cimabué.
599 — Pan et les Nymphes.

ELIAERTS (Jean-François), *à Montmartre*, 24, *boulevard Pigale.*
600 — Des fleurs.
601 — Des fruits.

EMPIS (Mme), 9, *r. de Vaugirard.*
602 — Vue prise au Mont-d'Or, soleil levant.
603 — Vue prise au Moulin des Étangs, forêt de Compiègne.
Quelle nature que celle-là !

ESTIENNE (Auguste), 15, *quai Malaquais.*
604 — Jeunesse de Sixte-Quint.

ETEX (Louis-Jules), 15, *quai Voltaire.*
605 — La Vierge et l'Enfant-Jésus.
606 — Le Chemin perdu.
607 — Portrait de M. A. J...

EVRY (Jules d'), 120, *r. de Grenelle-St-Germain.*
608 — Falaise d'Étrétat.
609 — Vue prise sur la route de Quimper à Concarneau.

EYRIÈS (Gustave), 10, *r. de l'Abbaye.*
610 — Marietta ; étude faite à Rome.

FAGUET (Mlle Adrienne), 16, *r. de l'Ouest.*
611 — Vue prise à Laroche-Guyon (Seine-et-Oise).
612 — Etude de Saules.

FALCONNIER (Léon), 17, *quai d'Anjou.*
613 — Portrait de l'auteur.

FALCOZ (Alphonse), 19, *r. du Bouloi.*
614 — Portrait de Mme V. M...
615 — Idem de Mme la baronne du S...
616 — Idem de M. de L...

FALINSKI (François), 16, *place du Louvre.*
617 — Adieu à la patrie.

FAMIN (Ferdinand), 42 *bis*, *r. Blanche.*
618 — Vue des ruines de l'abbaye de Mont-Major, près d'Arles.

FANELLI-SEMAH, 14, *r. de Chabrol.*
619 — Les trois Maries au tombeau de Jésus.
620 — Histoire de la Religion.
 1° L'origine du péché.
 2° L'Annonciation de la Vierge.
 3° Baptême de Jésus-Christ.
 4° Le Crucifiement.
 5° Le Jugement dernier.

FARCY (Alphonse), 86, *r. de la Harpe.*
621 — Portrait de M. A. F..., architecte.

FAUCON (Mlle Célestine), *à Caen, place du Marché-au-Bois.*
622 — Portrait de Mme la comtesse de B...
623 — Idem de Mlle de B...
624 — Idem de M. de V..., conseiller à la cour royale de Caen.

FAURE (Mme Octavie), 7, *cité Trévise.*
625 — Portrait de M. Adolphe M...
626 — Idem de M. M...

FAUVELET (Jean-Baptiste), 8, *r. d'Angivilliers.*
627 — Conversation.
 Une dame et deux lions de la fin du règne de Louis XV. La conversation est assez animée, car l'un des cavaliers baise tendrement la main de la dame. De jolis détails, mais des négligences.
628 — Nature morte.

FAVAS (Daniel), 11, *r. de la Tour-d'Auvergne.*
629 — Portrait de Mme la marquise de C...

FÉLIX (Dominique), 48, *r. du Faubourg-du-Temple.*
630 — Division de cuirassiers traversant un gué (1808).

FÉLIX (Mlle Anna), 6, *r. d'Assas.*
631 — Tête d'homme ; étude.

FELLY (Joseph), 15. *r. Guénégaud.*
632 — Vue de l'entrée du port de Naples, du côté de la mer.
633 — Vue de Naples prise de la Villa Reale.

634 — Vue de la rade d'Alger.
635 — Vue de Capri; temps gris.
636 — Vue de l'entrée du chemin creux, à Montfort-l'Amaury.

<small>Trop de facilité, monsieur Felly. Vingt fois sur le métier remettez votre ouvrage, et vous verrez quel pas vous ferez ensuite.</small>

FELON (Joseph), 3, *quai Conti.*
637 — Jésus enfant révèle à sa mère les souffrances de sa passion.
638 — Les trois Vertus théologales.

FÉRON, *à Passy*, 11, *r. du Moulin.*
639 — Vue intérieure d'une petite maison mauresque à Alger.
640 — Vue de la construction du môle du port d'Alger.
641 — Vue d'une rue d'Alger, quartier de la Casbah.
642 — Sources mystérieuses situées dans les rochers au bord de la mer, hors de la porte Bab-el-Oued, à Alger.

FERRAND (Mlle Adèle), 25, *place Vendôme.*
643 — Le catéchisme.
644 — La lettre.
645 — La main-chaude.
646 — La vieille fileuse.
647 — Enfance de Paul et Virginie.
648 — Réception de la lettre de la tante de Virginie.
649 — La jeune mère.
650 — Les bulles de savon.

<small>Odeur commerciale qui ne vaut pas le parfum des années précédentes.</small>

FERRAND (Jules), *à Nancy.*
651 — Portrait de M. J...

FEULARD (Alexandre), 17, *r. Vivienne.*
652 — Portrait en pied de M. P...

FEYEN (Eugène), *à Nancy, place de Grève.*
653 — Une jardinière.
654 — Le petit Chaperon-Rouge.
655 — Portrait de M. F...

FILLEUL (Mlle Clara), 10, r. des Mathurins-St-Jacques.
656 — Portrait de Mme F...

FINART (Noël-Dieudonné), 16, r. de la Paix.
657 — Une scène d'inondation.
658 — Une scène d'hiver.

FLANDRIN (Hyppolite), 14, r. de l'Abbaye.
659 — Portrait de Mme ***
660 — Idem de Mme ***
661 — Idem de Mme R...
662 — Idem de Mme la comtesse de V...
 Auquel des quatre donner la préférence? Tous les quatre, ils sont si bien, si savamment, si habilement peints!

FLANDRIN (Paul), 14, r. de l'Abbaye.
663 — Paysage : un ruisseau.
664 — Bords du Rhône; environs d'Avignon.
 Toujours d'un grand style, et de plus avec une couleur plus vraie.
665 — Portrait d'homme.

FLATTERS (Richard), 24, r. Coquenard.
666 — La mère complaisante.
667 — Soldats jouant aux cartes.
668 — Portrait de M. U...
669 — Idem de M. L'E...
670 — Tête d'homme ; étude.

FLEURY (Léon), 46, r. St-Lazare.
671 — Vue du village de Castel-Saint-Elie, près de Civita-Castellana, environs de Rome.
672 — Vue des bords du Rhin et de la petite ville d'Oberwessel.
 Deux toiles charmantes, comme M. Léon Fleury sait les faire. C'est une habitude chez lui. Mais le ton argentin de la seconde a quelque chose de plus sémillant. — Voir le Journal des Artistes, 12 avril.

FOIRESTIER (Mlle Laure), à Belleville, 167, Grande-Rue-de-Paris.
673 — Le traîneau.

FONTAINE (Alexandre-Victor); 18 bis, r. Beautreillis.

674 — L'orage.
675 — Jeunes filles dans un bois.
676 — Les billets doux.
677 — Retour des noces.
> Pastiche de M. Diaz, avec plus de solidité et moins de finesse.

FONTENAY (Alexis Daligé de), 23, *r. des Fossés-St-Germain-l'Auxerrois.*
678 — Vue prise du côté nord de la soufrière de la Guadeloupe, sur le chemin dit de *la Grotte à Faujas.*
679 — Habitations de nègres et palmistes à la Basse-Terre (Guadeloupe).
680 — Sucrerie et village nègre à la Basse-Terre.
> Malgré des crudités de ton, on s'arrête avec plaisir devant ces trois vues de la Guadeloupe.

FOREY (Jules), 48, *r. Notre-Dame-de-Lorette.*
681 — Une chambre du château de la Lorie.

FORT (Siméon), 25, *r. Gaillon.*
682 — Vue des environs de Neufchâtel, en Suisse.

FORTIN (Charles), *chez M. Castan*, 13, *r. Vavin.*
683 — Un paysan breton examine une à une les pièces de cinq francs rapportées du marché.
> Tableau ovale, tellement noir que dans un an ou deux, on ne distinguera plus le paysan de son argent et des murs de sa cabine.

FOSSEY (Félix), 20, *r. de Crussol.*
684 — Saint Sébastien.

FOSSIN (Jean-Baptiste), 8, *r. de la Michodière.*
685 — Le triomphe du Christ.

FOUCAUCOURT (le baron Edouard de), 19 *bis, r. de Bourgogne.*
686 — Vue prise aux environs de Varèze, dans la Lombardie, à l'époque des vendanges.
> Dites : Voilà un des plus grands paysages du salon ; mais aussi un des bons. Bravo ! monsieur de Foucaucourt, vos progrès sont immenses. — Voir le *Journal des Artistes*, 12 avril.

FOUGÈRE (Mlle Amanda), 14, *r. des Postes.*
687 — Le petit saint Jean.

688 — Portrait de M. B...

FOUQUE (Jean-Marius), 11, r. *de l'Arbre-Sec.*
689 — Joséphine de la Pagerie, accompagnée de deux de ses amies, vient consulter une devineresse, qui lui prédit qu'elle sera un jour impératrice.
_{Pourquoi un air de palais dans la demeure d'une prétendue magicienne ?}

FOUQUET (Louis-Vincent), 67, *r. de Chabrol.*
690 — La nourrice.
_{Passez devant.}

FOURAU (Hugues), 54, *r. Coquenard.*
691 — Shelley, poëte anglais.
692 — Les petits pêcheurs.
693 — L'affût; souvenir de chasse à Saint-Remy, près de Villers-Cotterets.
694 — Vue de la mosquée d'Ieni-Djami, à Constantinople.

FOURMOND (Mlle Coraly de), 56, *r. du Faubourg-St-Honoré.*
695 — Portrait de Mme la comtesse K...
696 — Idem de M. le docteur G...

FOURNIER (Charles), 42, *r. de Grenelle-St-Germain.*
697 — Une pauvre et sa petite-fille; environs de la ville de Belfast (Irlande).

FOURNIER DE BERVILLE, 38, *r. Blanche.*
698 — Perdrix prise par un oiseau de proie.
_{Couleur en harmonie avec le sujet.}

FOURNIER DES ORMES (Charles), *à Luisant, près de Chartres ; et à Paris, 5, r. du Pont-de-Lodi.*
699 — Lisière d'un bois.
700 — Bord d'un ruisseau.

FOY (Mlle Anna), 6, *r. des Beaux-Arts.*
701 — Portrait de Mlle L. L...

FRAGUIER (Armand de), *à Besançon ; et à Paris, chez M. Souty, place du Louvre.*

TABLEAUX.

702 — Souvenir de Syra.

FRANÇAIS (Louis), 8 *ter, place de Furstemberg.*
703 — Les nymphes.
704 — Soleil couchant.
705 — Saint-Cloud ; étude.

> Indépendamment des qualités qui sont propres à M. Français, *Saint-Cloud* en a une autre, celle de petites figures dues à M. Meisonnier. Trois lignes de haut, et ces figures sont d'un naturel exquis. Rien ne leur manque, ni la forme, ni la couleur, ni la tournure, ni la vie.

FRANCESCO (Benjamin DE), 7, *r. du Coq.*
706 — Vue du château de Digoine (Saône-et-Loire.)

FRANCHET (Augustin), 27 *bis, r. de la Chaussée-d'Antin.*
707 — Portrait de Mme H...
708 — Idem de M. R...

FRÉCHOU (Charles), 17, *r. de Tournon.*
709 — Portrait de M. R. F...

FRÉGEVISE (E.), 53, *r. Vivienne.*
710 — La savane ; étude d'après nature.
711 — Etude faite dans le haut Canada.

FRÈRE (Théodore Charles), 27, *galerie Montmartre, passage des Panoramas.*
712 — Vue d'Alger prise de la Boudjaria.
713 — Un marchand à Alger.

FROMENT-DELORMEL (Eugène), *r. du Bouloy.*
714 — La Vierge.

> Elle tient l'enfant Jésus. Le fond du tableau est d'or pour faire ressortir davantage la Vierge.

GALBRUND (Alphonse), 38, *r. de l'Arcade.*
715 — Portrait de M. G...
716 — Idem de M. ***.

GALIMARD (Auguste), 4, *r. Honoré-Chevalier.*
717 — L'ode.

> Très-belle étude, d'un style élevé, d'une noble inspiration ! C'est là de la grande peinture, de la haute poésie (1).

(1) Voir le *Journal des Artistes*, 5 avril 1846.

PEINTURE.

GALLAIT (Louis), 5, *cité d'Orléans.*
718 — Une séance du Conseil des Troubles, sous Philippe II (Pays-Bas).
> Si la lumière était concentrée sur le milieu de la scène, au lieu d'être éparpillée de tous côtés, cette *séance* produirait un effet d'autant plus saisissant que les personnages sont traités avec une grande habileté.

719 — Portrait de M. le comte de Theux, ministre d'Etat.
720 — Un moine.
> Peinture molle.

CARBET (Félix-Emile), 21, *r. Bayard.*
721 — Le carnaval.
> Quel papillotage! que de points de toutes les couleurs!

GARIOT (Paul-César), 9, *r. Vanneau.*
722 — La Vierge et l'Enfant-Jésus.
> Petite composition d'une grande suavité (1).

723 — Le sommeil de Titania.
724 — Portrait de Mlle F. D...

GARNERAI (Louis), 30 *bis, r. Coquenard.*
725 — Vue de Barfleur.
726 — La pêche à l'anguille.
> La marine n° 725, à elle seule, vaut mieux que toutes les marines de M. Barry.

GARNEREY (Hippolyte), 41, *r. Beauregard.*
727 — Vue prise à L'Aigle.
728 — Intérieur d'un parc.
729 — Vue prise à Gien.
> Très-bien! mais monotone par leur uniformité et leur ressemblance avec ce que M. H. Garnerey a fait précédemment.

GARNIER (Étienne-Barthélemi), à l'Institut.
730 — Entrée de l'empereur Napoléon et de l'archiduchesse Marie-Louise d'Autriche au palais des Tuileries, pour la cérémonie de leur mariage, le 2 av. 1810.
> Peinture de curiosité historique.

GAUGIRAND-NANTEUIL (Charles), 69, *r. St-Antoine.*

(1) Voir le *Journal des Artistes*, 29 mars 1846.

731 — Une fouille dans la campagne de Rome.

GAUT (Justinien), 14, *r. de Chabrol.*
732 — *Il dolce far niente;* costumes du XIIIe siècle.

GAUTHIER (Charles-Gabriel), 20 *bis, boulevart des Italiens.*
733 — Un troupeau pendant l'orage.

GAUTHIER (Léon).
734 — Portrait en pied de Mlle P. M…

GAUTIER (Mlle Eugénie), 35, *r. Croix-des-Petits-Champs.*
735 — Portrait de Mlle G…
736 — Idem de M. L…

GEEFS (Mme Fanny), *à Bruxelles.*
737 — La Vierge consolatrice des affligés.
_{Sans les quelques personnages blessés, malades ou maladifs qui implorent la Vierge, on prendrait plutôt ce tableau pour une assomption. Rien de religieux dans l'ensemble, mais de la coquetterie et du charme. Quelle que soit l'habileté de madame Geefs, sa main est cependant trop faible pour aborder de tels sujets.}

GEFFROY (Edmond), 51, *r. Ste-Anne.*
738 — Portrait du jeune Pierre B…

GÉLIBERT (Paul), *à Pau.*
739 — Le soir ou la rentrée du troupeau,
740 — Le repos; étude de moutons et de brebis.
741 — Etude de mouton.
742 — Etude de brebis.
_{Vivent-ils ou ne vivent-ils pas? ces pauvres animaux! Ils font quelque peine à voir.}

GENAILLE (Félix), *r. Larochefoucault.*
743 — Portrait de M. Z…
744 — Idem de l'auteur.

GENDRON (Auguste), 408, *r. St-Honoré.*
745 — Les Willis.
746 — L'Ange du tombeau.

GÉRARD-RAFILE (Édouard), 109, *quai Valmy.*
747 — Vue prise à Fontainebleau ; rochers aux Nymphes.

PEINTURE.

GERBAULET (Joseph), 10, *r. de Seine.*
748 — Jacopo Foscari dans sa prison.

GERÉ (Alexandre), 6, *r. de la Douane.*
749 — Vue prise aux environs de Sens, en Bourgogne.
750 — Vue prise en Normandie ; fixé.
751 — Idem aux Andelys ; idem.

> Ces deux fixés se recommandent par quelques qualités qui compensent le défaut d'études sérieuses.

GERNON (Édouard DE), 8, *r. Neuve-St-Georges.*
752 — Chiens dans un chenil.

> Ils sont quatre au moins et tous les quatre bien.

753 — Souvenir de Feldkirck, en Tyrol.

GESLIN (Jean), 14, *r. de La Bruyère.*
754 — Vue prise dans le Forum romain (Campo Vaccino), au pied de l'arc de Septime Sévère; effet de clair de lune.

GHEQUIER (Alexis DE), *à Auteuil*, 9, *r. de Lafontaine.*
755 — Vase de fleurs.

GIGOUX (Jean), 3, *r. de l'Abbaye.*
756 — Le mariage de la Sainte-Vierge.

> Cherchez, et vous trouverez. M. Gigoux a fait mentir ce vieil adage. Vous chercherez tant que vous pourrez un corps sous le manteau de saint Joseph, vous ne trouverez rien. Mais, sur l'épaule, vous apercevrez une branche de lis d'une flexibilité et d'une légèreté à faire plier un autre homme que saint Joseph. Une vierge parmi des grisettes est chose assez rare; M. Gigoux aime les raretés : il a donc pris une grisette pour Vierge. La première dame d'honneur est beaucoup plus jolie que la mariée. Et cela va aller dans la chapelle de la chambre des Pairs ! Oh ! holà !

GILBERT (Mme Fanny), 21-27, *r. du Faubourg-du-Temple.*
757 — Portrait de M. L...
758 — Idem de Mme H...

GINAIN (Eugène), 75, *r. de Vaugirard.*
759 — Après la victoire.

> Après la victoire, le butin. En Afrique, le butin se compose toujours de troupeaux, et de femmes charmantes, du moins

les artistes les représentent toutes ainsi. M. Ginain n'a pas voulu faire mentir ses camarades.

GINOUX (Charles), 6, *r. de Furstemberg.*
760 — Le jeune Tobie rend la vue à son père.

GIRARDET (Édouard), 20, *place St-Germain-l'Auxerrois.*
761 — Paysans bernois surpris par un ours.
762 — Le défenseur de la couronne.
763 — La lettre difficile.
764 — Le petit voleur de pommes.

Quatre sujets intéressants ou gais, mais non d'une gaieté triviale. Les paysans et l'ours forment un petit drame. La couronne défendue n'est point une couronne royale, mais tout simplement une couronne de fleurs qu'une chèvre veut dévorer. La Lettre difficile, un malheureux moutard la cherche, en se grattant la tête, cette lettre de l'Alphabet qu'il a oubliée, et qu'une poignée de verges va lui rappeler. L'œil ouvert du propriétaire des pommes veille sur le petit voleur. La pensée de ces quatre sujets est assez heureuse, mais l'exécution en est maigre dans les contours.

GIRARDET (Karl), 20, *place St-Germain-l'Auxerrois.*
765 — Tente du chef de l'armée Marocaine, prise à la bataille d'Isly, le 14 août 1844.
766 — Les Indiens Ioways exécutant leur danse devant le Roi, dans la galerie de la Paix, au palais des Tuileries (21 avril 1845).
767 — Vue de la mosquée du sultan Hassan, au Caire.
768 — Vue de Brientz, canton de Berne.

La peinture officielle porte malheur à M. Karl Girardet; il n'est plus lui : on sent qu'il obéit à une influence étrangère. S'il n'y prend garde, on aura bientôt oublié le jeune auteur des Protestants, pour ne plus voir qu'un entrepreneur ordinaire de peinture des fêtes et cérémonies.

GIRAUD (Eugène), 57, *r. des Ecuries-d'Artois-Prolongée.*
769 — Le fiévreux dans la campagne de Rome.

Le beau ciel de l'Italie, et, sous ce beau ciel, la fièvre avec son triste cortége, la fièvre qui mine l'homme le plus fortement constitué, le dessèche et en fait un fantôme. Quel déplorable revers de médaille !

770 — Les chasseurs.

771 — Portrait de M. de Géreaux, capitaine aux chasseurs d'Orléans, mort dans le combat du marabout de Sidi-Brahim.
772 — Portrait d'enfant.

GIRAUD (Mlle Nathalie), 5, *r. Basse-St-Pierre.*
773 — Vue prise à Thiers (Auvergne), un jour de pèlerinage à St-Roch, patron du pays.
Ecole de M. Watelet.

GIRODON (Alphonse), *à Lyon,* 30, *quai de Retz.*
774 — Le Christ.

GIROUARD (Mlle Henriquetta), 23, *r. de Lancry.*
775 — La Vierge et l'Enfant-Jésus.
776 — Jeune femme du Croisic (Bretagne).

De la candeur, de la modestie et un peu de coquetterie distinguent cette Vierge. De la coquetterie également et de beaux yeux sont le partage de la Bretonne. Rien d'étonnant, l'auteur est une dame.

GIROUX (Achille), 35 *bis, r. de Laval.*
777 — L'effroi.
778 — Retour des champs.
779 — Chevaux de trait au repos.
780 — Cheval arabe.
781 — Cyrus, cheval pur sang, appartenant à M. le baron N. G...
782 — Retour d'Allemagne.
783 — Portrait équestre de M. Paul Gayrard.
784 — Idem de M. le baron N. G...

M. Achille Giroux se néglige. Il faisait mieux autrefois. Il y a encore des qualités dans sa peinture, mais quelque préoccupation particulière le détourne de la bonne route.

GIROUX (André), 40, *r. d'Enfer.*
785 — Vue prise à Casamicciola, dans l'île d'Ischia, à seize milles de Naples.

Ceux qui aiment l'air et les belles campagnes seront servis à souhait. — Voir le *Journal des Artistes,* 12 avril.

GLAISE (Auguste-Barthélemy), 89 *ter, r. de Vaugirard* (1).

(1) Voir le *Journal des Artistes,* 29 mars 1846.

786 — L'étoile de Bethléem.
>Quel cliquetis! quel fracas! En voulez-vous? En voilà. Quel abus de facilité! quel abus de brillantes dispositions!

787 — Le sang de Vénus.
>Vénus est blanche, les nymphes sont brunes, l'Amour est sans couleur. Vénus est assez bien modelée, mais les nymphes! mais l'Amour! Monsieur Glaize, monsieur Glaize, vous promettiez des œuvres plus sérieuses!

GOBERT (Mlle Julie), *à Boulogne-sur-Mer*.
788 — Le fort de la tour d'Ordre au camp de Boulogne en 1804 (messidor an XII).

GODEFROID (Mlle), 6, *r. St-Germain-des-Prés*.
789 — Portrait de Mme P... et de ses enfants.
790 — Portrait de Mme Desnos.
791 — Idem de M. Taillet.
792 — Idem de Mlle Chaleys.

GOLINBIESKY (Jean-Baptiste-Joseph), *à Passy*, 34 *bis, Grand'Rue*.
793 — Portrait de M. J...

GOMIEN (Charles), 79, *r. St-Lazare*.
794 — Portrait de M. le vicomte de G...
>Se recommande, comme tous les portraits de M. Gomien, par le soin, la conscience et l'étude.

GONAZ (François), 34, *r. de l'Ecole-de-Médecine*.
795 — Fruits.

GOSSE (Nicolas-Louis-François), 7, *r. de Lancry*.
796 — Justice de Charles-Quint.
797 — Clémence de Napoléon Bonaparte.
>D'autres temps, d'autres usages. Charles-Quint surprend une sentinelle endormie, il la tue; Bonaparte trouve un factionnaire que le sommeil a surpris, il veille à la place du soldat harassé, et lui pardonne.

798 — Portrait de M. J..., architecte.

GOUEZOU (Joseph), 18, *r. St-Dominique-d'Enfer*.
799 — Le rat qui s'est retiré du monde.
>Ne vous arrêtez qu'à la scène de l'ermite qui a choisi un fromage pour résidence, et à ses deux visiteurs, et à tous les ustensiles, sans faire attention à ceux qui sont à terre, et vous direz:

Voilà l'œuvre d'un jeune homme de grande espérance dans ce genre.

GOURDET (Gabriel-Michel-Grégoire), 91, *r. du Faubourg-St-Martin.*
800 — Les tricheurs.
801 — Le petit soldat.
Deux effets de lumière surprenants.

GOURLIER (Adolphe et Paul), 5, *quai Voltaire.*
802 — Baptême du Christ.
Les deux frères se sont unis pour faire un bon tableau. L'un a apporté son contingent au moyen des figures; l'autre, du paysage.

GOYET (Eugène), 27 *bis*, *r. de la Chaussée-d'Antin.*
803 — Portrait de M. Ganneron, député de Paris.
804 — Portrait de M. de M...
Il y a du Gros dans ces deux portraits-là; c'est en faire assez l'éloge.

GRAEFLÉ (Albert), 36, *r. de la Victoire.*
805 — Tête d'étude de femme.
806 — Idem.
807 — Idem.

GRAILLY (Victor DE), 5, *quai Conti.*
808 — Vue prise à Cerney.
809 — Quatre études; environs de Paris.

GRANDCHAMP (Emile DE), 47, *r. des Martyrs.*
810 — Portrait de Mme Henri Potier, artiste du théâtre royal de l'Opéra-Comique.

GRANDSIRE (Mlle Célestine), 111, *r. de la Roquette.*
811 — Portrait de Mlle P...

GRANET, 1, *r. de Seine.*
812 — Interrogatoire de Girolamo Savonarola.
813 — Célébration de la messe à l'autel de Notre-Dame-de-Bon-Secours.
814 — Saint François renonçant aux pompes du monde.
815 — **La confession.**

816 — Une religieuse instruisant des jeunes filles.
817 — Saint Luc peignant la Vierge.
818 — Un moine peignant.
819 — Un religieux livré à l'étude.

> Par quel moyen M. Granet est-il parvenu à se rendre maître de la lumière comme il l'a fait, c'est son secret. Que les jeunes artistes tâchent donc de le lui dérober ; ils ne pourraient mieux faire. Quelle puissance, même dans les plus petites toiles de cet artiste !

GRÉBERT (Jules), 3, *r. d'Arcole.*
820 — Vue prise près de Charenton.

GRENET DE JOIGNY (Dominique), 30, *r. des Petits-Augustins.*
821 — Velléda.
822 — Paysage.

GRÉSY (Prosper), 50, *r. des Saints-Pères.*
823 — Plateau de l'Aveyron.

GRÉVEDON (Henri), 4, *r. de Navarin.*
824 — Portrait de Mme W...

> Faites des portraits peints, de préférence à des lithographies, monsieur Grévedon ; quand on s'en acquitte comme vous, on ne doit pas négliger la peinture pour le commerce.

GRISÉE (Louis-Joseph), 64, *r. du Cherche-Midi.*
825 — Passe-temps militaire.
826 — Un astrologue.

GROBON (Frédéric), *à Lyon, maison Tholozan,* 19, *port St-Clair.*
827 — Portrait de M. ***.
828 — Les fleurs, berceau des fruits.

> Le ton de ces fleurs est trop cru. Comment M. Grobon ne s'inspire-t-il pas de M. Saint-Jean, son compatriote ?

GROLIG (Curt), *à Versailles*, 4, *r. Gravelle.*
829 — S. A. R. Mgr le duc d'Orléans débarquant dans le port d'Alger et reçu par M. le maréchal Valée.
830 — Intérieur des citernes romaines d'Hippone en Afrique, qui servirent pendant plusieurs siècles de sépulcre aux restes de saint Augustin, évêque d'Hippone ; effet de nuit.

831 — Halte d'Arabes dans le Deniah.
　Les figures sont de M. H. Vernet.
832 — Vue dans les environs d'Alger.
833 — Vue de la grande mosquée et de la marine d'Alger.
834 — Vue de Paris, près de Meudon.
835 — Secours trop tard ; marine.
836 — Paul et Virginie.

　Faire beaucoup et bien n'est pas chose facile. Quatre toiles au lieu de huit, vous y auriez gagné, monsieur Grolig. Vous n'avez pas pensé ainsi. Le public aime mieux voir une bonne chose que deux où le bien et le mal luttent constamment.

GRONLAND (Theude), 7, *quai des Grands-Augustins*.
837 — Fruits et fleurs.
838 —　　Idem.
839 —　　Idem.

　Ces fruits et ces fleurs sont faits à l'emporte-pièce, et coloriés avec une perfection merveilleuse ; mais cela manque de charme, parce que cela est mort. Et puis, pourquoi ces trompe-l'œil qui donnent un air de fleurs en fer-blanc aux principales?

GROSCLAUDE (Louis), 5, *cité d'Orléans*.
840 — Deux portraits ; *même numéro*.

　Gracieux, très-gracieux. Doit-on s'en étonner, ils sont signés Grosclaude !

GRUN (Mme Eugénie) , 6, *r. des Poitevins*.
841 — Un moine dans sa cellule.

　On dirait, à voir ce moine, que Mme Grun est une élève de M. Granet.

842 — Etude de femme ; costume flamand,
843 —　　Idem ;　　costume du Caucase.

GUDIN (Théodore), *avenue Beaujon*.
844 — Sourdis, archevêque de Bordeaux, chasse les Espagnols du port de Rozes (26 mars 1651).
845 — Combat d'un vaisseau français contre quatre vaisseaux anglais (1655).
846 — Combat naval de la Goulette (24 juin 1665).
847 — Combat naval entre Nevis et Redonde (1667).

848 — Combat naval du Texel (21 août 1673).
849 — Bataille de la Martinique (21 août 1674).
850 — Vue de la mer sur la côte d'Ecosse.
851 — Naufrage.
852 — Nuit de Naples.
853 — Plage d'Afrique.
854 — Lever de la lune à Venise.
855 — Effet de brouillard.
856 — Plage de Scheveningue (Hollande).

> Quel mélange! Que d'élévation, et, à côté, quelle pauvreté! Toute la poésie de la lumière, toute la puissance du maître, et puis des négligences, des faiblesses inconcevables. M. Gudin ne fait pas tous ses tableaux. Ses aides sont bien maladroits; car il n'est pas possible que le même artiste passe subitement d'une beauté du premier ordre à du gâchis de première espèce.

GUÉ (Jean-Marie-Oscar), 7, r. Neuve-des-Capucines.
857 — La Madeleine répandant des parfums sur la tête du Christ.
858 — Sainte Isabelle de France, sœur de saint Louis, distribuant des aumônes en sortant de l'église.
859 — Portrait de Mme P. R...

> Les gens du monde aiment ce genre de peinture, qui a bien son côté séduisant.

GUÉRIN (Paulin), au palais de l'Institut, 1, r. de Seine, et 24, r. Mont-Thabor.
860 — Portrait d'enfant.

> Une très-grande science et un pauvre portrait!

GUERMANN-BOHN, 19, r. Neuve-Bréda.
861 — Femme du peuple.

GUERNIER (Charles-Joseph), à Vire (Calvados).
862 — Inauguration de la statue du contre-amiral Dumont d'Urville, à Condé-sur-Noireau (Calvados), le 20 octobre 1844.

GUET (Charlemagne-Oscar), 24, place Vendôme.
863 — La sieste (costume d'Orient).
864 — Le narghilé, idem.
865 — Le magnolia, idem.

866 — L'amphore; tête d'étude.
867 — Jeune Grec; idem.
868 — Portrait de M. R...
> M. Guet est toujours modeste; il va doucement. Il connaît le proverbe: *Qui va piano, va sano*; et ce qu'il fait, vous pouvez en être certain, est fait avec amour.

GUEYRARD (Henri), 29, *r. Notre-Dame-de-Lorette.*

869 — Paysage; étude.
870 — Vue prise à Fontainebleau, près du point de vue de la reine Amélie; étude.
> On fait mieux, mais on fait plus mal.

GUIAUD (Jacques), 7, *cité d'Orléans.*

871 — Vue du château d'Henry IV, prise de la place de l'Eglise, à Pau.
872 — Vue de Steinach; souvenir du Tyrol.
> Il y a dans ces deux vues un progrès immense entre le passé et le présent de M. Guiaud. C'est là de la belle et bonne peinture.

GUICHARD (Joseph), 42 *bis*, *r. Rochechouart.*
873. — Pensierosa.
> Etude de femme qui a posé pour M. Pérignon, pour Mlle Nina Bianchi et autres. M. Guichard l'appelle Pensierosa; M. Pérignon, Tête d'étude; Mlle N. Bianchi, Etude de femme. D'autres lui ont donné une autre désignation. Mais on reconnaît toujours la même figure.

GUIGNET (Adrien), 20, *r. Monsieur-le-Prince.*

874 — Xerxès.
875 — Condottières après un pillage.
> De l'étrusque et du Salvator Rosa.

GUIGNET (Jean-Baptiste), 20, *r. Monsieur-le-Prince.*

876 — Portrait en pied de M. Mater, premier président de la cour royale de Bourges, commandeur de la Légion-d'Honneur, membre de la Chambre des députés.
877 — Portrait de M. Billaut, député.
878 — Idem de M. Garnier, membre de l'Institut.
879 — Idem de M. F...

880 — Idem de Mlle F...
881 — Idem de Mme R..., d'Autun.
882 — Idem de M. Cumberworth.
883 — Idem de M. D...
884 — Idem de M. B. de l'E...
885 — Idem de M. H...
886 — Idem de Mme C...

Pourquoi tant d'affinités dans les portraits de M. Guignet aîné, et surtout dans les nez de ses personnages ? On les dirait sortis tous d'une souche commune.

GUIBERT (Charles-Michel), 10 *bis*, *r. St-Germain-des-Prés.*

887 — Portrait de M. Georges L. K...

GUILLAUME (Mlle Élisa), 34, *r. Saint-Lazare.*

888 — Portrait de Mme T...

GUILLEMIN (Alexandre), 7, *chemin de ronde de la barrière de Clichy.*

889 — Le convoi.
890 — La lecture.
891 — La mauvaise nouvelle.
892 — L'art au régiment.
893 — Les amateurs.
894 — Portrait de M. P...

Quelques partisans de M. Adolphe Leleux prétendent que M. Guillemin imite le genre et la manière de cet artiste. Est-ce parce que M. Guillemin a exploré la Bretagne comme M. Ad. Leleux, et qu'il peint des sujets bretons ? M. Ad. Leleux (1) a un talent original, mais qui est monotone. M. Guillemin a une verve, une variété continuelle. Il travaille avec plus de feu; ses études sont plus fortes. Enfin M. Guillemin est un artiste complet, ou bien près de l'être; M. Ad. Leleux est, au contraire, très-incomplet.

GUILLEMINOT (Armand), 35 *bis*, *r. de Laval.*
895 — Gibier.

GUYON (Georges), 161, *chaussée de Ménilmontant.*
896. — Un petit poste de zouaves (armée d'Afrique).

HADAMARD (Auguste), 8, *r. du Cloître-St-Benoît.*
897 — Portrait en pied de M. de B...

HAFFNER (Félix), 14, *r. de Chabrol.*

1. Voir le *Journal des Artistes,* 5 avril 1846.

PEINTURE.

898 — Intérieur de ville (Fontarabie).
899 — Chaudronniers catalans.
900 — Intérieur de ferme (Landes).
<small>Est-ce du Delacroix? Non. Du Diaz? Non. Du Decamps? Non plus; mais de tous un peu, arrangé avec une espèce d'originalité qui a bien son mérite (1).</small>

HALPHEN (Albert), 22, *r. Fontaine-Molière.*
901 — Une jeune mère.

HÉDOUIN (Edmond), 37, *r. de Seine.*
902 — Une halte (Basses-Pyrénées).
<small>*Errata.* Au lieu de : Hédouin (Edmond), lisez : Adolphe Leleux, troisième du nom (2).</small>

HENAULT (Antoine), 17, *quai Conti.*
903 — Portrait de Mme D...
904 — Fruits et nature morte.

HENAULT (Mme Stéphanie), née Seron, 17, *quai Conti.*
905 — Portrait de M. Flesselle, lieutenant de vaisseau en retraite, ancien directeur du port du Hâvre.

HENNON-DUBOIS (Denis), 2, *r. Saint-Nicaise.*
906 — Portrait de M. S...
907 — Idem de M. N...

HENRI (Nicolas), 56, *rue du Faubourg-St-Denis.*
908 — Jésus flagellé.
<small>Bon petit tableau, surtout pour un jeune homme (3).</small>

HERBSTHAFFER (Charles), 23 bis, *r. de la Bienfaisance.*
909 — Episode de l'iconomachie dans les Pays-Bas.

HÉRISSON (Louis), 46, *r. de Chabrol.*
910 — Portrait en pied de Mme H...
<small>Seize à dix-huit centimètres de haut.</small>

HÉROULT, 10, *r. de Chabrol.*
911 — Vue de l'embouchure de la Seine, prise de la jetée nord au Hâvre.
912 — Vue du mont Saint-Michel, prise des environs d'Avranches.

<small>(1-2.) Voir le *Journal des Artistes*, 5 avril 1846.
(5) Voir le *Journal des Artistes*, 29 mars 1846.</small>

913 — Vue prise de la grève de la Ninon, à Brest.
914 — Vue sur l'Escaut, environs de Termonde.
<small>Les amateurs de peinture brillante seront satisfaits.</small>

HERR (Ed.), *à Genève.*
915 — Portrait de Mlle J. L...
916 — Idem de M. P. G...

HERVY (Paul), 13, *r. Laffitte.*
917 — L'indiscrète.
918 — Portrait de Mme H...

HEUSS (Édouard), 14, *r. de Navarin.*
919 — Portrait de S. A. R. Madame Adélaïde.
920 — Idem de M. Guizot.
921 — Idem de Mme la comtesse d'A...
922 — Idem de M. le comte de H...
923 — Idem de Mme B...
<small>M. Heuss a été précédé de la réputation de faire très-ressemblant et à bon marché. Il a eu immédiatement des commandes. On peut faire ressemblant, témoin le portrait de M. Guizot; mais on peut faire mauvais, témoin le même portrait; et ainsi des autres.</small>

HILDEBRANDT (E.), *chez M. Durand-Ruel*, 83, *r. Neuve-des-Petits-Champs.*
924 — Paysage, vue de Hollande.
925 — Idem idem.
<small>On a fait à cet artiste une réputation colossale. Deux ou trois spéculateurs l'ont lancé; son étoile a fait le reste. Le talent y est bien pour quelque chose aussi, il faut en convenir; mais le talent n'est cependant pas au niveau du renom.</small>

HILDEBRANDT (Frédéric), 16, *r. de Bagneux.*
926 — Sauvetage des marchandises d'un navire échoué sur les côtes de l'île d'Ouessant (Bretagne).
927 — Enfants de pêcheurs (vue d'Allemagne).
<small>Frère cadet du précédent, en chair, os et peinture.</small>

HOGUET (Charles), 28, *r. de Bréda.*
928 — Souvenir d'Ecosse.
929 — Souvenir des Pyrénées.
930 — La plage (Hollande).
<small>Une grande facilité d'exécution, beaucoup d'air, mais de l'u-</small>

niformité. La Hollande ne ressemble pourtant pas à l'Écosse ni l'Ecosse aux Pyrénées.

HOLFELD (Hippolyte), 13, r. Lafayette.
931 — La Vierge et l'Enfant-Jésus endormi.
932 — Les pigeons morts.
933 — Portrait de Mme D...

HONEIN (Alphonse), 15, quai Malaquais.
934 — Premier bonheur.

HORSIN D'ÉON, 20, r. des Jeûneurs.
935 — Les petits pâtres; souvenir d'Italie.

HOSTEIN (Édouard), 51, r. St-Lazare.
936 — Forêt de chênes verts, près des Marais-Pontins.
937 — Vue prise dans le Bugey.
938 — Castel-Gandolfo, près de Rome.
939 — Vue prise aux environs de Chevreuse.
940 — Iles d'Asnières, sur la Seine.
941 — Forêt de Compiègne.
942 — Pâturages près de Nantes (Bretagne).

Cette belle forêt de chênes verts est poétique, et M. Hostein n'a été que fidèle à son modèle. C'est que la nature est encore la poésie la plus élevée, parce qu'elle est la plus vraie. La fécondité, chez M. Hostein, n'exclut point le talent et l'habileté. — Voir le *Journal des Artistes.*

HOUDAILLE (François-Charles-Antoine), 30, r. St-Hyacinthe-St-Michel.
943 — Portrait de M. N...

HOUEL (Charles), 23, r. Vieille-du-Temple.
944 — Place du Capitole à Rome.
945 — Vue prise au Forum.
946 — Gardeur de bœufs, campagne de Rome.

Beaucoup d'efforts pour arriver à un résultat encore indécis.

947 — Portrait de M. T...

HOUSEZ (Gustave), 24, r. Fontaine-St-Georges.
948 — Le Christ sortant du tombeau.

HUBER (Louis-Édouard), 5, r. du Delta-Projetée.
949 — Carrefour de la reine Amélie dans la forêt de Fontainebleau; vue prise d'après nature.
950 — Chemin d'Auverres, près de l'Ile-Adam (Seine-et-Oise).

951 — Intérieur d'étable à Mery-sur-Oise.

HUGARD (Claude-Sébastien), 10, *r. de Seine-St-Germain.*
952 — La campagne au lever du soleil.
953 — Le frais vallon.

HUGOT (Édouard-Charles), 68, *r. du Faubourg-St-Martin.*
954 — La Tarentelle (costumes des environs de Naples).
Cela n'est pas mauvais, mais faible et peu digne du Salon.

HUMBERT (Mlle Adèle), 53, *r. des Martyrs.*
955 — Portrait de Mme D...
956 — Vieille femme ; étude.

HUMBERT (Mlle Cécile), 43, *r. des Martyrs.*
957 — Jeune pâtre en prière.

HUMBERT (Charles), 2, *cité Trévise.*
958 — Paysage et animaux ; souvenir d'une matinée dans le pays de Gers (Ain).
959 — Paysage et animaux.

HUSSENOT (Jacques-Marcel-Auguste), *à Metz, r. aux Ours.*
960 — Portrait de M. Fratin, statuaire.
961 — Idem de Mme H...
962 — Idem de M. A. Rolland de Metz.
Oh! les excellents portraits! Est-ce vrai? est-ce fait largement? et quelle animation! quelle ressemblance!

IHLÉE (E.), 22, *r. Beaurepaire.*
963 — Fondation de l'Hôtel-Dieu de Compiègne.
Pourquoi le jury a-t-il reçu cette fondation? Elle est bien triste.

ISSARTI (Joachim), 10, *r. du Regard.*
964 — La destruction de la cage de fer.
De la mollesse, de l'indécision, de la confusion. Les murailles ont la même valeur que les personnages, et les personnages des 2e et 3e plans la même que ceux du 1er plan.

JACKSON (William), 37, *r. du Four-St-Germain.*
965 — Une fête galante sous le règne de Louis XV.

JACOBI (Jean-Henri), 24, *r. Racine.*

966 — Enfants s'amusant.
967 — Portrait de M. de L...
968 — Idem de M. le docteur W...

JACQUAND (Claudius), 20, *avenue Ste-Marie-du-Roule.*

969 — Prise de Jérusalem (1299).
970 — Les redevances d'automne (usage du xviie siècle).
971 — Les orphelins.

<small>Où êtes-vous? que faites-vous? où allez-vous, monsieur Jacquand? Deux ou trois expositions comme celle-ci, et vous êtes un homme perdu!</small>

972 — Portrait de M. Dantan aîné, en moine.

JALABERT (Jean), 5, *quai Voltaire.*

973 — Le baptême de Jésus-Christ.

JAME (A.), *chez M. Barry,* 8, *r. Neuve-Bréda.*

974 — La louve.

<small>C'est la femme louve, des *Mystères de Paris*; étude traitée avec assez de vigueur.</small>

JANET-LANGE (Ange-Louis), 9, *r. des Beaux-Arts.*

975 — L'émerillon.
976 — La petite porte du parc.
977 — Sujet de chasse.
978 — Autre sujet de chasse, mort du renard.
979 — L'amazone, portrait de Mme de C...

<small>M. Janet-Lange devrait écrire sur les montures de ses belles dames: *Ceci est un cheval.*</small>

JANMOT (L.), *à Lyon,* 41, *r. Ste-Hélène.*

980 — Le Christ portant sa croix.
981 — La Sainte-Vierge, *l'Étoile du matin.*
982 — Portrait de M. Janmot.

JANNOIS (André), *à Versailles,* 5, *avenue de St-Cloud.*

983 — Paysage, environs de Versailles.

JAUGE (Charles), 5, *passage Sandrié.*

984 — Site des environs de la Cervara (États-Romains)
985 — Site des environs de Subiaco; idem.

JEANRON (Philippe-Auguste), 28, *r. de Bréda.*

986 — Sixte-Quint.
987 — Portrait de Mlle ***.
988 — Idem de Mme ***.

Les uns trouvent de la puissance dans la peinture de M. Jeanron; les autres de l'impuissance. Ils ne sont ni les uns ni les autres dans le vrai.

JOBBÉ-DUVAL (Félix), 50 bis, *quai de Billy.*
989 — Portrait de Mme L...

JOHANNOT (Tony).
990 — Le roi offre à la reine Victoria deux tapisseries des Gobelins, au château d'Eu (5 septembre 1843).

Vous qui faites de si jolies vignettes, monsieur Tony Johannot! pourquoi vous distraire de vos occupations journalières pour rendre publique une décadance déplorable dans votre peinture?

JOLIN (Édouard), 5, *r. de La Bruyère.*
991 — Saint Dominique ressuscitant un enfant.

JOLIVARD, 59, *boulevard St-Martin.*
992 — Vue prise en Bretagne.

Que la nouvelle école dise tout ce qu'elle voudra : rien n'est beau que le vrai. Rien donc de plus beau que la vue prise en Bretagne. Voilà des terrains solides, des arbres étudiés, des fabriques réelles, de l'air, et un ciel à le regarder sans cesse! — Voir le *Journal des Artistes*, 12 avril.

JOLLIVET (Pierre-Jules), 1 bis, *r. des Sts-Pères.*
993 — Un cabinet d'antiquaire.

Qui se douterait que la main puissante qui, l'an passé, a retracé avec tant de science et d'ampleur un épisode du massacre des innocents, serait capable de tailler ce petit diamant, chef-d'œuvre de patience et d'habileté? Ceci prouve que ceux qui font de la grande peinture, et la font bien, peuvent exceller dans les petits tableaux ; tandis que ceux qui font de la petite peinture n'en feront jamais de grande, un peu passable.

JOLY (Alexis-Victor), 28, *r. de la Paix.*
994 — Vue prise dans la forêt de Fontainebleau.
995 — Vue prise sur les bords du Rhône.

JOLY DE LA VAUBIGNON (Adrien), *à Fontainebleau*, 42, *r. St-Honoré.*
996 — Forêt de Fontainebleau.

JONCHERIE (Hector-François), 89, *r. du Temple.*
997 — Fruits et poissons sur une table.

JONQUIÈRES (Ph-Aug-Vict. DE), 32, *r. de l'Arcade.*
998 — Saint Jacques, évêque de Jérusalem.
De l'inexpérience dans la peinture religieuse ; mais de bonnes intentions.

JOSQUIN (Alexandre), 102, *quai de Jemmapes.*
999 — Intérieur d'écurie.

JOURDY (Paul), 118, *r. du Faubourg-Poissonnière.*
1000 — Saint Louis dictant ses *Établissements.*
De l'étude, du style, de la noblesse.

JOUSSELIN (Paul), 7, *r. St-Florentin.*
1001 — Vue prise en Dauphiné.

JOUY (Joseph-Nicolas), 28, *r. de Bréda.*
1002 — Le baptême de Jésus-Christ.
Quelle couleur sombre ! Est-ce donc là l'Orient avec son brillant soleil ? Et le jour du baptême du Christ doit-il ressembler à une journée de ténèbres ?

1003 — Sainte Geneviève enfant est bénie par saint Germain ; il est accompagné de saint Leu.
1004 — Le Sacré-Cœur de Jésus.
1005 — Le Sacré-Cœur de la Vierge Marie.
1006 — Portrait de M. de F...
1007 — Idem de Mlle L...
1008 — Idem de M. D...

JOYANT (Jules), 28, *r. de Bréda, avenue Frochot.*
1009 — Le pont Saint-Bénezet, à Avignon.
1010 — L'église Saint-Gervais et Saint-Protais, à Venise.
1011 — L'hôpital des mendiants, à Venise.
1012 — L'église de l'ange Raphaël sur le canal de la Giudecca, à Venise.
M. Joyant a pris le parti de ne plus faire que des esquisses. Il faut donc prendre ses ouvrages pour des esquisses, mais de bonnes esquisses.

JOYARD (Angel), 15, *r. Pigale.*
1013 — Le Saint Rosaire.
Si les anges avaient plus d'animation, le Saint Rosaire serait un des bons tableaux d'église de ce Salon (1).

JOZAN (Saintin-François), 29 *bis, r. Louis-le-Grand.*
1014 — L'hallali.

(1) Voir le *Journal des Artistes,* 29 mars 1846.

JULIARD (Alexandre), *à Reims.*
1015 — Portrait de M. le baron R..., lieutenant-général.
1016 — Portrait de Mme la comtesse de T...

JUSTIN-OUVRIÉ, 23, *r. Neuve-Bréda.*
1017 — Vue du château d'Azay-le-Rideau (Indre-et-Loire).
1018 — Château d'Ussé (Indre-et-Loire).
1019 — Souvenir de Dinan (Côtes-du-Nord).
1020 — Le quai des Esclavons, à Venise.

<small>Quand on se mêle d'introduire des châteaux dans des paysages, c'est sur M. Justin-Ouvrié qu'il faut prendre modèle. On est tranquille avec lui ; sans compter que ses paysages ne le cèdent en rien aux châteaux.</small>

JUSTUS (Paul), 57, *r. du Cherche-Midi.*
1021 — Un Christ aux Oliviers.
<small>D'excellentes intentions et de l'intelligence (1).</small>
1022 — Portrait de M. T...
<small>Simple tête, moins bon portrait.</small>

KELLER (Emmanuel), 15, *r. Lafayette.*
1023 — Portrait d'homme.
<small>Également bien.</small>

KEYSER (H. DE), *à Anvers.*
1024 — Portrait de S. M. Guillaume II, roi des Pays-Bas.
1025 — Portrait de S. A. R. Mme la princesse d'Orange.
<small>Ces deux portraits sont remarquables à plus d'un titre, bien que l'exécution ne plaise pas généralement.</small>

KIORBOÉ (Charles-Frédéric), 28, *r. Bréda.*
1026 — Un renard au piége, trouvé par des chiens de bergers.
<small>Parfaitement compris, très-vrai.</small>
1027 — Hallali au cerf.
1028 — Taureau et autres animaux ; paysage.

KOCK (Louis de), *à Versailles*, 8, *r. de Montbeauron.*
1029 — Une vente dans un bois.

KUHNEN (L.), *à Bruxelles*, 27, *r. Royale.*

(1) Voir le *Journal des Artistes*, 29 mars 1846.

1030 — Effet de soleil couchant; paysage.

KUWASSEG (Charles), *à Villeneuve-St-Georges.*
1031 — Marine.
1032 — Marine; canot à la rame.
1033 — Souvenir d'Amérique (Sud).
Charmantes toiles, qui passent promptement de l'atelier de l'artiste dans le salon de l'amateur.

KWIATKOWSKI (Théophile), *chez M. Edan, 10, r. d'Angivilliers.*
1034 — Les sirènes.
Si les visages de ces sirènes n'étaient pas si chiffonnés, elles seraient ravissantes.

LABOUCHÈRE (P.-A.), *13, r. de la Chaussée-d'Antin.*
1035 — Luther, Melanchton, Pomeranus et Cruciger, traduisant la Bible.
M. Labouchère n'est, dit-on, qu'un amateur! va pour les amateurs de cette taille-là.

LA BOUERE (Tancrède DE), *chez M. Vuillaume, 9, r. Taranne.*
1036 — Le vent du désert; plaine de Memphis.
Toujours poétique. Le sable du désert soulevé par le vent, est effrayant; et les voyageurs tremblent quand ces masses étouffantes les surprennent au milieu de leurs courses.

LACRETELLE (Édouard), *27, r. de Choiseul.*
1037 — La sérénade.
1038 — Equitation française; siècle de Louis XV.
1039 — Portrait de Mme la comtesse de G...
Couleur très-agréable.

LAEMLEIN (Alexandre), *30, r. Hautefeuille.*
1040 — La Charité.
Chacun représente la charité à sa manière. M. Laemlein a aussi essayé la sienne sous un point de vue nouveau.

1041 — Portrait de M. Gay.

LAFON (Émile), *36, r. Cassette.*
1042 — La Sainte-Famille.
Si les têtes avaient plus d'élévation et de style, cette sainte famille serait dans un bon sentiment religieux (1).

(1) Voir le *Journal des Artistes*, 29 mars 1846.

1043 — Portrait de M. T...

LAFOSSE (Jean-Adolphe), 16, *r. de l'Ouest.*
1044 — La résurrection de Jésus-Christ.
<small>Les anges ont de l'onction ; mais le Christ ! le Christ, quel fantôme !</small>

LAGACHE (Mme Mathilde), 64, *r. de Grenelle-St-Germain.*
1045 — Jeune fille flamande faisant de la dentelle.

LAGARDETTE (Reynaud DE), 32 *bis*, *r. Coquenard.*
1046 — Vue prise à Haudeck, chemin du Greusel (Suisse).
1047 — Vallée de Meyringhen, canton de Berne.
1048 — Chemin de la grande Scheideck (Suisse).

LAGIER (Eugène), 8, *r. Neuve-Bréda.*
1049 — Portrait en pied de M. A. J...
<small>Le Livret officiel n'a oublié qu'une chose, c'est le nom de M. Lagier. Excusez !...</small>

LAHOGUE (Léon), 54, *r. du Four-St-Germain.*
1050 — Nature morte.

LAJOYE (Mlle Honorine), 23, *r. Neuve-St-Jean.*
1051 — Paysage.
1052 — Soleil couchant ; paysage ; fixé.
1053 — Le passage du gué ; idem.

LALLEMAND (Hippolyte), 12, *r. Chanoinesse.*
1054 — L'heureux jour ; portrait de Mlle Eléonore N...

LAMANIÈRE (Gustave), *à Rouen*, 3, *r. des Ursins.*
1055 — Le vert-de-gris ; intérieur.
<small>Vouloir trop prouver, ne prouve rien. Le vert-de-gris, qui déborde de la casserole à profusion, ne permet pas de supposer une cuisinière assez idiote pour, de gaîté de cœur, se servir d'un tel ustensile.</small>

LAMBINET (Émile), 59, *r. St-André-des-Arcs.*
1056 — Cimetière des Palmiers-Nains, à Bou-za-réha (Algérie).
1057 — Propriété de M. le comte d'Esparbès de Lussan, près d'Alger.

LAMI (Eugène), 1 bis, r. *La Bruyère.*

1058 — La reine Victoria dans le salon de famille, au château d'Eu, le 3 septembre 1843.
<small>Une teinte violacée remplace dans ce salon de réception l'éclat des lumières prodiguées de manière à produire un tout autre résultat.</small>

LAMOISSE (Eugène), 17, r. *Notre-Dame-de-Lorette.*

1059 — Vue prise au bas de la rivière de Caen.

LAMOTTE (Jules DE), à *Auteuil, près Paris,* 2, *rue de Lafontaine.*

1060 — Vue d'une partie de la propriété de M. Delessert, à Passy.

LAMOTTE (Léon), 23, r. *Gaillon.*

1061 — Portrait de M. A. L...

LANCEL (Paul), 17, r. *Neuve-St-Denis.*

1062 — Vue prise aux environs de Lyon.

LANDELLE (E.-Charles), 14, r. *de Chabrol.*

1063 — Aujourd'hui.
1064 — Demain.
<small>Aujourd'hui sur des roses, demain sur la paille. N'est-ce pas la vie en deux tableaux de toutes ces femmes folles de leur corps? Aujourd'hui, qu'elle est belle! Demain, elle n'excitera pas même la pitié.</small>

1065 — Les petits Bohémiens.
<small>Remplis d'une expression touchante.</small>
1066 — Jeune Juif.

LANFANT (François-Louis), 31 bis, r. *Louis-le-Grand.*

1067 — Bouquetière sous la régence.

LANGRAND (Mme Adèle), née MICHEL, 1, r. *d'Erfurth.*

1068 — La dribe.
1069 — Souvenir de Fontainebleau.
1070 — Souvenir de la Suisse.
1071 — Vue du village d'Orqueveaux (Haute-Marne).
<small>Cette petite vue vaut à elle seule la Dribe et les deux Souvenirs de Mme Langrand, qui sont, malgré cette comparaison, des ouvrages assez remarquables.</small>

LANOÉE (Mlle Pauline DE), *chez Mme Haro*, 26, *r. des Petits-Augustins.*
1072 — Portrait de Mlle S. de L...

LANSAC (Émile DE), 31, *allée des Veuves, Champs-Élysées.*
1073 — Jean-Jacques Rousseau; sujet tiré des *Confessions.*
1074 — Portrait équestre de M. Stephen Drake.
1075 — Idem de M. Leblanc, professeur d'équitation.
1076 — Cheval d'après nature.
1077 — Idem idem.

J.-J. Rousseau est une très-agréable et très-suave composition. Les portraits et les chevaux ont un autre mérite, celui d'être étudiés.

LAPIERRE (Émile), 9, *r. Childebert.*
1078 — L'abbaye de Thélème; paysage.

LAPITO (Auguste), 69, *r. Neuve-des-Petits-Champs.*
1079 — Vue prise dans la forêt de Fontainebleau, lieu dit les *Quatre-Fils-Aymon.*

Cette vue est une des œuvres les plus habilement faites de l'exposition. — Voir le *Journal des Artistes*, 12 avril.

LARIVIÈRE, 1, *r. de La Bruyère.*
1080 — Portrait de M. H..., pair de France.

Beau portrait, malgré l'exagération des tons rouges du visage.

LARPANTEUR (Balthazard-Charles), *à Versailles*, 38, *avenue de St-Cloud; et à Paris, chez M. Maréchal*, 152, *r. St-Honoré.*
1081 — Portrait de M. R. Torriglioni.

LASSALE-BORDES, 6, *r. de l'Oratoire-du-Louvre.*
1082 — La mort de Cléopâtre.

M. Lassale-Bordes est sans doute un élève de M. Glaize, qui a emprunté à son maître ses mauvaises qualités, c'est-à-dire la crudité des tons, le laisser-aller et tout un cortège d'accessoires mélodramatiques. L'histoire ne se peint pas ainsi.]

1083 — Portrait de M. B..., député.

1084 — Étude de femme.

LATIL, 2, r. d'Arcole.
1085 — Saint Pierre.
> Lumière tombant bien sur saint Pierre et le jeune malade. Intelligence du sujet et sage exécution.

1086 — Saint Louis à Damiette.
> Petite toile étincelante de verve (1).

LATIL (Mme Eugénie), 2, r. d'Arcole.
1087 — La vraie mère.
1088 — Portrait de M. L...
> C'est ainsi que les dames devraient faire de la peinture et des portraits pour prendre rang parmi les artistes.

LAUGÉE (Désiré-François), 78, r. Neuve-des-Petits-Champs.
1089 — Portrait de Mlle L...

LAURE (Jules), 8, r. Vivienne.
1090 — Saint Jacques.
1091 — Jeune moissonneuse de Ruy, en Dauphiné.
1092 — Portrait en pied de M. le comte François-Louis de M..., page de la petite écurie du roi en 1758.
1093 — Portrait de Mme la baronne d'A...
1094 — Idem de Mme la baronne de M...
> M. J. Laure ne tient pas les promesses de son passé.

LAURENT (Félix), 10, r. du Regard.
1095 — Portrait de Mlle H. G...

LAVALARD (Mme), 61, quai de l'Horloge.
1096 — Portrait de Mme L...
1097 — Idem de Mme G...

LAVERGNE (Claudius), 16, r. de l'Ouest.
1098 — Notre-Seigneur J.-C. montrant ses plaies.
> Pas assez d'élévation dans la pensée.

1099 — Sainte Geneviève, patronne de Paris.
> Le colossal Attila est de trop dans cette page, ou au moins il est trop fort (2).

1100 — Portrait de M. L...

(1-2) Voir le *Journal des Artistes*, 29 mars 1846.

LA VERNE (Charles Duboy de), 46, *r. de l'Université.*

1101 — Saint Vincent de Paul chez la veuve de la rue Saint-Landry.
Le saint Vincent de Paul demande une revanche que M. de La Verne prendra.

LAVIDIÈRE (Alfred), 86, *r. du Cherche-Midi.*

1102 — Le mendiant et l'artiste.

LAYNAUD (François-Louis), 150, *r. du Faubourg-Saint-Denis.*

1103 — Saint-Hilaire, évêque de Poitiers, après un long exil, rentre dans son diocèse.
Sujet bien compris et bien rendu. La simplicité de saint Hilaire, de l'homme qui a préféré l'exil plutôt que de transiger avec ses convictions religieuses, est exprimée avec bonheur (1).

LAZERGES (Hippolyte), 16, *r. de l'Ouest.*

1104 — Rêve d'une jeune fille.
Charmant rêve que celui-là, mais plus charmante figure que celle de la jeune fille.

LEBAILLIF (Alexandre-Gabriel), 49, *quai des Augustins.*

1105 — Portrait de M. C...
1106 — Idem de M. F..., lieutenant au corps royal d'état-major.

LEBLANC (Alexandre), *à Florence.*

1107 — Intérieur du Campo-Santo de Pise.

LEBORGNE (D.-L.), 63, *r. de Grenelle-St-Honoré.*

1108 — Souvenir de Bretagne.
1109 — Idem Idem.

LEBOUR (Alexandre), 114, *r. St-Martin.*

1110 — Arrivée de Piémontais à Paris.
1111 — Mendiants flamands; départ de l'aveugle pour la ville.
1112 — Un page.

LEBRUN (Auguste), 30, *r. Mazarine.*

1113 — Portrait de M. de Saint-M...

(1) Voir le Journal des Artistes, 29 mars 1846.

LECARON (Achille), 11, r. du Haut-Moulin.
1114 — La convalescence.
Faible convalescence.

LECLERCQ (Hippolyte), 44, r. du Four-St-Germain.
1115 — Au revoir (costumes du royaume de Naples et d'artiste à Rome).
1116 — Une jeune fille surprise (costume de Nettuno, près de Rome).
1117 — Portrait de Mme A. V...

LÉCLUSE (Mlle Henriette), 28, r. Blanche.
1118 — Portrait de Mlle H. L...
1119 — Idem de Mlle E. L...
1120 — Idem de Mlle C. L...

LECOINTE (Joseph-Charles), 8, r. Chaptal.
1121 — La fuite en Egypte; paysage.

LECOMTE (Émile), à l'Institut.
1122 — L'aria cattiva.
1123 — Costume d'Arpino (États-Romains).

LECOMTE (Hippolyte), 1, r. Fontaine-St-Georges.
1124 — Levée du siége de Lille (8 octobre 1792).
1125 — Prise de Francfort-sur-le-Mein (23 octobre 1792).
1126 — Combat de Boussu (3 novembre 1792).
1127 — Le détachement égaré.
1128 — Bivouac de troupes françaises en Italie (1796).
Nouvelles pages où M. H. Lecomte a été fidèle à ses précédents ; c'est-à-dire à un arrangement habile, à des développements calculés adroitement, et à la vérité des costumes, sans parler de la tournure de nos troupiers.

LÉCURIEUX (Jacques), 11, r. Vanneau.
1129 — Saint Firmin, premier évêque et patron du diocèse d'Amiens (1).
Le sentiment d'onction, de ferveur des personnages rachète leur tendance à une sorte de coquetterie.

LE DIEU (Alexis), r. Neuve-Coquenard.
1130 — Vue de Gragnade, près de Castellamare.

(1) Voir le Journal des Artistes, 29 mars 1846.

1131 — Vue d'une porte de Capri.
 Notez en passant de ne pas confondre M. Le Dieu, le paysagiste, avec M. Le Dieu qui fait des animaux, non pas comme un dieu, mais comme un diable... Aussi ce dernier, tous les ans, est-il repoussé par le jury.

LEFÉBURE (Gabriel), 23, *r. de Lille.*
1132 — Portrait de l'auteur.

LEFEBVRE (Charles), 52, *r. St-Dominique-St-Germain.*
1133 — Évanouissement de la Vierge aux pieds du Christ.
1134 — Portrait de M. F..., conseiller référendaire à la Cour des comptes.
1135 — Portrait de M. Ch. P...
1136 — Idem de M. Alp. Roehn.
 Un bon tableau de sainteté et trois portraits presque excellents. M. Ch. Lefebvre, on ne se plaindra pas de vous. Peut-on saisir plus heureusement la physionomie de quelqu'un que vous ne l'avez fait pour M. Alp. Roehn. Il respire, il va parler. Très-bien! — Voir le *Journal des Artistes*, 29 mars.

LEFFLER (Robert), 1, *r. Christine.*
1137 — Des émigrants.

LEGALL-DUTERTRE (L.), *à Nice.*
1138 — Vue de Nice, de son golfe et des montagnes de France qui forment le fond du tableau.

LEGENDRE (Louis), 23, *rue et île St-Louis.*
1139 — Berger gardant des bestiaux.
1140 — Bergère gardant des moutons.

LEGRAND (Alexandre), 23, *r. La Bruyère.*
1141 — Portrait de Mme D...
1142 — Idem de Mme P...

LEGRAND DE SAINT-AUBIN (Mlle Amélie), 35, *r. des Fossés-St-Victor.*
1143 — Portrait de Mme S. L. G...

LEGRIP (Frédéric), 14, *r. des Marais-St-Germain.*
1144 — Le mérite des femmes.
 Petite toile pleine de mélancolie qui ferait une charmante lithographie. Un pauvre malade, étendu sur son lit de souffrance, est veillé par une sœur de charité.

PEINTURE.

LEGROS Mme Adèle), 27, r. des Filles-du-Calvaire.
1145 — Fleurs dans un oratoire.
1146 — Étude de roses.
1147 — Étude de dahlias.

LEHAUT (Mme Mathilde), 24, r. Madame.
1148 — Un sujet et trois portraits ; *même numéro.*
 1° Les jeunes Bavaroises.
 2° Portrait de M. D. Dupuy, architecte.
 3° Idem de M. Alexandre Andryane.
 4° Idem de M. Henry Clusent.

LEHENAFF (Alphonse-François), 10, r. du Regard.
1149 — La Vierge présentant le rosaire à saint Dominique et à sainte Catherine de Sienne.
1150 — Portrait de M. A. J...

LEHMANN (Henry), 17, r. des Marais-Saint-Germain.
1151 — Hamlet.
1152 — Ophélia.
1153 — Océanides.

 Parmi les jeunes artistes d'avenir, il faut placer en première ligne M. H Lehmann, dont l'ardente et vive imagination est sans cesse sur le qui vive. Dévoré du besoin de sonder le cœur et les passions de l'homme, rien n'échappe à son coup d'œil observateur. Quelquefois il se trompe, mais il est permis de se tromper comme lui, car une erreur chez lui ne provient pas d'impuissance. Avec quel bonheur il a saisi et compris le caractère d'Hamlet, la touchante infortune d'Ophélia ! Il est coloriste et dessinateur. Élève de M. Ingres, il a montré que dans cette école on pouvait, quand on le voulait, être coloriste. Dira-t-on que les coloristes actuels ont une faculté inverse ? Jamais.

1154 — Portrait de M. le comte Emilien de Nieuwerkerke.
1155 — Portrait de Mme Alp. Karr.
1156 — Portrait de Mme la comtesse d'Agoult.
 Trois portraits tout différents l'un de l'autre, mais ils n'en sont pas moins bien pour cela.

LEHNERT (F.), 3, r. Laurette.
1157 — Chiens courants pour chasser le lièvre.

LEHOUX (Pierre-François), 12, r. Neuve-des-Mathurins.

1158 — La fuite en Egypte.
1159 — Repos d'Arabes syriens auprès d'une source, dans le Liban (1838).
1160 — Vue de la vallée du Jourdain et de la partie sud du lac de Tibériade, prise des hauteurs de Omkeis, l'ancienne Gadara.
1161 — Café à Damas.
1162 — Le figuier.

<small>Pourquoi donc M. Lehoux, ne veut-il pas être franchement lui ? N'est-il pas assez riche de son propre fonds pour laisser les autres tranquilles? qu'il oublie M. Decamps. De l'originalité avant tout.</small>

LEIENDECKER (Joseph), 8, r. *Cassette*.
1163 — Portrait de Mlle S. F...

LEIENDECKER (Mathias), 8 r. *Cassette*.
1164 — Portrait d'enfant.

LELEUX (Adolphe), 5, r. *Neuve-Richelieu*.
1165 — Contrebandiers espagnols (Aragon).
1166 — Faneuses (Basse-Bretagne).

<small>Au lieu de Leleux (Adolphe), lisez Armand Leleux, ou Edmond Hédouin à volonté (1).</small>

LELEUX (Armand), 9, r. *Pierre-Sarrazin*.
1167 — Danse suisse (environs de la Forêt-Noire).
1168 — Intérieur d'atelier.
1169 — Le matin ; intérieur.
1170 — Le bouquet.
1171 — Villageoise des Alpes.
1172 — Chasseur des Alpes.

<small>Au lieu de Leleux (Armand), lisez Adolphe Leleux, deuxième du nom (2).</small>

LENOIR (Auguste), 21, r. *des Grands-Augustins*.
1173. — Saint Jean écrivant la vision de l'Apocalypse.

<small>Ce sujet est tellement difficile à traiter, qu'on doit toujours savoir gré à un artiste d'oser l'aborder.</small>

1174. — Portrait d'enfant.

<small>(1-2.) Voir le *Journal des Artistes*, 5 avril 1846.</small>

LEMERCIER (Mme Elisabeth), 6, *r. Mézières-St-Sulpice.*

1175 — Sainte Hélène, mère de Constantin.

LÉPAULLE (François-Gabriel), 27, *r. des Martyrs.*
1176 — Intérieur d'un harem.
1177 — Odalisques au bain.
1178 — Portrait de M. le duc d'Osuna et de l'Infantado.
1179 — Portrait en pied de M. F...
1180 — Idem de Mlle C. D...
1181 — Idem de Mlle F. T...
1182 — Idem du fils de M. H. L...

Que M. Lépaulle ne fasse donc, comme cette année, que des portraits et des odalisques, et le devoir de la critique sera moins pénible.

LEPEUT (Mlle Armide), *à Belleville*, 162, *Grande Rue.*

1183 — Portrait de Mme E...
1184 — Idem de Mme C...

Ne faiblissez pas Mlle Lepeut, vous étiez dans une bonne voie; vous y êtes encore, restez-y, en vous perfectionnant.

LÉPINOY, 5, *r. de Poitiers.*

1185 — Vue du château de Septmonts, près de Soissons (Aisne).

LE POITTEVIN (Eugène), 5, *cité Trévise.*

1186 — Des hommes de l'équipage d'un vaisseau de Louis XIV venant de faire de l'eau à une fontaine; site d'Italie.
1187 — Le retour de la promenade sur l'eau.
1188 — Le retour du marché.
1189 — Les flibustiers.
1190 — La bouderie.
1191 — Portrait de Mme de B...

Toujours de la finesse, de l'esprit, des tons charmants, de la verve; mais plus de variété dans les sujets ne ferait pas mal. Par exemple, quelque chose comme le *Retour du marché*, c'est bien un peu égrillard, mais on ferme les yeux; le bruit des gros baisers ne frappe pas l'oreille.

LE PROVOST (Mme), 57, *r. du Cherche-Midi.*

1192 — La fiancée de Lammermoor.

LE ROUX (Charles), *chez M. L. Marvy*, 10, *r. Cadet.*

1193 — Une lande.
1194 — Paysage; souvenir du haut Poitou.

<small>Abus d'une grande facilité. Etudes sérieuses sacrifiées à l'effet. Dans une *Lande*, le paysage est plus serré.</small>

LEROUX DE LINCY (Mme Emma), 51, *r. de Verneuil.*

1195 — Sainte Julie.
1196 — Portrait d'homme.
1197 — Idem idem.

<small>Ce dernier portrait est celui de M. Ferdinand Denis, l'un des bibliothécaires à Sainte-Geneviève. Si Mme Leroux de Lincy a réussi aussi bien dans ses autres portraits que dans celui-ci, elle ne mérite que des éloges.</small>

LEROY (Louis), 36, *r. de Babylone.*

1198 — Chemin de ronde dans l'intérieur de la forêt, montant à la porte de Marly-Leroy.

<small>On s'arrête parfois devant ce chemin de ronde avec quelque plaisir, suivant la disposition d'esprit où l'on est.</small>

LESECQ (Henry), 16, *r. des Juifs.*
1199 — Un improvisateur à Naples.

<small>Excellente voie que celle où est cet artiste. Un peu plus de moelleux dans la touche et on s'arrachera ses tableaux à l'envi les uns des autres.</small>

LESSIEUX (Adolphe), 36, *r. de l'Odéon.*

1200 — Paysage composé ; souvenir d'Italie.
1201 — Villa abandonnée ; souvenir d'Italie ; paysage composé.

<small>Le voyage d'Italie a été profitable à M. Lessieux ; il compose avec plus de sévérité. Ses lignes sont plus belles, moins tourmentées. L'exécution demanderait à être plus serrée.</small>

LESTANG-PARADE (L. DE), 14, *r. de Chabrol.*
1202 — Martyre de saint Genest.
1203 — Portrait de femme.

<small>Le martyre de saint Genest annonce un changement complet chez cet artiste. Sa peinture était diaphane, aujourd'hui elle devient solide. Si on lit bien sur les corps tous les accidents qui les composent, on ne lit plus à travers ; c'est un grand</small>

pas, sans parler de la composition qui est conçue avec entente.

LEULLIER (Louis-Félix), 16, r. *des Magasins.*
1204 — Daniel dans la fosse aux lions.
1205 — Promenade dans la prairie.
1206 — Promenade sur les lagunes.

M. Leullier aime la vie, le mouvement, mais il sait, quand il est nécessaire, commander à son imagination et s'arrêter là où il doit s'arrêter. Voyez la scène de Daniel. Ces animaux furieux allaient s'élancer avec cet acharnement qui leur est propre, mais le ciel veillait sur Daniel. Des anges sont descendus du ciel, ils planent majestueusement, et leur présence paralyse la rage dévorante des bourreaux quadrupèdes de Daniel, sans leur ôter la moindre animation.—Les deux promenades ne sont que deux esquisses arrangées avec adresse.

LEVRAU (Alphonse), 8, r. *Hauteville.*
1207 — Sainte Æliana, martyre.

Grande page du salon carré qui rappelle l'enlèvement d'Orithie par Borée.

LEYGUE (Eugène), 23, r. *des Abattoirs (clos Saint-Lazare).*
1208 — Portrait de Mme T. C...

Passez, passez vite.

LEYS (H.), *à Anvers.*
1209 — Fête bourgeoise au XVII^e siècle.

Froide et pâle imitation des vieux maîtres flamands; travaillée avec un soin tout particulier, étudiée avec un zèle digne d'une meilleure cause. Cette peinture n'a pas de solidité, on dirait un store. Cette fête gagnerait à être gravée.

LIMOELAN (Victor DE), 77, r. *des Fossés-du-Temple.*
1210 — Scène pastorale.

Le siècle est bien matériel pour tourner au pastoral.

LOBIN (Léopold), 17, r. *Laval.*
1211 — Le Dante.
1212 — Léonard de Vinci peignant le portrait de la Joconde.
1213 — Michel-Ange et son domestique Urbino.

Serrez votre exécution, monsieur Lobin, et vous vous en trouverez beaucoup mieux.

LOGEROT (Mme Louise) née Linet, 12, *r. de Fleurus.*

1214 — Fruits d'automne.

LONCLE (Emile), 31, *r. de l'Est.*

1215 — Arles et les bords du Rhône ; paysage.
1216 — Vue prise sur les bords de la Moine à Clisson (Bretagne).

<small>Un peu plus d'études, un peu moins de laisser-aller et M. Loncle fera son chemin tout comme un autre, mieux que tout autre même, parce qu'il a ce qui est nécessaire à un artiste, l'amour de son art.</small>

LONG (A.).
1217 — Saint Jérôme dans le désert.
1218 — Portrait de Mlle L. B...

LONGCHAMP (Mlle Henriette DE), 29, *r. Saint-Louis au Marais.*

1219 — Offrande à la Sainte Vierge.

<small>Ravissante et poétique offrande. Avec quelle grâce retombent ces fleurs qui entourent la petite statuette de la Vierge ! Quelle douce et suave inspiration et comme toutes ces fleurs sont touchées avec âme !</small>

1220 — Fruits.

LONGUET (Alexandre-Marie), *à Montmartre*, 1, *Petite-Rue-Royale.*

1221 — Combat dans le Darha, contre les Kabyles, chez les Beni-Memadel (21 mai 1845).

<small>Ce combat est bien, très bien d'effet. Les premiers plans sont accentués comme ils doivent l'être; les derniers également. Peut-être la transition n'est-elle pas assez sentie? Rien n'est parfait dans ce monde. Ajoutez une couleur très-agréable.</small>

1222 — Femme algérienne.

LOTTIER (Louis), 75, *r. de Vaugirard.*
1223 — La grande mosquée du port d'Alger.
1224 — Le marché des Arabes, à Alger.
1225 — La grande mosquée au temps du Ramadan.

<small>Recette pour faire un tableau comme M. Lottier: Prenez du papier bleu, blanc, rouge, jaune et vert, aux nuances les plus vives et les plus voyantes; découpez-le de toutes manières, étendez une couche de colle sur une toile ; jetez au hasard vos petits morceaux découpés, et vous aurez un tableau comme ceux de M. Lottier.</small>

LOUSTAU (Jacques-Léopold), 20, r. Monsieur-le-Prince.

1226 — Bonaparte quittant l'Egypte (22 août 1799).
Bonaparte va mettre le pied dans la barque qui l'attend sur le bord du rivage. L'effet est sombre et en harmonie avec cette fuite précipitée, qui pouvait porter le découragement parmi les soldats que Bonaparte laissait en Egypte.

1227 — Portrait de M. F...
1228 — Idem de M. C. D...

LOOMANN (Mlle Christine), à Copenhague.

1229 — Un vase antique garni de roses et d'autres fleurs.

LOYEUX (Charles-Antoine-Joseph), 16, r. Gaudot-de-Mauroy.

1230 — Portrait de Mme C...
1231 — Idem de M. B.

LUCAS (Abel), à la Manufacture Royale des Gobelins.

1232 — Portrait de M. D...

LUCAS (Hippolyte), à la Manufacture Royale des Gobelins.

1233 — Portrait de M. R..., lieutenant-colonel de la garde municipale de Paris.

LUDOVICI (Albert), 11, r. de Sèvres.

1234 — Portrait de jeune fille.

LUMINAIS (Evariste), 30, r. des Fontaines.

1235 — Jeunes filles passant un gué.
1236 — Jeune fille malade.
De bonnes intentions.

MAGAUD (Dominique-Antoine), 6, place de l'Oratoire.

1237 — *Virgo divina*.
1238 — Femmes à la fontaine.
1239 — Portrait de Mme la comtesse ***
Progrès à constater.

MAILAND (Gustave), 18, r. du Cherche-Midi.

1240 — La Vierge et l'Enfant-Jésus.

1241 — Elisabeth et Amy Robsart.
1242 — Un yacht royal au XVIe siècle.
1243 — Intérieur Bernois.
1244 — Portrait de Mme E. M...
De la peinture religieuse et de la peinture de genre. L'une est trop coquette, l'autre trop sévère (1).

MAILLE-SAINT-PRIX (Louis), 9, r. du Cherche-Midi.

1245 — L'île d'Etioles (bords de la Seine).
C'est, on peut le dire, la nature prise sur le fait. Les eaux, le ciel, le feuillage, la verdure, tout est d'une vérité délicieuse. Largement fait. — Voir le Journal des Artistes, 12 avril.

MALAPEAU (C.), 35, r. Saint-André-des-Arcs.

1246 — Retour de chasse; nature morte.
Cela se laisse voir très-bien.

MALATHIER (André), 18, r. de Richelieu.

1247 — Vue du château de Saint-Cloud, prise de l'allée de la Gerbe (parc fermé).
1248 — Vue prise à Grenelle (Seine).
1249 — Vue prise à Fontenay (Aisne).
Un, deux, trois diamants. Monsieur Malathier, résistez tant que vous pourrez aux exemples pernicieux. Soyez toujours maître de vous. Ne consultez que la nature, et dans quelques années vous verrez votre nom devenir populaire. Vous l'êtes déjà, mais ne sacrifiez pas aux faux dieux. — Voir le Journal des Artistes, 12 avril.

MALENSON (Paul), 30, r. des Petits-Augustins.

1250 — Hallali au sanglier.
Vigoureusement touché. Ces chiens sont lancés d'une manière étonnante. Ils courent comme des lévriers et le sanglier aussi. Seulement la hure est monstrueuse.

MALHERBE (Mlle Pauline), à Blois, 7, place du Château; et à Paris, 22, r. Cassette.

1251 — Repos de famille.
Simple mais jolie composition.

MANZONI (Ignace), à Milan, 32, r. Durino.

1252 — La rixe des mendiants.
1253 — L'assassinat nocturne.

MARBEAU (P.), 8, boulevart Montmartre.

1254 — Vue des environs de Marseille.

(1) Voir le Journal des Artistes, 29 mars 1846.

MARC (Eugène), 8, *r. du Paon.*
1255 — Portrait de M. T...

MARCHAND (Désiré), 23, *r. Marbeuf.*
1256 — Portrait de *Physician*, ancien étalon du haras royal du bois de Boulogne.
1257 — Une voiture de nourrisseur.

MARESCHAL (L. DE), 42, *r. Jacob.*
1258 — Vue prise à Thiers (Auvergne).

MARINI (Antonio), *à Florence; et à Paris, chez* M. *Louis Rambourg*, 40, *r. Laffitte.*
1259 — *La Carita educatrice.*
1260 — La Foi, l'Espérance et la Charité.

MARLET (Jean-Henry), *au palais de l'Institut.*
1261 — Une partie d'échecs entre M. de Saint-Amant et M. Staunton (1843).

<small>C'est faible pour un homme qui habite le palais de l'Institut. C'est même très-faible. Il est vrai que M. Marlet, pour habiter dans l'Institut, n'en fait pas partie.</small>

MAROHN (Ferdinand), 15, *boulevart Montmartre.*
1262 — Le retour des champs.

<small>Beaucoup de naturel dans ces braves gens, nichés sur leur charretée de foin.</small>

MAROLLE (Alexandre), 5, *r. Princesse.*
1263 — Le ménétrier de village.

MARTIN (Mlle Alexandrine), 39, *r. de Grenelle-Saint-Germain.*
1264 — La Tristesse.
1265 — Consuelo.
1266 — Portrait de Mlle C. A...
1267 — Idem. de Mlle J. M...

<small>Mérite des encouragements ; c'est un début.</small>

MARTIN (Mlle Irma), 39, *r. de Grenelle-Saint-Germain.*
1268 — Portrait de M. G...

<small>Ancienne élève de M. Steuben, elle fait non-seulement de bons portraits, mais de jolis tableaux de genre.</small>

MARTIN (Paul).
1269 — Intérieur de l'église Saint-Jean, à Aix (Provence).

MARZOCHI DI BELLUCCI (Tito), 5, *r. de Larochefoucault.*
1270 — Portrait de Mme la marquise de B...
1271 — Idem de M. Gabriel Champy.
1272 — Idem de M. M...

MASSÉ (Emmanuel-Auguste), *r. Neuve-Saint-Georges.*
1273 — Jésus et saint Pierre marchant sur les eaux.
1274 — Prise de Bizarra, chez les Beni-Genen Kabylie (1844).
1275 — Cavalier marocain ; étude.
1276 — Cavalier arabe.
1277 — Chasseur d'Afrique.
De la négligence, du laisser-aller : l'une conduit à l'autre et *vice versà.*

MASSON (Bénédict), 33 *bis, r. de la Bienfaisance.*
1278 — Portrait de M. C...
1279 — Idem de Mme C...

MASSON (Francis), 4, *r. des Filles-du-Calvaire.*
1280 — Un sculpteur travaillant à la lampe ; esquisse d'après nature.
Esquisse. C'est trop de modestie !

MASURE (Jules), 23, *r. Neuve-Bréda.*
1281 — Vue prise aux environs de la Selle-St-Cloud.
École de M. Corot ; mauvaise école pour les jeunes gens.

MATOUT (Louis), 17, *r. Lepelletier.*
1282 — Le printemps.
Personnification du printemps sous la figure d'une jeune fille qu'un faune presse dans l'étreinte de ses bras amoureux.

MAURIN (Eugène), 11, *r. du Four-St-Germain.*
1283 — Portrait de M. G...
1284 — Idem de Mlle A...

MAYER (Auguste), 17, *r. Lavoisier.*
1285 — Louis XIV visitant le vaisseaux *l'Entreprenant*, dans le port de Dunkerque, le 27 juillet 1680.

1286 — Prise à l'abordage du vaisseau anglais *le Lord Nelson*, de 50 canons de 18, par le corsaire de Bordeaux *la Bellone*, de 32 canons de 8 (25 thermidor an XII).
1287 — Petit port du Conquet (Bretagne).
<small>Bonnes marines à voir et à étudier.</small>

MAYER (Charles), 1, *r. d'Enghien.*
1288 — Mlle de Béthune donnant des secours à un officier espagnol blessé.
1289 — Scène de police correctionnelle.
<small>Le drame et la comédie. — De l'intérêt et de la gaîté. D'abord une jeune et noble dame qui soigne un blessé. — Puis des enfants qui jouent au procès et vont condamner Médor, convaincu d'avoir détourné sciemment et à son profit leur déjeuner.</small>
1290 — Portrait de Mme G. D...

MAYER (Léon), 11, *r. Royale-St-Honoré.*
1291 — Portrait de Mistriss S...

MAYRE (Charles-Étienne), *à Neuilly*, 106, *avenue Royale.*
1292 — Les trois amis.
1293 — Portrait de Mme N...

MÉLIN (Joseph), 1, *r. des Maçons-Sorbonne.*
1294 — Sainte-Famille.
1295 — Bataille de Ravenne ; mort de Gaston de Foix, duc de Nemours (11 avril 1512).
1296 — Portrait de Mme R...
1297 — Chiens anglais.
<small>M. Melin a droit à des éloges, il faut lui en accorder ; mais ces éloges doivent être relatifs.</small>

MELLÉ (Léon), 24, *r. des Petits-Augustins.*
1298 — Vue prise à Caen (Calvados).
1299 — Vue prise au village de St-Laurent-du-Pont (Isère).
<small>Encore un artiste modeste qui souvent fait bien et qu'on ne regarde pas assez.</small>

MELOTTE (E.), *à Rouen*, 10, *r. des Charrettes.*
1300 — Portrait de Mme de C...

MENIER, *chez M. Gavet*, 35, *r. Croix-des-Petits-Champs.*

1301 — La prière.

MERME (Charles), *à Dijon; et à Paris, chez M. Giraudeau, r. de l'Oursine.*

1302 — Tombeau de Dudon ; paysage historique.

METTAIS (Charles), 9, *r. Guénégaud.*

1303 — Rembrandt, faisant le portrait de sa sœur.
1304 — Portrait de M. M...

MEYER (Louis), 52 *bis, r. Rochechouart.*

1305 — L'évasion de Jean-Bart.
1306 — Le chien de Terre-Neuve.
1307 — La grève de St-Malo, temps de grain.
1308 — Une marine ; environs de Granville.
1309 — Une plage en Normandie.

<small>L'exposition des marines de M. L. Meyer est la plus brillante de toutes les expositions de marine du Salon, sans excepter celle de M. Gudin. Le *Chien de Terre-Neuve* est une page pleine de poésie et d'une haute conception. La lumière y joue un grand rôle, au milieu de cette tempête qui agite encore les flots après avoir bouleversé le ciel. M. L. Meyer s'est placé cette année au premier rang.</small>

MICHEL (Charles-Henri), 16, *r. de l'Ouest.*

1310 — Ananie imposant les mains à saint Paul.
1311 — Portrait de M. B...

MIELLE (Mlle Élisabeth-Hélène), 10, *r. Bellechasse.*

1312 — Vue des ruines féodales du château de Chevreuse, prise de la prairie de Coubertin (Seine-et-Oise).

MILLET (Émile), *à Versailles*, 2 *bis, r. Neuve.*

1313 — Le bassin de Neptune, vue prise d'après nature dans le parc de Versailles.
1314 — Vue prise à Beauport, sur le bord de la mer, près de Paimpol (Côtes-du-Nord).

<small>Si M. Émile Millet avait adouci sa touche dans ces deux tableaux, il n'y aurait pas le plus petit reproche à lui faire, car ils sont l'un et l'autre étudiés on ne peut mieux et exécutés avec une conscience des plus rares.</small>

MILLET (Fritz), 38, *r. Blanche.*
1315 — Jeune femme de Cori (Etats de l'Eglise).

MILON (Alexis-Pierre), 45, *r. de Sèvres.*
1316 — Vue intérieure de St-Etienne-du-Mont à Paris; effet de nuit.
> L'effet lumineux qui éclaire l'intérieur de l'église est peut-être trop vif pour un clair de lune.

MIRECOURT (Adolphe), 65, *r. Neuve-des-Petits-Champs.*
1317 — Vue prise à St-Cloud, dans le parc réservé.

MOENCH (C.), 6, *r. St-Lazare.*
1318 — La femme du roi Candaule.
> Le roi a l'air d'un mari... battu et content.

MOLIN (Benoît), 29 *bis*, *r. des Fossés-St-Germain l'Auxerrois.*
1319 — Portrait du prince Hussein-Bey, fils de S. A. Méhémet-Ali.
1320 — Portrait du prince Halim-Bey, fils de S. A. Méhémet-Ali.
1321 — Portrait du prince Ismaël-Bey, fils de S. A. Ibrahim-Pacha.
> Les trois portraits exécutés par M. Molin témoignent d'une grande habileté. La manière dont il a su profiter de la richesse des costumes égyptiens est des plus louables, et si ces portraits vont au Caire, comme il y a lieu de le présumer, ils feront honneur à l'école française.

MONTCHOVET (Tony), 27, *r. du Four-St-Germain.*
1322 — Portrait de M. M...

MONDAN (Eugène), 18, *r. St-André-des-Arcs.*
1323 — Portrait de M. Charles D...

MONTPEZAT (le comte DE), 23, *avenue des Champs-Elysées.*
1324 — Attelage de M. L. S... (Portraits).
1325 — Portrait de M. le comte de Nieuverkerke.
1326 — Montfaucon.
> Homme d'étude, M. de Montpezat cherche moins à briller par des apparences trompeuses que par la science et le savoir. Ses tableaux au premier coup d'œil ne séduisent pas; mais

lorsqu'on les examine avec soin, on est loin de rester insensible à tant de scrupuleux efforts. — Montfaucon est un sujet sombre par sa nature, et pourtant on y revient avec une sorte de plaisir.—Le portrait de M. de Nieuwerkerke est d'une grande ressemblance.

MOREL (Théophile), 42, *r. de Bréda.*
1327 — Portrait de Mme P...

MOREL-FATIO (Léon), 12, *r. Martel.*
1328 — Le 2 septembre 1844, à cinq heures et demie du soir, le Roi part du Tréport dans un canot pour se rendre à bord du yacht royal *Victoria and Albert*, à bord duquel se trouvent la reine d'Angleterre et le prince Albert.
1329 — L'incendie de *la Gorgone.*
1330 — Entrée d'un port (coup de vent).

A quoi donc songe M. Morel-Fatio ? Est-ce que toutes les espérances de son passé vont déjà s'évanouir en fumée ?

MORET-SAINT-HILAIRE (Charles-Augustin), 6, *place de la Bourse.*
1331 — Vue des fonds de Marly, prise de l'île de Bougival.
1332 — Vue de la vallée d'Yport, petit échouage près de Fécamp (Normandie.)
1333 — Vieux chênes et mare sur le plateau des falaises de Fécamp.
1334 — Chaumière normande à St-Léouard.

Oh ! le brave jeune homme que M. Moret-Saint-Hilaire ! Ne pas avoir dix-huit ans et peindre avec cette aisance, cette vérité ! — Voir le *Journal des Artistes*, 12 avril.

MORET-SARTROUVILLE, 13, *r. de la Corderie.*
1335 — Souvenir de Fontainebleau.

MORTIER-DESNOYERS (Louis-Jules), 43, *r. de Longchamps.*
1336 — La double chasse.

MOYNIER (Auguste), 42, *r. de la Victoire.*
1337 — Portrait de Mme la baronne de S...

MOZIN (Charles), 55, *r. Hauteville.*
1338 — Souvenir de Trouville (Calvados); marine.

1339 — Après l'orage; marais de Cayeux (Somme).
> Excellent souvenir que celui de Trouville! — Les eaux valent un peu mieux que celles de M. Morel-Fatio.

MUGNIER (Jules), 12, *r. Taranne.*
1340 — Intérieur du port de Granville à marée basse; triage des huîtres.
1341 — Plage de Granville; marée basse.
1342 — La tour Solidor, à St-Servan, près de St-Malo; entrée d'un bateau à vapeur.

MULLER (Charles-Louis), 7, *chemin de ronde de la Barrière-de-Clichy.*
1343 — Primavera.
> La plus saisisssante toile du Salon. Des têtes de femmes à faire tourner la vôtre. Et quelle couleur céleste!

1344 — Portrait des enfants de M. le comte de Laborde.
> Bon portrait d'une excellente couleur.

MULLER (Robert-Eugène), 18, *r. J.-J.-Rousseau.*
1345 — Portrait en pied de M. A. F...
1346 — Idem de M. G...
1347 — Idem de M. J...

MULON (Mme Élisa), 7, *r. Buffault.*
1348 — Fruits sur un marbre.
1349 — Bouquet de fleurs.

MURAT (Jean), 15, *quai St-Michel.*
1350 — Numa Pompilius écrivant ses lois sur l'agriculture, sous l'inspiration de la nymphe Égérie.
> Peinture de style, d'une haute intelligence. La nymphe Égérie est une création des plus suaves.

NAIGEON (Elzidor), 32, *r. d'Enfer.*
1351 — Portrait de M. le docteur B...
1352 — Idem de Mme B... avec sa fille.
1353 — Idem de Mlle C. D...

NANTEUIL (Célestin), 8 *ter, place Furstemberg.*
1354 — Dans les vignes.
> Bacchus et ses courtisans sont bien dans les vignes, un peu trop même. La fin d'une orgie eût été un titre plus convenable. Jolie couleur.

NARGEOT (Mlle Clara), 61, *r. Meslay*.
1355 — « *Son tour viendra.* »
Modeste toile assez gracieuse.

NAUDIN (Jules), 9, *r. Vanneau.*
1356 — Sujet tiré des Psaumes.

NÈGRE (Alphonse), *à Marseille.*
1357 — La chasse aux gabious.
Marine de bon aloi.

NOBLET (Charles), 10, *r. Taranne.*
1358 — Souvenir du Dauphiné ; effet du matin.

NODE (Charles), *à Montpellier; et aux Thernes, chez le docteur Baldon, au château de l'Arcade.*
1359 — Fruits et fleurs.
1860 — Idem.

NOEL (Jules), 10, *r. des Beaux-Arts.*
1361 — Souvenirs de Rhodes; marine.
1362 — Port de Brest ; idem.
1363 — Marine ; effet du matin.
M. Jules Noël est brillant dans sa couleur, chatoyant même, mais un peu cru.

NOLLÉ (Lambert), 46, *r. de l'Arbre-Sec.*
1364 — Vue prise près de Lille en Flandre.
1365 — Vue près d'Arras (Pas-de-Calais).
Ni bien ni mal à en dire ; d'une honnête médiocrité.

NORBLIN (S.), 11, *quai Bourbon.*
1366 — Les Trois-Parques, tableau peint à la cire.
Essai qui n'a rien de séduisant, mais qui se distingue par une composition des mieux entendues.

NOUSVEAUX (Édouard-Auguste), 31, *r. du Faubourg-du-Roule.*
1367 — La place du Gouvernement, à l'île de Gorée (Sénégal).
Un beau ciel, des fabriques très-adroitement élevées, de l'air, du lointain sur la mer, mais des personnages raides.

O'CONNELL (Mme Frédérique-Emilie), *à Bruxelles, r. Stapart.*
1368 — Portrait de lord Hasley.

1369 — Tête d'étude de jeune homme.

OLIVE (Jacques), *chez M. Tremblai, 10 bis, r. de Rivoli.*

1370 — Paysage; environs de Montpellier.

OLLIVIER (Achille), *42 bis, r. Blanche.*

1371 — Retour de l'île d'Elbe; débarquement de Napoléon au golfe Juan, le 1er mars 1815, à 4 heures et demie du soir.

<small>Les eaux de la Méditerranée sont bleues, mais elles ne sont pas de ce bleu cru, lourd et désagréable.</small>

OMER-CHARLET, *chez M. Boucard, 22, r. des Fossés-St-Germain-l'Auxerrois.*

1372 — Enfance de Métastase.

<small>M. Omer-Charlet se perd en voyage. Il avait une touche large, moelleuse. Rien de cela dans la Jeunesse de Métastase.</small>

ORGELIN (Alfred), *13, r. Lafayette.*

1373 — Saint Sébastien délivré par les saintes femmes.

PAGET (Germain), *118, r. du Faubourg-Poissonnière.*

1374 — Le Génie, emporté par le Temps vers la Gloire, foule aux pieds la Fortune.

PAPETY (Dominique), *11, r. du Nord.*

1375 — *Consolatrix afflictorum.*
1376 — Solon dictant ses lois.
1377 — Portrait de M. Vivenel.

<small>Les trois sujets n'ont aucune analogie; aussi M. Papety a-t-il conservé à chacun le caractère qui lui est propre. La consolatrice des affligés est le pendant du Christ consolateur de M. Ary Scheffer. — Le Solon manque de noblesse dans le haut du corps et le visage. — Le portrait de M. Vivenel est un portrait dans le genre de celui du frère Philippe de l'an passé.</small>

PAPIN (Jean-Adolphe), *15, r. Rousselet-St-Germain.*

1378 — L'éducation de l'Enfant-Jésus.
1379 — Portrait de Mme H...

<small>Quelques mauvais plaisants ont joué sur le nom de cet artiste. Pas peint! pas peint. Le mot n'est pas juste.</small>

PARIS (Joseph), *16, r. de Malte.*

1380 — Taureau et vaches en pâturage.

1381 — Vaches dans un herbage.
1382 — Taureau effrayé par la foudre.
1383 — Moutons et chèvre.
1384 — Paysage et animaux ; souvenir du Perche.
1385 — Moutons et ânon au repos.
1386 — Groupe de moutons et chèvre.

<small>Une fois qu'on a vu un ou deux tableaux de M. Paris, on connaît tous les autres. Ils sont bien faits si l'on veut, mais c'est toujours les mêmes animaux, ceux-ci à gauche, ceux-là à droite ; les uns debout, les autres couchés.</small>

PARMENTIER (Félix), 3, *r. Neuve-St-Nicolas, passage Chausson.*
1387 — Portrait de Mme P...

PASCAL (Antoine), 69, *r. Guénégaud.*
1388 — Groupe de fruits.
1389 — Panier de fruits.

<small>Quand on aime les tons crus et plâtreux, on doit s'arrêter pour regarder les fruits de M. Pascal.</small>

PASQUE (Mlle Émilie), 105, *r. du Faubourg-St-Denis.*
1390 — Vase de fleurs et insectes.

PASTELOT (Amédée), 6, *r. Bergère.*
1391 — Portrait de l'auteur.

PATANIA (G.-B.), 14, *r. de Navarin.*
1392 — Portraits de Mlles Gentien, petits-enfants de Mme la comtesse Merlin.
1393 — Portrait de M Alary.
1394 — Idem de Mlle Balfe.
1395 — Idem de M. Hermann.

PAU DE SAINT-MARTIN (A.), 3, *r. de Bondi, impasse de la Pompe.*
1396 — Vue prise à Beaupréau, Maine-et-Loire.

PAUL (Guillaume), *chez M. Fay*, 19, *r. de Navarin.*
1397 — Portrait en pied de Mlle J. K...

PAULIN (Mme Marie-Constance), 13, *r. Rameau.*
1398 — Souvenir des environs de Châlons-sur-Marne.

PENGUILLY-L'HARIDON (Octave), 18, *r. de la Ferme-des-Mathurins.*
1399 — Parade.
1400 — La sentinelle.
1401 — Le ravin.

 L'Arlequin est bien lourd et le Gile bien épais dans la Parade. — La sentinelle et le Ravin valent mieux ; mais les anciens dessins et les eaux-fortes de M. Penguilly-L'haridon faisaient espérer beaucoup mieux;

PENLEY-MONTAGUE, 18, *r. de la Ferme-des-Mathurins.*
1402 — Bonheur et malheur.

PENSOTTI (Mme Céleste), 30, *r. des Petits-Augustins.*
1403 — Pauvre fileuse.

PERÈSE (Léon), 55, *r. St-André-des-Arcs.*
1404 — La fête dans l'île.
1405 — Promenade au parc.

 École de Watteau, moins la finesse des tons, la suavité de la couleur.

PÉRIGNON (Alexis), 16, *rue de La Bruyère.*
1406 — Portrait de M. le comte M. d'A...
1407 — Idem des enfants de M. le prince d'A...
1408 — Idem de M. le vicomte B..., député.
1409 — Idem de Mlle P...
1410 — Idem de Mlle F...
1411 — Idem de Mme K...
1412 — Idem de Mme F...
1413 — Idem de Mlle de M.
1414 — Idem de M. le marquis de C...
1415 — Idem de Mme D...
1416 — Idem de Mlle L...
1417 — Tête d'étude de femme.

 M. Pérignon a conquis une des premières places parmi les portraitistes, et cette place il saura la conserver, parce qu'il est un homme d'étude. Peu d'artistes saisissent avec autant de bonheur que lui l'expression de la physionomie de leurs gracieux modèles. Le seul reproche à lui adresser, c'est celui de ne pas assez varier sa touche.

PÉRONARD (Melchior), 17, *rue du Faubourg-Montmartre.*
1418 — Portrait de M. Prosper Dérivis, artiste du Théâtre-Royal-Italien.
> Excellent portrait énergique, bien compris, bien posé, d'une bonne couleur.

1419 — Idem de M. Alfred Laurin.
1420 — Idem de Mme V. Langle.

PERRIN (Émile), 1, *rue de la Paix.*
1421 — Le lac.
> Une barque fend doucement les eaux tranquilles du lac, et transporte deux époux, deux amants, d'un bord à l'autre.

PETIT (Antoine-Baptiste), 5 bis, *r. Neuve-Saint-Martin.*
1422 — Vue intérieure des ruines et du phare de l'ancienne abbaye de Saint-Mathieu-au-Conquet (Finistère).

PETIT (Constant), 14, *r. Chabrol.*
1423 — Faust et Marguerite dans le jardin de Marthe.
1424 — Portrait de Mme C...

PETIT (Jean-Louis), 11, *r. Taranne.*
1425 — Vue du château Duval; souvenir de Bretagne.
1426 — Vue du château d'Élisabeth d'Angleterre, à Jersey.
1427 — Intérieur au château de Montorgueil, à Jersey; effet de nuit.

PEZOUS (Jean), *aux Thernes*, 11, *rue des Acacias.*
1428 — Le jeu de boule.
1429 — Un cerveau faible.
> Petites bluettes qui acquerraient de la valeur, si elles étaient plus finies.

PHALIPON (Adolphe), 2, *r. des Beaux-Arts.*
1430 — Fruits et fleurs.

PHILASTRE (Louis), 59, *boulevart Beaumarchais.*
1431 — Meurtre de la reine Galswinthe.
> Véritable tour de force! Des raccourcis, des difficultés sans

fin; des contorsions et des mouvements forcés; des ombres trop noires; pas de transitions entre elles et les parties lumineuses. Ensemble disgracieux, et cependant étudié.

PHILIPPE (Alexandre-Auguste), 30, *r. des Petits-Augustins.*

1432 — Portrait de Mme A. P...

PHILIPPOTEAUX (Félix), 11, *r. du Nord.*

1433 — S. A. R. Mgr. le duc d'Orléans accordant la liberté à deux prisonniers arabes.

1334 — Femmes mauresques d'Alger dans leur appartement.

1435 — Une rue d'Alger.

M. Philippoteaux suit les traces de son maître; il a, comme lui, de la facilité, de la verve. Qu'il fasse une grande composition, une petite toile, il les travaille avec autant de soin, donnant ici de la finesse, là de l'ampleur à son pinceau, variant sa manière suivant les sujets. Il est vrai dans sa marche du duc d'Orléans, gracieux avec ses femmes mauresques, et observateur dans sa rue d'Alger.

PICARD (A.-N.), 65, *r. Neuve-des-Mathurins.*

1436 — Paysage.

1437 — Vue prise à l'entrée du grand Chesnay, près de Versailles.

PICARD (Louis), 3, *r. des Bernardins.*

1438 — Le déjeuner de chasse; portraits.

PICHAT (Olivier), 30, *r. de La Rochefoucauld.*

1439 — Portrait du contre-amiral Magon, tué au combat de Trafalgar (1805).

PICHON (Auguste), 33, *r. du Dragon.*

1440 — La Cène.

La Cène de M. Pichon et le Christ de M. Pils sont les deux meilleurs tableaux religieux du Salon. M. Pichon, qui n'était connu que par des portraits d'un certain mérite, s'est dévoilé par cette peinture, dans laquelle il s'est inspiré des grands maîtres de l'école française, tout en conservant son originalité (1).

1441 — Portrait de femme.

PIÉPAPE (Charles de), 43, *r. de Lille.*

1442 — Portrait d'enfant.

(1) Voir le *Journal des Artistes*, 29 mars 1846.

PIGAL (Edme-Jean), 5, *r. d'Assas.*
1443 — La Vierge et l'Enfant-Jésus.
 Quelle fantaisie a donc pris à M. Pigal de faire une Vierge et un enfant Jésus? Qu'il s'en tienne à ses charges, à ses scènes de mœurs, et qu'il leur donne un peu plus de correction ; mais qu'il n'aborde pas un genre qui ne va nullement à ses habitudes.
1444 — Le père l'Anti-Mèche et la mère La-Joie.

PILON (Mlle Agathe), 59 bis, *boulevart Beaumarchais.*
1445 — Fleurs diverses.
1446 — Reine-marguerite.
1447 — Grappe de raisin.
 Les *Fleurs diverses* ont les honneurs du salon carré ; elles les méritent, et la Reine-marguerite et la Grappe de raisin aussi ; mais celles-ci ne les ont pas eu.

PILS (Édouard-Aimé), 9, *place Pigale.*
1448 — Scène de la Saint-Barthélemy.
 La plus importante page religieuse du Salon (1).

PILS (Isidore), 1, *place Pigale.*
1449 — Le Christ prêchant dans la barque de Simon.

PINELLI (Auguste de), 20, *avenue Sainte-Marie.*
1450 — La Vierge au berceau.
1451 — Portrait de M. C...

PINGRET (Édouard), 16, *Grande-rue-Verte.*
1452 — Rives du Tibre ; costumes de Cervare.
1453 — Femmes de Sorrente, royaume de Naples.
 Toujours de la roideur, de la sécheresse, même dans les sujets qui ne veulent ni sécheresse ni roideur. M. Pingret croit que c'est le moyen de faire de la bonne peinture.

PLACE (Henri), 16, *r. de Bagneux.*
1454 — Falaises d'Étretat (Normandie).
 Ecole de M. E Isabey, ou du moins imitation de sa manière.

PLANSON (Joseph-Alphonse), 4, *r. Chauveau-Lagarde.*
1455. — Nature morte.

PLASSAN (Antoine), 8, *r. d'Angivilliers.*
1456 — Portrait de M***.

(1) Voir le *Journal des Artistes*, 29 mars 1846.

PLUYETTE (Auguste-Victor), 26, *r. Blanche.*
1457 — Portrait de M. D. de V...

POIROT (Achille), 4, *place de l'Odéon.*
1458 — Vue prise de la cour du palais Doria, à Gênes.
1459 — Vue de la cour du vieux palais, à Florence.
1460 — Vue de Paris, prise du pont des Arts.
1461 — Vue de Paris, prise du pont des Saints-Pères.
1462 — Vue intérieure de l'église Saint-Ayoul, à Provins.
1463 — Vue de la grande salle des Thermes de Julien, à Paris.

<small>M. Poirot est en progrès. Sa touche a perdu de sa dureté. Ses intérieurs sont d'une grande fidélité. Ses deux vues de Paris ont une lumière argentine qui plaît.</small>

PORION (Charles), 7, *r. de Vaugirard.*
1464 — Course de taureau à Séville.

<small>Amalgame de tons crus et criards ; pas d'air, de perspective. Chevaux, hommes et taureaux sont échelonnés les uns au-dessus des autres.</small>

POSTELLE (Germain) *à Belleville,* 38, *r. de Paris.*
1465 — Vue prise dans le département de l'Oise.
1466 — Vue prise sur la route stratégique des Prés Saint-Gervais, au bois de Romainville.

POTÉMONT (Adolphe), 22, *r. Charlemagne.*
1467 — Vue prise en Touraine ; paysage.

POTIER (Julien-Antoine), *à Valenciennes,* 48, *r. de l'Escaut.*
1468 — Portrait de M. Mar...
<small>Assez bon portrait.</small>

POUILLET (Joseph-Romain), 23, *r. La Bruyère.*
1469 — Portrait de M. P...

POUSSIN (Charles-Pierre), 28, *r. des Gravilliers.*
1470 — Le denier de la veuve.
<small>Placé dans le salon carré, il est à une trop grande hauteur pour pouvoir en apprécier tout le mérite.</small>

PRÉFONTAINE (Auguste-François), *à Nancy.*
1471 — La charité pour le pauvre aveugle, s'il vous plaît.

1472 — La nourrice.
>Quelle peinture faible!

PRÉVOST (Nicolas), *à Besançon.*
1473 — Un matin sur les bords du lac de Genève.
1474 — Une mare; vue prise au château de Torpes.

PRÉVOT (Joseph-Eusèbe), *à Issy*, 43, *Grande-Rue.*
1475 — Souvenir du Tréport (Seine-Inférieure).
1476 — Bords de la Seine : étude d'après nature.
1477 — Hauteur des Moulineaux près de Paris ; étude d'après nature ; effet du matin.

PRIEUR (Gabriel), 7, *r. des Petite-Ecuries.*
1478 — L'approche de l'orage.
1479 — Paysage, site composé.
1480 — Etude prise dans le bois de Satory (Versailles).
1481 — Idem Idem.
>Plus de lumière, monsieur Prieur, plus de lumière ! plus de ce soleil qui vivifie tout, monsieur Prieur ! et vous verrez vos paysages et vos études gagner dans l'esprit des amateurs.

PRIN (Mlle Léonie), 26, *place Royale.*
1482 — Portrait de Mme ***.
>Très-bon portrait, surtout pour une jeune personne.

PRON (Hector), 8, *r. Thérèse.*
1483 — Vue du château de Vitré, en Bretagne ; effet du matin au printemps.
1484 — Une mare ; étude d'après nature à la Belle-Croix, forêt de Fontainebleau.
1485 — Vue prise au bord du Lé, à Quimperlé, en Bretagne.
>Voilà un jeune homme qui est à une bonne école. Il fera son chemin, soyez-en sûr, celui-là ! — Voir le *Journal des Artistes*, 12 avril.

PROVANDIER (Mlle Léonide), 2 *bis, r. de Choiseul.*
1486 — Portrait de Mme V. de S...

PROVOST DUMARCHAIS, 15, *avenue du Bel-Air, barrière de l'Etoile.*
1487 — Enfants surpris par un aigle.
>L'effroi de ces pauvres enfants est rendu avec intelligence.

PURKIS (J.), *à Londres.*
1488 — Tête de vieillard.

QUECQ (Jacques-Edouard), 3, *avenue Trudaine.*
1489 — Saint Martin, évêque de Tours.
Composition sage et étudiée (1).

QUESNEL, *à Caen*, 112, *r. St-Jean.*
1490 — La piété filiale.
1491 — La jeune fille à l'oiseau.

QUESNET (Eugène), 10, *r. de la Victoire.*
1492 — Portrait de M. le général baron P...
1493 — Idem de M. R...
1494 — Idem de M. T. G...
1495 — Idem de Mlle A...
1496 — Idem des enfants de M. G...
1497 — Idem de Mme N. G.
Dans le nombre de ces portraits, il y en a une moitié qui est bien, mais l'autre moitié lui est inférieure.

QUINART (Charles-Louis-François), 56, *r. du Faubourg-St-Denis.*
1498 — Abaissement de la route de Dampierre.
1499 — Etude d'une mare entourant la ferme de la Fillolière ; effet du matin au mois d'août.
1500 — Etude de la même mare, vers six heures, en octobre.
Ces trois tableaux sont d'une bien grande faiblesse.

RAFFORT (Etienne), 6, *r. du Marché-St-Honoré.*
1501 — Place et fontaine de Top-Hana, à Constantinople (2).
Quel immense progrès a fait M. Raffort! Comme cette place et cette fontaine sont délicieuses! Quelle étude et quels soins dans les détails! Quel air chaud et vaporeux dans l'atmosphère!

RAHL (Carl), *à Rome.*
1502 — Portrait de M. le comte A...
1503 — Idem de M. H...
1504 — Idem de M. le docteur V...
1505 — Idem d'homme.

(1) Voir le *Journal des Artistes*, 29 mars 1846.
(2) Voir le *Journal des Artistes*, 12 avril.

RAUCH, *chez M. le baron de Bar*, 1, *r. Godot-de-Mauroy*.
1506 — Troupeau que l'on conduit à la Wingern (Alpes).

RAVENEAU (Mme Rose), 21, *rue et cité Pigale*.
1507 — Portrait de Mme J. J...

REEKERS (H.), *à Bruxelles*.
1508 — Nature morte.
<small>Elle se recommande par de grandes qualités.</small>

RÉGNIER (Auguste). 80, *r. Hauteville*.
1509 — Vue d'Amboise, prise à la pointe de l'île, près le débarcadère ; effet de lune.

REIGNIER (Jean), *à Lyon*, 4, *place de la Miséricorde*.
1510 — Fleurs et fruits.
<small>C'est arrangé avec art, avec goût. Des fleurs dans un panier, des fruits sur la tablette, et de belles fleurs et de bons fruits!</small>

RÉMOND (Charles), 14, *r. de Seine*.
1511 — Niobé ; paysage.
1512 — Paysage avec animaux.
<small>M. Rémond aime l'antithèse, c'est-à-dire le paysage composé et le paysage naturel ; et l'on partage ses penchants parce que dans l'un comme dans l'autre il montre toujours une habileté des plus désespérantes pour ceux qui tenteraient de l'imiter.</small>

REMY (Louis-Jean-Marie), 7, *r. du Pont-Louis-Philippe*.
1513 — Étude faite à Luzancy (Seine-et-Marne).

RENDELMANN (Louis-Philibert), 49, *r. Ménilmontant*.
1514 — Vue prise aux environs de Paris.

RENIÉ (Nicolas), 89, *r. St-Louis, au Marais*.
1515 — Un savant.
1516 — Un Fusor Cantharius.
1517 — Moulin dans les Vosges.
1518 — Paysage aux environs de Paris.
1519 — Armure du xve siècle.

1520 — Fruits et oiseaux ; étude.

> M. Renié est un artiste infatigable, cherchant à arriver au mieux possible. Ennemi du bruit, il suit sa modeste route, faisant bien souvent, comme dans ses intérieurs ; mais parfois aussi sacrifiant au laisser-aller. Il sait le pouvoir de la lumière, et s'en sert avec adresse, témoin son *Savant*, son *Fusor*, et son *Armure*. — Voir le *Journal des Artistes*, 12 avril.

RENOUARD (Eugène), *à Rouen.*
1521 — Berger dans la campagne de Rome.

RENOULT (Dominique-Louis-Auguste), 59, *r. de Grenelle-St-Honoré.*
1522 — Tour de César à Genève.

REVERCHON (André), 14, *r. de Chabrol.*
1523 — Affranchissement d'un esclave en présence de saint Just, évêque de Lyon (IV^e siècle).

REVERCHON (Marc-Emile), 9, *r. Guénégaud.*
1524 — Le bon Samaritain.

RICHARD (Charles), 3, *quai d'Anjou.*
1525 — Une vie de jeune fille ; tableau en cinq compartiments.

> Petit roman moral dont le but est des plus louables et l'exécution assez satisfaisante.

1526 — Le rêve.

RICHARD (Fleury), *à Lyon.*
1527 — Comminge et Adélaïde au couvent de la Trappe.

> Adélaïde a conservé sous sa robe de bure son âme de feu. Le tendre regard qu'elle porte sur Comminge dévoile toute son émotion. Elle va se trahir si Comminge, absorbé par ses méditations, ne s'éloignait de celle qu'il est loin de supposer si près de lui.

RICHARD (Théodore), *à Toulouse,* 12 *bis,* r. *Boulbonne.*
1528 — Le dernier arbre de la forêt ; paysage.
1529 — Le matin ; paysage.

> Indépendamment du talent de cet artiste, qui est sérieux, il ne faut pas oublier son plus bel ouvrage, M. Brascassat.

RICHAUD (Joseph), 14, *r. de Chabrol.*
1530 — Saint Sébastien, martyr.

RICHTER (Antoine), 17, *r. du Four-St-Germain.*
1531 — Portraits de M. M... et de sa famille.
1532 — Portrait de Mme R...

RICHTER (Gustave), 6, *impasse Mazagran.*
1533 — Portrait de M. M. G...

RIVOULON (Antoine), 27, *r. Notre-Dame-des-Champs.*
1534 — Les litanies de la Très-Sainte-Vierge.
<small>Elles manquent de suavité, et c'est dommage! car elles sont composées avec intelligence.</small>
1535 — Portrait de M. le baron L. D..., député, ancien secrétaire interprète de l'Empereur, maître des requêtes au Conseil-d'Etat.
<small>S'il n'est pas parfait, du moins il est vrai.</small>

ROBERT (Alphonse), 38, *r. des Saints-Pères.*
1536 — Vue prise à Montmorency.
1537 — Vue prise aux bruyères de Sèvres.
1538 — Vue prise dans la forêt de Fontainebleau.
<small>Ces vues sont extrêmement étudiées; mais elles pèchent par un ton de crudité générale tirant sur le vert. Celle prise dans la forêt de Fontainebleau est plus variée.</small>

ROBERT (Victor), 7, *chemin de ronde de la barrière de Clichy.*
1539 — La courtisane Phryné devant l'Aréopage.
1540 — Père et mère.
1541 — Portrait de M. Granier de Cassagnac.

ROBERTI (Albert), 50, *r. Notre-Dame-de-Lorette.*
1542 — Tenue d'un chapitre de l'ordre de la Toison-d'Or par Charles-Quint, le 30 janvier 1546, en la ville d'Utrecht.
1543 — Portrait de la famille G...
1544 — Idem de Mme Le B... et son enfant.
1545 — Idem de Mme P. M. R...
1546 — Idem de M. O. P..., capitaine de vaisseau, aide de camp du ministre de la marine.
1547 — Portrait de M. G..., capitaine de vaisseau.

ROBERTS (Arthur), 40, *r. de Bourgogne.*
1548 — Marguerite.

ROCCO (Louis), 11, *r. de la Pépinière.*
1549 — Portrait de Mme la duchesse de N...

ROCHE (Alexandre-Marie), *à Batignolles*, 12, *r. de l'Écluse.*
1550 — Chasteté de Suzanne.

ROCHEBRUNE (Octave de), *chez M. Petit*, 11, *r. Taranne.*
1551 — Abside de Notre-Dame de Paris.
1552 — Notre-Dame-la-Grande de Poitiers, église romaine du xiie siècle.

ROCQUEMONT (Eugène de), 4 *bis, r. Pétrelle.*
1553 — Vue prise en Suisse.

ROEHN (Alphonse), 15, *quai Voltaire.*
1554 — L'aumône.
1555 — Une distribution de prix.

<small>M. Alph. Roehn comprend bien ses petits sujets ; il les exécute de même. Il a de l'âme, et cette âme il la communique à ses personnages ; il a du naturel dans le caractère, et ils en ont ausi.</small>

1556 — Portrait de M. B...., substitut du procureur du roi.
1557 — Portrait de M. B.,.., ingénieur-géographe.

ROLLER (Jean), 26, *r. Hauteville.*
1558 — Portrait de Mme Dumas.
1559 — Idem de Mme B...
1560 — Idem de M. le baron Thénard.
1561 — Idem de M. Brongniart, membre de l'Académie des Sciences, directeur de la Manufacture royale de Sèvres.

<small>Beaucoup d'habileté, mais une tendance aux teintes rosées, qui ne sont pas naturelles. Ainsi, par exemple, la fraîcheur du visage de M. Thénard ferait plutôt supposer un jeune homme, amoureux d'une carnation pimpante, qu'un savant dont les veilles ont successivement assombri la peau.</small>

RONOT (Charles), 87 *ter, r. de Vaugirard.*
1562 — Le Christ à la colonne.

ROSS (Charles), 42, *r. des Martyrs.*
1563 — La plaine de Sparte avec le mont Taygète.

ROUBAUD (Benjamin), 27, *r. Laval.*
1564 — Un bivouac; souvenir d'Afrique.
1565 — Déjeuner chez les Kabyles.

L'Afrique est pour nos soldats comme pour nos artistes une terre à succès. Les quelques jours de revers s'effacent devant les jours de gloire. Il en est ainsi des sujets sur l'Algérie. Les bons font oublier les mauvais : ainsi ceux de M. Horace Vernet ; puis ceux de M. Philippoteaux, de M. Roubaud et de quelques autres, qui sont bien ; ne confondez pas.

ROUGEOT (Charles-Édouard), *à Auxonne (Côte-d'Or.)*
1566 — Vue prise à Villers-Rotin (Côte-d'Or).

ROUGET (Georges), 4, *r. du Marché-St-Honoré.*
1567 — Derniers moments de Napoléon.

Il appartenait à M. Rouget, lui qui a su reproduire d'une manière si remarquable le Bonaparte au Saint-Bernard, d'après David, de représenter Napoléon à ses derniers moments. C'est un cas de conscience d'autant plus méritoire que l'exécution offrait des difficultés sans nombre, qui ont été surmontées par M. Rouget.

ROUILLARD, 11, *r. de l'Abbaye.*
1568 — Portrait de Mme Ch. T...
1569 — Idem de Mme L. T...

L'école de l'empire a produit de bons rejetons ; regardez plutôt les deux portraits de M. Rouillard.

ROUSSEAU (Philippe), 2, *place Pigale, r. Victor-Lemaire.*
1570 — Le chat et le vieux rat.
1571 — Nature morte.
1572 — Idem.

Vous voulez donc faire mourir de dépit vos rivaux, monsieur Ph. Rousseaux ! Est-il permis de les railler avec plus de talent que vous ne le faites. Tenez-vous sur la défensive au moins : si vos *natures mortes* sont irréprochables, ils attaqueront les tons hasardés de votre chat.

ROUX (Auguste-Jean-Simon), 4, *r. du Petit-Bourbon-St-Sulpice.*
1573 — Le vitrier ; intérieur pris à Chatou (Seine-et-Oise).

ROUX (Louis), 47, *r. de Grenelle-St-Germain.*

1574 — Saint Roch priant pour les pestiférés, à Rome.
Composition sage dont la teinte rembrunie convient au sujet.

1575 — Portrait de M. D...
Modelé presque irréprochable.

RUBIO, 48, *r. de Seine-St-Germain.*
1576 — Le Sauveur ; tête d'étude.
1577 — Le dimanche à Venise.
1578 — Portrait de Mme de la P...
1579 — Idem du petit René Franchomme.
L'excès du soin ou de la recherche conduit à la sécheresse. N'accusez pas cependant M. Rubio. Le grand jour lui est moins favorable que celui de l'atelier.

RULLIER (Mme), 2, *r. du Pot-de-Fer.*
1580 — Portrait de Mme A. H...

SACRÉ (Joseph), 29, *r. Meslay.*
1581 — Des frères quêteurs donnant une leçon de morale.
Cette leçon est-elle pour faire aimer la morale ou pour en dégoûter ?

SAGLIO (Camille), 24, *r. des Petites-Écuries.*
1582 — Vue du pont du Gard.
1583 — Vue de Royat (Auvergne).
1584 — Vue d'Harfleur (Normandie).
1585 — Vue de Sassenage (Dauphiné).
Couleur conventionnelle qui, toute séduisante qu'elle est, s'écarte trop des tons naturels pour ne pas être blâmée.

SAINT-JEAN, *à Lyon.*
1586 — Ceps de vigne entourant un tronc d'arbre.
1587 — Fleurs dans un vase.
Trop complet, trop parfait ! c'est la seule critique possible cette année envers M. Saint-Jean.

SAINT-MARTIN (Paul), 19, *r. Guénégaud.*
1588 — Souvenir de Normandie.

SAINT-PRIEST (Charles), 6, *r. d'Angivilliers.*
1589 — Vue de la soufrière de la Guadeloupe, du Velmont et des trois rivières ; marine.
1590 — La Condamine, en Calabre, éteint la lampe

d'une madone qui, suivant la croyance, défendait le pays de l'inondation.

SALMON (Théodore), 10, *r. Grange-aux-Belles.*
1591 — Paysage et animaux.
<small>Il est nécessaire que M. Salmon surveille davantage les contours de ses animaux. Il faut longtemps avant de deviner que la paysanne est montée sur un cheval, tant la croupe anguleuse de l'animal déroute l'imagination. Du reste, une bonne tendance à la couleur, quoique manquant d'harmonie.</small>

SALTMANN (Gustave), *à Colmar.*
1592 — Paysage.
1593 — Idem.
<small>Le premier de ces deux paysages a une tendance au style.</small>

SARCUS (Charles-Marie DE), 48, *r. de Seine-St-Germain.*
1594 — Paysannes des environs de Rome.

SCHADOW, *à Dusseldorf.*
1595 — *Ecce homo.*
<small>M. Schadow est une des gloires de l'école allemande. Ou l'école allemande n'est pas d'une transcendance incontestable, ou M. Schadow n'a pas été aussi bien inspiré que de coutume.</small>

SCHAEFELS (Henry), *à Anvers.*
1596 — L'amiral comte de Tourville s'embarquant à Rochefort, en 1692, pour aller chercher les flottes combinées d'Angleterre et de Hollande.

SCHAEFFER (Francisque), 5, *r. La Bruyère.*
1597 — Paysage composé.
1598 — Vue prise dans la vallée de Chevreuse.

SCHEFFER (Ary), 7, *r. Chaptal.*
1599 — Le Christ et les saintes femmes.
1600 — Le Christ portant la croix.
1601 — Saint Augustin et sainte Monique.
1602 — Faust et Margarethe au jardin.
1603 — Faust, au sabbat, aperçoit le fantôme de Margarethe.
1604 — L'enfant charitable.
1605 — Portrait de M. de L...
<small>Que de larmes ont déjà coulé, que de larmes couleront en-</small>

core à la vue des deux pauvres Margarethe : de Margarethe au jardin, qui n'a pas encore effleuré de ces lèvres de roses la coupe des plaisirs mensongers, et de l'autre Margarethe ou plutôt son ombre, car la coupe a été épuisée. Son âme, Satan s'en est emparé. Quelle touchante poésie! Quelle gracieuse et attachante ballade aussi que celle de l'enfant charitable quittant le vieillard ou plutôt l'ange, pour porter la santé! — Quelle sublime inspiration que celle de saint Augustin et de sainte Monique! Mais voilez vos yeux devant le Christ portant sa croix et les saintes femmes (1).

SCHEFFER (Henry), 21, r. et cité Pigale.

1606 — Tête de Christ.
1607 — Le Christ portant sa croix.
1608 — Portrait de M. Alfred de Pontalba.
1609 — Idem de M. Gustave de Pontalba.
1610 — Tête de femme; étude.

Le plus grand défaut de M. Henry Scheffer, est d'être le frère cadet de M. Ary Scheffer (2).

SCHEFFER (Jean-Gabriel), 8, r. Vivienne.

1611 — Le départ de l'hôte.
1612 — Femme des environs de Rome.
1613 — Jeune dame espagnole.
1614 — Une jeune fille.

On cherche partout la Conjugaison de J. G. Scheffer, et quand on a cherché en vain, on se rappelle qu'elle faisait partie du Salon de 1844.

SCHELFOUT (A.), à La Haye.

1615 — Un effet d'hiver.

Après M. Wickemberg, personne ne fait mieux les glaces et les neiges que M. Schelfout. Ils sont l'un et l'autre brevetés du public qui les a pris sous son patronage.

1616 — Marine.

Les eaux non glacées de M. Schelfout sont inférieures à ses eaux glacées.

SCHLESINGER (Henri-Guillaume), 24, r. de la Victoire.

1617 — Une journée de Jean-Jacques Rousseau.
1618 — Collin-maillard assis.
1619 — Le pont d'amour.
1620 — L'indiscret.

Les personnages des trois derniers sujets sont en habits à la

(1 et 2) Voir le *Journal des Artistes*, 29 mars 1846.

française brodés et chamarrés. Époque de Louis XV ou environ. Ils sont groupés avec esprit, dessinés assez correctement, mais ils manquent d'animation. Les figures sont froides, sans distinction, sans élégance : ce sont de simples modèles bien nourris qui se sont déguisés; ils ont bien des costumes, mais non des manières de grands seigneurs.

SCHMID (Charles), 17, *r. du Battoir-St-André.*
1621 — Portrait de l'auteur.

SCHMITZ (S.-L.-S.), 12, *r. Bellechasse.*
1622 — Jument poulinière et son poulain.
> La mère et l'enfant se portent bien.

SCHNEIT (Achille), 44, *r. Chabrol.*
1623 — Le Christ mort sur la croix.
> Page sérieuse et d'un style large.

SCHOPIN (Henri-Frédéric), 7, *r. de Lancry.*
1624 — La chute des feuilles.

SCHULER (Théophile), 42, *r. du Faubourg-Montmartre.*
1625 — Les soldats de la croix à la vue de Jérusalem.
> M. Schuler s'est donné beaucoup de peine pour arriver à un résultat négatif. Sa composition, qui est assez bien entendue, est un mélange de peinture à l'huile et à l'aquarelle, de dessin à la plume et au crayon.

SCHWIND (Édouard), 1, *r. St-Claude.*
1626 — Portrait en pied de M. S...
> Si vous doutez de la ressemblance de ce petit portrait en pied et en grand costume, donnez-vous la peine de regarder le suisse qui, l'habit rouge sur le corps, la hallebarde à la main, a l'honneur de vous recevoir, chaque fois que vous allez au Musée.

SCHWIND (Mlle Ernestine), *r. St-Claude, au Marais.*
1627 — Le damoisel.
> Simple étude d'un jeune homme à mi-corps, d'une physionomie assez avenante.

SCHWITER (Louis-Auguste, baron DE), 13, *r. Royale-St-Honoré.*
1628 — Portrait de M. le général V...
1629 — Idem de lady J...

1630 — Idem de sir Richard Jinkins, grande-croix de l'ordre du Bain.
1631 — Idem du Babôo Dwarkanauth-Tagore.
1632 — Idem de M. le vicomte de M...
1633 — Idem de Mme la vicomtesse de M...

Là ! là ! un peu de modération, monsieur Schwiter. Vous sabrez votre monde. Que votre main soit exercée, rien de mieux, mais ménagez un peu vos personnages.

SÉBASTIANI (Thomas), 5 *bis*, *r. Larochefoucauld.*
1634 — Le repos de la Sainte-Famille en Egypte.

Dessus d'autel propre à la chapelle de quelque lorette.

SEGÉ (Alexandre), 2, *r. Grange-aux-Belles.*
1635 — Pâtres corses jouant aux cartes ; vue prise sur les hauteurs d'Ajaccio.
1636 — Vue prise sur les bords du Taravo (Corse).
1637 — Souvenir du golfe de Sayona (Corse).

SEIGNEURGENS (Ernest), 2, *r. Victor-Lemaire.*
1638 — Espérance.
1639 — Déception.

Peinture et idée communes.

SERRES (Carle DE), 15, *r. de la Fidélité.*
1640 — Le passage d'une rivière ; esquisse de bataille.

Une bataille en règle, un combat de géants, tout un peuple en armes, une mêlée des plus chaudes, de l'infanterie, de la cavalerie, des montagnes. Quoi, encore ? Tout ce qui rend une journée terrible ; un champ de bataille immense et une toile de trois pouces de haut sur vingt de long. Que de grandes batailles en peinture sont loin d'approcher de cette esquisse mignonne !

SERVAN (F.), *à Lyon*, 31, *r. de la Vieille-Monnaie.*
1641 — Arrivée de Jacob au pays de Laban.

SETTE (Jules), 15, *r. des Vinaigriers.*
1642 — Portrait de Mme ...

SOLLIER (Mlle Marie-Louise-Clémence), 22, *r. de l'Odéon, et* 10, *r. Monsieur-le-Prince.*
1643 — Une proposition.
1644 — Portrait de la jeune Amélie de L...

SOMMÉ (Mme), 38, *r. de l'Arcade.*
1645 — Portrait de l'auteur.

STADLER (Jean), 31, *r. de l'Est.*
1646 — Paysage.

STANFIELD (Clarkson), *chez M. Nieuwenhuys*, 20, *r. du Helder.*
1647 — Le port d'Ancône, vu du côté de l'arc de Trajan.
>Cela paraît bien.

STEINHEIL (Louis-Charles-Auguste), 15, *quai Bourbon.*
1648 — Scène d'intérieur.
>Monsieur Meisonnier, voilà un homme qui marche à grands pas sur vos traces. Est-ce que cette femme et son enfant, si naturels, ne sont pas dignes de vous?

1649 — Fruits et légumes.
>Monsieur Bérenger, inclinez-vous devant ces fruits et ces légumes! Vous vous êtes laissé devancer par M. Steinheil.

1650 — Portrait de Mme M...

STEVENS (Joseph), *à Bruxelles.*
1651 — La lice et sa compagne.
>Couleur sombre, trop sombre; mais de l'étude.

STORELLI (Ferdinand), 38, *r. de l'Arcade.*
1652 — Un chiffonnier.
>Le talent de l'artiste est d'être toujours vrai, sans tomber dans l'ignoble, qu'on doit toujours éviter.

SUSÉMIHL (Johannès-Théodore), *au Petit-Montrouge*, 29, *r. Neuve-d'Orléans.*
1653 — Nature morte; butor, perdrix, etc.
>Le butor, la perdrix et l'autre ou les deux autres oiseaux, sont rendus avec beaucoup de soins, mais avec trop de raideur.

SUTTER (D.), 4, *r. Paradis-Poissonnière.*
1654 — Site pris dans la forêt de Fontainebleau; étude d'après nature.
1655 — Etude de chênes.
1656 — Lisière de forêt; soleil couchant.
1657 — Vues prises aux environs de Lyon.
>Peinture lyonnaise qui, comme les vins de bon terroir, conserve une certaine saveur.

SZWEDKOWSKI (Jean-Kanty), 12, *r. St-Dominique-d'Enfer*.

1658 — Portrait de M. Golembiewski (Jean), vétéran de la 1re compagnie des sous-officiers, âgé de cent quinze ans, et qui compte aussi cent quinze ans de service actif. Il est entré au service de France en 1766. Il est encore au service.

TASSAERT (Nicolas-François-Octave), *chez M. Suisse, 4, quai des Orfèvres*.

1659 — Erigone.
1660 — Le marchand d'esclaves.
1661 — La pauvre enfant!
1662 — Les enfants heureux.
1663 — Les enfants malheureux.
1664 — Le Juif.

<small>Que faut-il à M. Tassart, pour avoir un nom en vogue? Bien peu de chose; moins de laisser-aller dans le faire, plus de correction dans la forme. Il a pour lui la couleur et le sentiment.</small>

TERRAL (Abel), 87, *r. de Vaugirard*.

1665 — *Il concertino*.
1666 — La visite du docteur.

<small>Ils sont trop fins. La lumière du Salon les écrase.</small>

TESTARD (Jacques-Alphonse), 35, *quai de la Tournelle* (1).

1667 — Vue d'une petite ferme aux environs de Paris; étude d'après nature.
1668 — Vue prise dans la baie d'Ajaccio (Corse).

<small>Artiste modeste, M. Testard a pourtant du talent; voyez plutôt ce groupe d'arbres ombrageant la ferme, le ruisseau et la prairie qui l'entourent. — Voyez aussi sa petite marine.</small>

TESTÉ (Auguste), *à Nantes*.

1669 — L'après-dîner.

TEYTAUD (Alphonse), 2, *impasse Cochois, près la barrière Blanche*.

1670 — L'élégie.

<small>Couleur conventionnelle, comme M. Teytaud semble en avoir contracté l'habitude.</small>

(1) Voir le *Journal des Artistes*, 12 avril.

THÉVENIN (Claude), 27, *r. de l'Entrepôt.*
1671 — Les Apôtres au tombeau de la Vierge.
> Grande page, belle par la composition, l'ampleur et la touche. Les têtes des apôtres sont modelées d'une manière remarquable surtout. Il y a bien un peu de lourdeur çà et là, mais il est inutile d'en parler (1).

THÉVENIN (Mlle Rosalie), 13, *r. Grange-aux-Belles.*
1672 — Portrait de Mme D...
1673 — Portrait de jeune homme.

THIÉNON (Louis), 9, *r. Neuve-St-Georges.*
1674 — Vue de la cathédrale de Louviers.
1675 — Vue d'une partie de la Jung-Frau, prise du sommet de la Wengern (Oberland bernois).
1676 — Vue de la Jung-Frau et du Staubach, prise de la vallée de Lauterbrunen (Oberland bernois).
1677 — Vue du pont du Saint-Esprit, du palais des papes, et d'une partie de la ville d'Avignon.
1678 — Vue des restes du château de Pétrarque et de l'abord de la fontaine de Vaucluse.
1679 — Vue de la cathédrale de Strasbourg.
> L'abus que fait M. Thiénon de l'empâtement ôte beaucoup de charme à ses ouvrages. On n'aime pas à voir toutes ces aspérités qui fatiguent l'œil. Il est fâcheux pour M. Thiénon qu'il ne veuille pas rompre avec cette habitude.

THIERRÉE (Eugène), 41 *bis, r. de Vaugirard.*
1680 — Dessous de bois; forêt de Fontainebleau.
1681 — Etude d'arbres; lisière de la forêt de Fontainebleau.
1682 — Cours de la Seine, près de Melun.
1683 — Pâturage.
1684 — Château de la Rochette, près de Melun.
1685 — Château de Vaux-la-Pénil, près de Melun.
1686 — Bords de la Seine, près de Samois.
> Série de petits ouvrages au ciel argentin, au verdoyant feuillage, aux eaux transparentes, aux frais ombrages (2).

THIOLLET (Alexandre), 3, *place St-Thomas-d'Aquin, au dépôt d'artillerie.*

(1) Voir le Journal des Artistes, 29 mars 1846.
(2) Voir le Journal des Artistes, 12 avril 1846.

PEINTURE.

1687 — Daphnis et Chloé; paysage.

THOMAS (Emmanuel-Henry), 2, *r. Victor-Lemaire.*
1688 — Portrait de M. le duc L. de B...
1689 — Idem de M. A. Clesinger.

THUILLIER (Pierre), 35, *r. Cassette.*
1690 — Vue prise à Mustapha-Supérieur, près d'Alger.
1691 — Route d'Alger à la Kasba.
1692 — La vallée du Gapeau (Provence).
1693 — Le pont de Saint-Bénézet, à Avignon.
1694 — Le ravin de Thiers (Puy-de-Dôme).

M. Thuillier est un artiste auquel il n'y a que des éloges à donner. Il met dans un embarras extrême, parce que chaque fois qu'on examine ses paysages, le dernier a toujours la préférence. Si donc on avait à choisir entre les cinq qui sont à l'exposition, on finirait par les prendre tous, ou par n'en prendre aucun. C'est qu'il est complet, savez-vous? Rien de négligé, d'abandonné au hasard. Il a trop de conscience pour agir autrement (1).

TIERCEVILLE (Eugène DE), 12, *r. Bailleul.*
1695 — Portrait de M. P..., administrateur de la marine.

TILLOT (Charles), 30, *r. Fontaine-St-Georges.*
1696 — Portrait de l'auteur.

TIMM (Wassili), *à Versailles*, 4, *r. de Gravelle.*
1697 — Un bourico algérien et son conducteur, dans les environs d'Alger.
1698 — Une Mauresque algérienne, accompagnée de ses enfants et d'une esclave, visite son mari en prison.
1699 — Charité mauresque.
1700 — Ecole maure à Alger.

Élève de M. H. Vernet, M. Timm, qui est né en Russie, se forme à une bonne école. Ses petites pages sont remplies d'excellentes intentions; elles sont lumineuses, trop peut-être, mais c'est un défaut dont il est plus facile de se corriger que du défaut contraire.

TIRPENNE (Jean-Louis), 16, *place Dauphine.*
1701 — Solitude.

TISSIER (Ange), 11, *r. de Trévise.*
1702 — Le Christ portant sa croix.
1703 — Portrait de femme.

(1) Voir le *Journal des Artistes,* 22 mars et 12 avril 1846.

1704 — Idem idem.
1705 — Idem idem.
1706 — Idem d'enfant.
1707 — Idem idem.
1708 — Idem de M. Henri C...

 Un Christ et six portraits: il est entièrement superflu de dire que cela fait un total de sept bons ouvrages.

TOUDOUZE (Émile), 53 *bis*, *r. de Clichy*.

1709 — Les prés; paysage.
1710 — Le meunier, son fils et l'âne.
1711 — La pêche interrompue.

 M. Toudouze semble vouloir renoncer au laisser-aller qu'il affectionnait jadis. Le n° 1710 est surtout remarquable.

TOURNEMINE (Charles DE), 3, *r. Clotaire*.

1712 — Souvenir de Concarneau (Finistère).
1713 — Bords de l'Oust (Morbihan).

 Souvenir de M. Isabey, moins la verve, moins l'originalité.

TOURSEL (Augustin), 178, *r. du Faubourg-St-Denis*.

1714 — Léda au bain; paysage.
1715 — Le naturaliste; idem.

TOUSSAINT (Mlle Henriette), 3, *r. d'Alger*.

1716 — Portrait de Mme A. D...

TRAYER (Jules-Jean-Baptiste), 34, *r. St-Louis, au Marais*.

1717 — Scène d'intérieur.

 Scène pleine de naïveté que nous louerions sans réserve, sans une tendance à imiter MM. Guillemin et Compte-Calix. La figure de ce digne paysan breton, qui fait des risettes à son marmot, est d'un naturel exquis.

TREMISOT (Léon), 10, *r. des Magasins*.

1718 — Souvenir des bords de la Rance, près de Saint-Servan; vue prise de la Vicomté.

TRONVILLE (Louis-François), 30, *r. de l'Arcade*.

1719 — Souvenir des bords de la mer.
1720 — Pâtres des Landes de Gascogne.

 M. Tronville se rappelle trop l'atelier de son maître, M. E. Lepoittevin.

TROUVÉ (Nicolas-Eugène), *à Passy*, 8, *r. Vital.*
1721 — La maison du barbier; paysage, souvenir de Normandie.

TROYON (Constant), 30, *r. Fontaine-St-Georges.*
1722 — Vallée de Chevreuse.
1723 — Coupe de bois.
1724 — Le braconnier ; paysage.
1725 — Dessous de bois, Fontainebleau.

M. Troyon abuse aussi des empâtements, mais il a au bout de sa brosse cet air humide qu'il sait répandre si à propos dans ses vallées et dans ses bois, que l'on ne songe bientôt plus qu'aux qualités qui le distinguent. — Voir le Journal des Artistes, 12 avril 1846.

TRUEL (Auguste), *à Troyes.*
1726 — Vue de Subiaco (Etats-Romains).
1727 — Ruines d'aqueducs dans la campagne de Rome.

Voilà un amateur qui s'efforce d'arriver à bon port. Un vent favorable souffle pour lui. Vogue la nacelle !

TRUTAT (Félix), 31, *r, Lemercier.*
1728 — Portrait de l'auteur.

V *** (Mlle P.)
1729 — Portrait de Mme ***.

VALFORT (Charles), 3, *r. de Ménilmontant.*
1730 — Portrait de Mme Oizram.

VALLIER (Mme Lina), 27, *r. du Rocher.*
1731 — Portrait de Mme H...
1732 — Portrait de Mme L. V...

VALLOU DE VILLENEUVE (Julien), 18, *r. Bleue.*
1733 — Jeune femme des environs de Rome donnant à manger à une chèvre.
1734 — La bénédiction du capucin; scène espagnole.

M. Vallou de Villeneuve est depuis longtemps en possession de la faveur des amateurs qui aiment les choses très-finies, très-terminées; il les a servis à leur guise encore cette année.

VAN DEN BERGHE (Charles-Auguste), 46, *r. de l'Arbre-Sec.*
1735 — Bacchanale primitive; initiation de deux jeunes filles aux fêtes de Bacchus.

Si cette bacchanale avait paru il y a vingt ans, M. Van Den

Berghe aurait été porté aux nues. Aujourd'hui, les hommes d'étude s'arrêtent seuls devant cette œuvre, frappés qu'ils sont par la pureté des contours.

1736 — Portrait de Mme la présidente D...
1737 — Idem de Mlle A. G...
1738 — Idem de Mme L...
1739 — Idem de M. R...

Parmi ces cinq portraits, tous remarquables, il en est un qui doit plus fixer l'attention par sa vérité, c'est celui de la dame à cheveux blancs.

VAN DER BURCH (Jacques-Hippolyte), *Petit-Montrouge*, 29, *avenue de la Santé.*
1740 — Le meunier, son fils et l'âne.
1741 — Vue du lac de Genève et des rochers de la Meilleraie, prise du village de Bavoux (Sardaigne).

L'âne et le vieillard sont dans des proportions peu en rapport. C'est tout au plus si l'âne peut porter ce brave meunier et son large chapeau. C'est un essai que M. Van Der Burch a fait pour donner un intérêt de plus à ses paysages, qui en présentent tant. L'âne plus fort ou le meunier moins puissant, le but eût été atteint. — Voir le *Journal des Artistes,* 12 avril.

VAN DOREN (Benoît), *à Lyon ; et à Paris , chez M. Farine,* 6, *r. Lavoisier.*
1742 — Vase de fleurs.

VAN HOVE fils (H.), *à La Haye.*
1743 — Rembrandt en 1656, au moment où on exécute la vente de sa maison et de tous ses biens pour dettes.
1744 — Téniers dessinant d'après nature son tableau surnommé *la Cuisine grasse,* qui se trouve au Musée royal de La Haye.

Tout en rendant justice aux artistes belges et hollandais sur leurs patientes et laborieuses investigations, on doit avouer que l'école flamande et hollandaise a, presque sans exception, l'habitude de se servir de couleurs brunes qui assombrissent ses tableaux, et les font ressembler à des sépias. Ce défaut est sensible chez M. Van Hove ; et ses deux tableaux ne seraient pas reconnaissables, si, plus avare de ce ton de bistre, il eût cherché à imiter moins les vieux maîtres que l'atmosphère de son pays.

VAN PARYS (Louis), 31 *ter, r. de Lille.*
1745 — Montaigne visitant le Tasse dans sa prison.

VAN SCHENDEL (Petrus), *à Bruxelles*, 53, *r. des Palais, hors la porte de Schaerbeck.*

1746 — Fête de village au sud de la Hollande ; double effet de lune et de lumière.

<small>Cinquième ou sixième représentation des mêmes effets de chandelle et de clair de lune, travaillée avec non moins de soin que les précédentes.</small>

VARCOLLIER (Oscar), 8, *r. Mont-Thabor.*

1747 — L'évanouissement de la Vierge.

<small>Première et dernière œuvre d'un jeune homme mort à la peine, car son tableau l'a tué. Il voulait paraître cette année avec quelque éclat au Salon, et, au lieu d'un triomphe, c'est une tombe qu'il a trouvée ! Quels tristes regrets ne doit-il pas laisser ! Débuter par une œuvre empreinte de tant de sentiment, et mourir avant d'avoir vu le public saluer son œuvre, c'est mourir presque deux fois (1).</small>

VARENNE (Mlle Élisa DE), 33, *r. Poissonnière.*

1748 — Portrait de M. G...

VARNIER (Jules), 70, *r. d'Enfer.*

1749 — La garde nationale d'Orange apaise les émeutes d'Avignon, et prend possession du Comtat le 11 juin 1790.

<small>Est-il possible de voir rien de plus éparpillé ! Où est l'action principale, le pivot sur lequel tout marche ? C'est un décousu déplorable. On dirait une partie de barre engagée entre de grands enfants, si toutefois on peut courir sur des surfaces presque perpendiculaires. Voilà un homme qui s'est donné beaucoup de mal pour arriver, à quoi ? A zéro.</small>

VASTINE (Armand), 29, *r. de Sèvres.*

1750 — Portrait de Mme Elise V...

<small>Figure fantastique qui a l'air de sortir d'un conte d'Hoffmann.</small>

VAUCHELET, 25, *r. Fontaine-St-Georges.*

1751 — La charité chrétienne.

<small>Puissante et suave composition d'un artiste qui cache l'âme d'un Lesueur sous des dehors de bonhomie. Il y a là aussi du Rubens, mais du Rubens épuré.</small>

VAUDECHAMP, 12, *r. Royale-St-Honoré.*

1752 — Portrait du général F...
1753 — Idem de Mme D...
1754 — Idem de Mlle N.

<small>(1) Voir le *Journal des Artistes*, 29 mars 1846.</small>

1755 — Idem de M. B...
1756 — Etude de jeune fille.

VAUQUELIN (Alphonse DE), 25, *r. du Helder.*
1757 — Marée basse (Calvados).
Imitation de la manière de M. E. Isabey.

VERBOECKHOVEN (Eugène), *à Bruxelles.*
1758 — Un chien des Pyrénées, un haras du Brésil, deux épagneuls et divers accessoires.
1759 — Paysage et animaux.
1760 — Idem.
On reprochait à M. Verboeckhoven d'être trop léché, trop maigre dans sa peinture. Il a répondu à ce reproche par le portrait du chien de M. Gallait, qui est magnifique.

VERDÉ DE LISLE (Mme), 16, *r. de La Bruyère.*
1761 — Rendez-vous de chasse.

VERDIER (Joseph-René), 3, *r. Rumfort.*
1762 — Souvenir de Normandie ; paysage.

VERDIER (Marcel), 14, *r. de Chabrol.*
1763 — Le jardinier Mazet (conte de Boccace).
1764 — La laitière et le pot au lait (Lafontaine).
1765 — Portrait des enfants de M. M...
1766 — Idem de Mme la comtesse de G...
Monsieur Verdier, monsieur Verdier ! votre couleur est charmante, quoiqu'un peu plâtreuse. Mais prenez garde à vos couches rouges, prenez garde à votre dessin !

VERNET (Horace), 1, *rue de Seine,*
1767 — Bataille d'Isly (14 août 1844).
1768 — Portrait d'enfant.
Voilà le peintre par excellence de nos batailles, l'homme qui s'entend le mieux à engager une affaire, à l'animer ; celui qui connaît l'odeur de la poudre, et sait comme elle enivre. Chaque nouvelle page de M. H. Vernet est un nouveau chef-d'œuvre. La *Bataille d'Isly* le témoigne. Que faire devant une œuvre qui, pour être d'une moins vaste étendue que la *Smahla*, est encore des plus grandes ? Voir, revoir ; analyser et admirer les personnages ou les chevaux, les armes ou les costumes, le ciel ou la terre ; car, dans l'ensemble comme dans les détails, elle est d'une perfection inouïe. Et dire que ce grand artiste, l'homme de la vérité s'il en fut, trouve des détracteurs qui s'acharnent après lui comme des chiens après un os !

PEINTURE.

VERREAUX (Louis-Nicolas-Léon), 6, *boulevard Montmartre.*
1769 — Le repos.

VESSIOT (Édouard), *quai d'Anjou.*
1770 — Portrait de Mlle G. V...

> Jeune personne sous des pampres verts. Un peu d'animation lui siérait à merveille.

VETTER (Hégésippe-Jean), 27, *r. des Martyrs.*
1771 — Portrait de M. le baron Al. de T...
1772 — Idem de M. L...

> Ces deux portraits ne le cèdent pas à ceux de l'an passé, qui avaient jeté un certain éclat sur le nom de ce jeune artiste.

VIALLE (Juan), 1, *r. Guénégaud.*
1773 — Départ d'Agar et d'Ismaël.

VIARDOT (Léon), 49 bis, *r. de la Chaussée-d'Antin.*
1774 — Sultan, chien de Terre-Neuve.

> Magnifique de pose. La robe noire et blanche est des plus heureuses.

VIBERT (Auguste), 55, *r. de Grenelle-St-Honoré, cour des Fermes.*
1775 — Portrait de Mme P...

VIBERT (Jules), 324, *r. St-Honoré.*
1776 — Femme jouant de la basse de viole ; costume vénitien.
1777 — Portrait de M. X. E...

VIDAL (Génie), 20, *r. de la Madeleine.*
1778 — Portrait de l'auteur.

VIENOT (Édouard), 62, *r. de la Chaussée-d'Antin.*
1779 — Portrait du lieutenant-colonel baron de S...
1780 — Idem de Mlle Delille, artiste de l'Opéra-Comique, dans le 2me acte des *Diamants de la Couronne.*

> Mlle Delille doit être contente de son peintre, si le public n'est pas tout à fait de cet avis ; car le peintre s'est assez tourmenté pour lui donner du mouvement. Elle aime le rose, elle aime les berrets noirs, les plumes blanches, pour avoir choisi ce costume, qui, tout brillant qu'il soit à la scène, est trop prétentieux au Salon.

VIGIER DUVIGNEAU (Jean-Louis-Hector), 16, *r. de l'Ouest*, et 66, *r. Richelieu*.
1781 — Portrait du docteur Ch. D...
1782 — Idem de M. de L...

VILLA-AMIL (Genaro Perez DE), 20 *bis, boulevart des Italiens*.
1783 — La salle du trône, *salon de embajadres*, au palais royal de Madrid.

<small>L'aspect de cette salle, qui est remplie d'air, est d'une richesse ébouriffante ; la pourpre et l'or de tous les côtés, et des peintures allégoriques. Il est à présumer que ce n'est pas au milieu des révolutions qui ont déchiré l'Espagne qu'on a songé à toutes ces magnificences.</small>

VILLAIN (Eugène), 7, *r. de Sèvres*.
1784 — Jeune mendiant.
1785 — Portrait de Mlle B...

VILLEMSENS (Blaise), *à Toulouse*.
1786 — L'antiquaire et l'artiste.

VILLENEUVE (Jules), 52 *bis, r. de l'Ouest*.
1787 — Portrait de Mme E...
1788 — Nature morte.

VILLERET (François-Étienne), 18, *r. Boucherat*.
1789 — Vue prise en Picardie.
1790 — Six vues de Paris ; *même numéro*.
1791 — Idem ; idem,

VILLOUD (Balthazard-François), 30, *r. des Petits-Augustins*.
1792 — La bonne nouvelle.
1793 — La petite curieuse.
1794 — La mauvaise nouvelle.

VINCHON, 11, *r. Bleue*.
1795 — Etats-Généraux sous Philippe IV, dit le Bel (10 avril 1302).

<small>Grande peinture sérieusement faite, et supérieure à ce que M. Vinchon a terminé jusqu'à ce jour. L'ensemble est froid, mais le moyen d'animer une séance où les passions et l'intérêt n'étaient pas en jeu comme dans nos séances législatives ?</small>

VIOLLET LE DUC (Adolphe), 16, *r. Rivoli.*
1796 — Environs de Paris.
1797 — Vue prise sur la route de Nice à Gênes.

> Bien, monsieur Viollet-Leduc, vous êtes en bon chemin. Toutefois votre exécution est un peu molle; serrez-la davantage, surtout dans les premiers plans. Vous vous en trouverez mieux, et nous pareillement. — Voir le *Journal des Artistes,* 12 avril.

VOGEL (Jules), 20, *r. Monsieur-le-Prince.*
1798 — Une retraite de Gaulois.

> Il y a de la confusion dans les Gaulois qui entourent le chariot. On ne comprend pas le sujet. Il faut avoir le livret à la main pour deviner ce que cela peut être. Le druide placé sur un tertre, invoquant ses dieux, semblerait faire croire que ce sont des victimes conduites au sacrifice.

VOILLEMOT (Charles), 4, *r. des Filles-du-Calvaire.*
1799 — Portrait de M. C. L...
1800 — Idem de M. L. A...

VOITELLIER (Mme), née Lainé, *à Batignoles,* 14, *r. de la Paix.*
1801 — Bouquet d'après nature.

> Les fleurs ont toutes la même valeur. Elles sont étudiées de la même façon; elles sont pâlottes, et le bouquet manque de relief.

VOORDEEKHER (Henri), *à Bruxelles,* 25, *r. de la Poterie.*
1802 — Une fenêtre de grenier et des pigeons.

> Malgré sa crudité, nous préférons cette couleur à celle des autres Belges qui ont exposé.

WALDORP (A.), *à La Haye.*
1803 — Marine.
1804 — Mer agitée, vue prise en Hollande.
1805 — Idem, idem.

> M. Waldorp occupe en Hollande un rang élevé parmi les peintres de marine. Il a certainement du talent; mais nous aimons mieux M. L. Meyer, M. Gudin et plusieurs autres de nos compatriotes. — Imitation des maîtres.

WALTER (Henri), 36, *r. du Faubourg-St-Denis.*
1806 — La vallée du Lierbach (forêt Noire).
1807 — Le Drachenfels, près de Bonn (bords du Rhin).

WATELET, 24, *r. Neuve-St-Georges.*
1808 — Paysage; site d'Italie, d'après des études faites à Civita-Castellana (1).
Tableau d'un maître dont les années n'ont fait qu'ajouter à son talent. Belle composition, étincelante de fraîcheur et de vérité.

WATTIER (Émile), 8 *bis, r. de Furstemberg.*
1809 — La fin d'une journée d'été.
Esprit, finesse et Wattier, ces trois mots sont encore synonymes.

WÉRY (Victor), 24, *r. Bellefond.*
1810 — Chemin conduisant au Dormois, gorges d'Apremont, forêt de Fontainebleau.
1811 — Futaie du Bas-Bréau, forêt de Fontainebleau.

WIKEMBERG (Pierre).
1812 — Un jeu d'enfant en hiver.
Le rival de M. Schelfout, sinon son maître. Est-il possible d'imiter la glace à ce point? Mais pourquoi toujours des sites semblables, ou, pour mieux dire, la reproduction du même site, tantôt sur une grande échelle, tantôt sur une petite?

WILLEMS (Florent), 52 *bis, r. Rochechouart.*
1813 — Le rendez-vous.
1814 — Une promenade sur l'eau.
Assez jolie couleur, mais pas d'animation suffisamment. Le Rendez-vous est froid; et, dans la barque, les personnages ont trop de roideur. La précédente exposition de M. Willems était supérieure, non pas comme exécution, mais comme mouvement.

WINTERHALTER (François), 4, *r. Neuve Breda.*
1815 — Portrait du Roi.
1816 — Salon du château de Windsor.
1817 — Réunion en famille dans la galerie Victoria au château d'Eu, le 8 septembre 1845.
M. Winterhalter est l'historiographe des fêtes et cérémonies de la cour citoyenne. Il est en faveur; à cela rien d'étonnant, il est étranger. C'est un artiste de métier; il a une grande adresse, quand ce ne serait que de se maintenir bien en cour. Il jette de la poudre aux yeux. L'ensemble de ses tableaux a quelque chose de séduisant au premier abord; mais un examen attentif de sa peinture détruit bientôt l'illusion. Ses tons sont plâtreux, son dessin est incorrect. Enfin il a pour lui l'apparence, et rien au fond.

(1) Voir le *Journal des Artistes*, 12 avril.

WOETS (Félix-Flavien), 23, *r. Neuve-Bréda.*
1818 — Paysage composé.

WYLD (William), 33, *r. Blanche.*
1819 — Vue de Naples.
1820 — *La riva dei Schiavoni*, à Venise.
1821 — La terrasse du couvent des Capucins, à Sorrente.
1822 — Vue de Florence.
1823 — L'île San-Giorgio, à Venise.
1824 — La Villa-Reale, à Naples.
1825 — Fontaine près d'Alger.
1826 — Vue prise à Amsterdam.
1827 — Vue prise à Rotterdam.

> Venez donc, monsieur Vyld, qu'on vous fasse des compliments. Mais savez-vous que votre exposition est belle? savez-vous combien grands sont vos progrès? Voilà ce qu'on peut appeler de l'observation! Voilà bien Naples et son beau ciel, l'Afrique et son soleil brûlant, Venise et cette lumière du soir qui précède la nuit, la Hollande et son atmosphère humide. C'est ainsi qu'on doit rendre chaque pays avec l'allure qui lui est propre.

YARDIN (Paul-Réné), *rue Saint-Germain-des-Prés.*
1828 — Paysage; effet du soir.

YVERT (Marie-Hector), 17, *r. de Vaugirard.*
1829 — Vue prise à Doulens.

YVON (Adolphe), 27, *r. Notre-Dame-des-Champs-*
1830 — Le remords du traître, supplice de Judas Iscariote aux enfers.

> Sans le diable vert qui plane au-dessus des flammes, et qui, tel bien exécuté qu'il soit, ressemble à un diable d'Opéra, le *Remords d'un traître* mériterait des éloges presque sans réserve. Judas étendu sur le rocher est d'une bonne et large facture.

ZIER (Victor-Casimir), 20, *r. de Crussol.*
1831 — Daniel dans la fosse aux lions.
1332 — La Foi.

> M. Zier a pour lui le talent et la foi. Jeune encore, il n'a pas

craint d'aborder un sujet comme le Daniel; bien lui en a pris, car il a réussi aussi bien qu'un jeune artiste pouvait réussir dans un sujet de cette nature. L'ange est intelligemment rendu.

ZUCCOLI (Louis), *à Milan.*

1833 — Ancienne nourrice d'une bonne maison lombarde.

PEINTURE

MINIATURES, AQUARELLES,
PEINTURES SUR PORCELAINE, PASTELS, ETC.

ACLOCQUE DE SAINT-ANDRÉ (Louis-André), 27, r. des Martyrs.
1834 — Portrait de femme ; pastel.
> De beaux yeux, un bonnet coquet et le peignoir à l'avenant.

ANDRÉ (Jacques), 103, r. St-Lazare.
1835. — *Comment l'amour vient aux garçons;* pastel.
> Très-frais, mais trop cru : — maniéré. La jeune fille qui veut donner de l'esprit est plus que délurée. Sa gorge déborde le corset, — il ne faut pas dire le corsage.

ANDRÉ (Jules), 7, r. Meslay.
1836 — Étude d'arbres à Basaz.
> Dessin sur fond bleu : trop croquis.

ANNE (Mlle Marie), *chez M. Duverger*, 4, r. de Verneuil.
1837 — Six études à l'aquarelle ; fleurs.
> 1° Bouquet de daphnés et de camélias ; 2° bouquet de capucines, liserons et pois de senteur ; 3° bouquet de roses ; 4° camélias et cinéraires ; 5° géraniums ; 6° camélias rose et blanc.
>
> Le tout, sur vélin, élégant et frais.

APOIL (Charles-Alexis), *à Sèvres*, 3, *avenue de Bellevue*.
1838 — Tête d'étude de femme ; pastel.
> Elle est à sa toilette, laisse voir son cou, presque les deux seins et un peu plus que le sein gauche.

AUBERT (Jules), 8, r. *des Enfants-Rouges.*
1839 — Cinq portraits en miniature; *même numéro.*
> A l'exception du portrait de Galle, d'après Gros, qui est beau, les quatre autres sont faibles.

AUMONT (Hippolyte), 5, r. *du Faubourg-St-Honoré.*
1840 — Vue prise à Ecau (vallée d'Auge); pastel.
> Site champêtre fort joli, mais manquant d'air. Les deuxièmes plans trop vigoureux.

1841 — Chasse à l'isard, dans les Pyrénées; idem.
> Gorge dans les montagnes remplie d'un air vaporeux qui fait très-bien. Ecole de Rémond.

BALLU (Théodore), 66, r. *des Marais-St-Martin.*
1842 — Vue de l'intérieur de Saint-Pierre-de-Rome; aquarelle.
1843 — Vue du temple d'Érecthée, à Athènes; aquar.
1844 — Pandrosium; id.
1845 — Vue des Propylées, côté du levant; id.
1846 — Idem. façade côté de l'orient; id.
1847 — Vue du temple de Jupiter Olympien; id.
1848 — Vue générale des Propylées et du temple de la Victoire Aptère; aquarelle.
> Ces sept aquarelles sont des dessins lavés en couleur, des dessins d'architecte, visant plus à la fidélité des monuments et des ruines qu'à l'effet.

BARCLAY, 44, r. *Basse-du-Rempart.*
1849 — Portrait d'une dame; aquarelle.
> Cette dame pince de la guitare, sa main est jolie, sa figure belle, ses yeux sont grands, mais ils pèchent par un défaut d'animation.

BAZIN (Charles-Louis), 20, r. *d'Assas.*
1850 — Deux sujets au pastel.
> Dans l'un, ce sont deux jeunes filles folâtrant dans un costume des plus légers, sur une herbe bleue. Dans l'autre, un jeune pâtre couvre de roses une autre jeune fille, n'ayant pour vêtement qu'une écharpe qui ne cache, pour ainsi dire, aucun de ses charmes. Le pâtre n'est pas venu là seulement pour jeter des fleurs. C'est par trop décolleté et prétentieux.

BESNARD (Mme L), 34, r. *des Petits-Augustins.*
1851 — Quatre portraits en miniature, *même numéro.*

BEZU (Octave), 18, *r. des Francs-Bourgeois-St-Michel,*
1852 — Portrait de M. Ber...; pastel.

BIANCHI (Mlle Nina), 20, *r. Neuve-St-Georges.*
1853 — Portrait de M. A. Guilbert, l'auteur des *Villes de France*; pastel.
1854 — Idem de femme; idem.
1855 — Étude de femme; idem.
<p style="margin-left:2em">Taille fine, robe en velours vert; figure longue.</p>
1856 — Idem; idem.
1857 — Idem; idem.
<p style="margin-left:2em">Ces trois études ont été faites d'après le même modèle; elles ont donc entre elles une grande ressemblance. Ces pastels sont vigoureusement faits, quoique avec des expressions différentes.</p>

BIRAT (Mme Amélie), 7, *r. Garancière.*
1858 — Trois miniatures; *même numéro.*
 1° Portrait de M. Jules B...; 2° Portrait de M. Gilbert B...; 3° Portrait de M. Albert de D...
<p style="margin-left:2em">Très-ordinaires tous les trois.</p>

BODMER (Karl), 2, *r. Pavée-St-André-des-Arcs.*
1859 — Vue prise sur le Missouri; aquarelle.
<p style="margin-left:2em">Sujet insignifiant, mais bien touché.</p>
1860 — Forêt près du Wabasch (Indiana); aquarelle.
<p style="margin-left:2em">Excellente aquarelle, d'une richesse de tons, d'un velouté étonnant. Elle ressemble à un pastel.</p>

BONHEUR (Mlle Rosa), 13, *r. de Rumfort.*
1861 — Brebis et agneaux; dessin.
<p style="margin-left:2em">En quelques coups de crayon, Mlle Rosa Bonheur a fait un petit chef-d'œuvre de naturel.</p>

BORGET (Auguste), 38, *r. Blanche.*
1862 — Fougère; arbre sur les versants du Corcovado (Brésil); dessin à la mine de plomb.
<p style="margin-left:2em">Croquis simplement fait, mais très-bien compris.</p>

BORIONE (Williams), 47, *r. des Petites-Ecuries.*
1863 — Tête d'étude de femme; pastel.
1864 — Portrait de Mme C. B...; id.
1865 — Idem de Mme H. E...; id.

MINIATURES, AQUARELLES, ETC.

1866 — Idem de Mlle G...; id.
1867 — Idem de Mlle D...; id.

La tête d'étude est très-bien. La peau brune tranche avec le bleu de la pelisse. Les quatre portraits sont habilement touchés. Ils sont de l'école de M. Maréchal, mais dessinés avec moins de laisser-aller.

1868 — Rita; dessin.
1869 — Léona; id.
1870 — Céline; id.

Ce sont trois femmes dans le genre de celles de M. Vidal, mais moins coquettes, moins élégantes.

BOUCHARD (Léon), 17, r. des Beaux-Arts.

1871 — La Joconde, dessin d'après Léonard de Vinci.

Assez bon dessin à l'estompe.

BOURDIN (Alphonse), 9, r. Taranne.

1872 — Portrait d'homme; miniature.

Rien à en dire.

BOURDON (Charles), 16, r. du Caire.

1873 — Le bouquet de chênes du Nid-de-l'Aigle; forêt de Fontainebleau; dessin d'après nature.
1874 — Une mare au Mont-Chauvet; id. id.

Assez bien dessinés, mais gris.

BOURGEOIS (Isidore), 3, r. du Regard.

1875 — Vue de la tour de Montlhéry, prise de Saint-Michel; aquarelle.
1876 — Vue du village de Linas et des ruines de Montlhéry; aquarelle.
1877 — Quatre aquarelles : intérieurs, paysages et animaux.

Ces six aquarelles, et surtout les deux premières, se distinguent par une puissance d'effets fort remarquable.

BOURIÈRES (Émile) 92, r. Hauteville.

1878 — *Mater dolorosa*; peinture sur verre.

Très-convenable, et d'un assez bon sentiment religieux.

BRIENNE (Auguste), 11, *quai Conti, à la Monnaie*.

1879 — Étude de géranium; aquarelle.
1880 — Trois aquarelles; étude de fleurs; *même numéro*.

Ces fleurs sont d'une grande fraîcheur.

PEINTURE.

BRILLOUIN (Louis-Georges), 14, *r. de Seine.*

1881 — *A quoi rêvent les jeunes filles;* dessins, même numéro.

1° Les présents de l'étranger; 2° le retour du bien-aimé; 3° au bord du ruisseau; 4° l'écho du lac.

Ces quatre sujets sont incompréhensibles, même avec l'annotation de l'artiste. Quelques parties sont heureusement réussies, d'autres sont très-faibles.

1882 — Le Titien et sa maîtresse; dessin.

Ce dessin vaut mieux à lui seul que les quatre précédents réunis.

CABARET (François-Auguste), 28, *r. de Paradis-Poissonnière.*

1883 — Bouquet de fleurs, d'après Van Spaendonck; porcelaine.

Cette copie ne donne guère d'idée de la supériorité de Van Spaendonck.

CABART (Mme E.), 1, *r. Bourdaloue.*

1884 — L'Etude; pastel.

Belle tête de femme, mais posant trop.

1885 — Portrait de Mme C...; pastel.

Mme C.. est une dame d'un certain âge, aux contours un peu durs, un peu secs, mais dont la figure est étudiée avec un soin extrême.

CALAMATTA (Luigi), 12, *r. Neuve-des-Petits-Champs.*

1886 — La Fornarina; dessin d'après Raphaël.
1887 — La Paix; dessin d'après Raphaël.
1888 — Portrait de Rubens, d'après lui-même; dessin.

Tous trois exécutés très-consciencieusement.

CARBILLET (Prudent), 15, *quai St-Michel.*

1889 — Portrait d'homme; pastel.

Très-ordinaire.

CASTAN (Edmond), 13, *r. Vavin.*

1890 — Derniers adieux de Galeswinthe à sa mère; dessin.

CHABAL (Pierre-Adrien), 29, *r. du Caire.*

1891 — Une couronne de fleurs entourant le portrait

de S. A. R. Mgr le duc d'Orléans ; gouache.
1892 — Bouquet de fleurs diverses; gouache.
1893 — Bouquet de camélias ; idem.
1894 — Un petit bouquet ; idem.

Il est difficile de voir des fleurs à la gouache plus habilement faites. Chaque fleur, chaque branche est environnée d'un air délicieux qui se joue au milieu d'elles. La lumière promène çà et là ses effets brillants. Les fleurs sont transparentes quand elles doivent l'être. La couronne et les trois bouquets sont parfaitement bien composés.

CHAMORIN (Auguste DE), 16, *r. du Bac.*
1895 — Vue prise aux sources de la Meuse ; pastel.

Vaporeux, mais ayant plutôt l'air d'une gouache que d'un pastel. —

1896 — L'étang de Chamouzey (Vosges) ; pastel.

Les arbres qui bordent l'étang sont travaillés, mais uniformes. — Le fond bleu et rose est complètement faux. —

CHATELAINS (Eugène), 4, *impasse Constantine, barrière Pigale.*
1897 — Tête de Vierge (*la Vierge à l'oiseau*), d'après le tableau de Raphaël de la Galerie de Florence ; dessin à l'estompe.

Assez bon dessin.

CHEREAU (Mlle Antonine), 137, *r. St-Lazare.*
1898 — Cinq miniatures ; *même numéro.*

1° Portrait de M. B... ; 2° Portrait de Mlle E. L... ; 3° Portrait de Mme L... ; 4° Portrait de Mme C... ; 5° Portrait de Mme de P...

Parmi ces cinq portraits, il y a une brave campagnarde d'une physionomie assez vraie.

CHEVALIER (Mme Louise-Adèle), 8, *r. de la Visitation-Ste-Marie.*
1899 — Etude de femme ; pastel.

Pose et toilette prétentieuses. — Costume bien indécis : est-ce de l'époque de Louis XVI ? Est-ce avant ? Est-ce après ? — Jolie tête, du reste, qu'encadrent très-bien un large chapeau de paille, une coiffure poudrée et de longues mèches de cheveux flottant le long du cou.

CHOUVET (Mme Louise), née Rentier, 82, *r. du Bac.*

132 PEINTURE.

1900 — Deux miniatures ; *même numéro.*
 Portrait de M. L. A...
 Idem de Mlle F. W...

<small>Passez au numéro suivant.</small>

COIGNET (Jules), 4, *place de la Bourse.*
1901 — Les cèdres du Liban ; dessin.
1902 — Temple de Gourna, dans la Haute-Égypte ; dessin.

<small>Deux bons dessins, surtout celui des cèdres. Quels arbres ! Ils datent au moins du déluge.</small>

COLLETTE (Alexandre), 23, *r. Neuve-Sait-Jean.*
1903 — Portrait de M. le docteur D...; dessin à l'estompe.
1904 — Portrait de Mme N...; idem.

<small>Beaucoup d'expression chez le docteur, et assez de naturel chez Mme N...</small>

COURDOUAN (Vincent), *à Toulon (Var); et à Paris, chez M. Berville, 29, r. de la Chaussée-d'Antin.*
1905 — Marine par un gros temps ; pastel.
1906 — Marine par un calme ; effet du matin ; pastel.

<small>Ces deux marines présentent un aspect semblable. — Le gros temps et la brume du matin n'ont pas entre eux la différence qui devrait exister. Du reste, c'est d'un ton très-fin.</small>

CURZON (Alfred de), 7, *r. de l'Abbaye.*
1907 — Le Brunelleschi enseignant la perspective au Masaccio ; dessin.
1908 — Paolo Uccello ; dessin.
1909 — Cinq dessins. Sujets tirés de maître Martin.

<small>Souvenirs de M. de Lemud.</small>

DARODES (Louis-Auguste), 3, *rue du Val-de-Grâce.*
1910 — Portrait de M. Ach... ; aquarelle.

<small>Le meilleur de tous les portraits à l'aquarelle.</small>

DAUBIGNY (Pierre), 22, *cour du Harlay, Palais-de-Justice.*
1911 — Six miniatures ; *même numéro* : portraits de

Mmes P... G... D... A. D... et de MM. J... et du docteur G...

> Ils manquent de distinction, quoique assez bien exécutés.

DAVID (Maxime), 17, *r. de Lille.*

1912 — Cinq miniatures ; *même numéro* : portraits de Mme M. David, Mme M. de L... et de M. le comte F. de Lasteyrie, député, de M. A. Marest et de M. M. David, c'est-à-dire de l'auteur.

> Ils sont vigoureusement touchés. — D'une bonne facture.

DEHARME (Mlle Élisa-Apollina), 63, *r. de Provence.*

1913 — Trois miniatures ; *même numéro* : portrait de Mme Volnys et 2 têtes d'étude.

> Mme Volnys n'est pas d'une ressemblance frappante. On a besoin du livret pour la reconnaître.

DEHAUSSY (Jules), 13, *r. Lafayette.*

1914 — Portrait de M. M. B...; pastel.

> Bon portrait ; costume peu élégant. — Front chauve d'un excellent modelé.

DELACROIX (Eugène), 54, *r. Notre-Dame-de-Lorette.*

1915 — Un lion ; aquarelle.

> Admirable de vie, d'expression, de calme mouvementé ; dessin très-correct, couleur excellente. Quand on dessine si bien les animaux, il est impardonnable de dessiner si mal les hommes.

DELAPORTE-BESSIN (Mme), 87, *r. de Seine.*

1916 — Vase de Fleurs : pivoines, roses trémières, etc.; aquarelle.

> Magnifique bouquet de fleurs, où Mme Delaporte-Bessin a réuni les fleurs les plus belles.

DEMOUSSY (Augustin), 3, *r. de l'Abbaye.*

1917 — Portrait de Mme ***; aquarelle.

> Elle est assise. — Finie comme une miniature.

DERICHSWELLER (Jean-Charles-Gérard), 4, *rue Thévenot.*

1918 — Des fruits, d'après David de Hem ; porcelaine.

> Nous préférons la peinture originale à cette copie, et pour cause.

DOLLY (Mlle Sophie), 94, *r. de Grenelle-Saint-Germain*.

1919 — Quatre miniatures; *même numéro :* portraits de M. de Chénier, de M. C... de M. M... et de Mlle G...

_{Cela n'est ni bien ni mal.}

DUBUFE (Édouard), 34, *rue Saint-Lazare*, 7, *cité d'Orléans*.

1920 — Portrait de femme; dessin au crayon.

_{Ce portrait charmant est celui de Mme Édouard Dubufe.}

DURIEU (Mlle Virginie), 11, *r. Casimir-Périer*.

1921 — Des fleurs; aquarelle.

1922 — Cinq miniatures; *même numéro :* portraits de Mme J. A... de M. E. D..., du fils de M. R..., de Mlle L. G... et de Mlle E. G...

_{La coupe des figures est généralemment disgracieuse; on reconnaît cependant de l'étude.}

DUVAL (Henri-Philippe-Adolphe), 66, *r. du Faubourg-Saint-Honoré*.

1923 — Paysage; dessin à la plume.

ÉTEX (Louis-Jules), 15, *quai Voltaire*.

1924 — Portrait de M. Th. A...; pastel.

_{Simple croquis, fait en se promenant, le crayon à la main.}

FALCONNIER (Léon), 17, *quai d'Anjou*.

1925 — La réflexion ; pastel.

_{Un portrait d'un monsieur réfléchissant. Très-bien compris.}

FELON (Joseph), 3, *quai Conti*.

1926 — Le Christ et la Vierge aux anges; dessin.

1927 — Jeune Basquaise; dessin à l'estompe.

1928 — Jésus enfant révèle à sa mère les souffrances de la passion.

_{Le dernier de ces trois dessins, exécutés consciencieusement, a l'air d'une grisaille. La tête de Jésus est très-belle, quoique n'ayant pas le type hébreu; — celle de la Vierge ne tient pas sur les épaules.}

FERRIÈRE (Émile), *chez M. Rousseau*, 13, *rue Fontaine-au-Roi*.

1929 — Les Italiennes à la fontaine; d'après M. F. Winterhalter; porcelaine.
> La lumière est d'un ton verdâtre, ce qui est peu agréable.

FILHOL (Mlle Sophie), 4, *r. Monsieur-le-Prince.*
1930 — Cinq miniatures ; *même numéro :* portrait de Mme G..., de Mme P..., de Mlle L. L... et de M. Dugabé.
> D'excellentes intentions.

FLERS (Camille), 18, *r. de Chabrol.*
1931 — Vue prise à Garches ; pastel.
1932 — Vue prise à Trouville ; idem.
> Des indications, des masses, par trop abandonnées pour de petits pastels. Le ton bleu du fond de la Vue prise à Tourville est complètement faux; la nature n'a pas cette crudité-là.

FOIRESTIER (Mlle Laure), *à Belleville,* 167, *Grande-Rue de Paris.*
1933 — Tête de jeune homme; pastel.
> Simple tête faisant la moue et de grands yeux.

FONTENAY (Alexis Daligé de), 23, *r. des Fossés-Saint-Germain-l'Auxerrois.*
1934 — Habitations de nègres et palmistes; dessin à la mine de plomb.
> Dessin très-fin. Reproduction du tableau n° 679.

FORGET (Charles-Gabriel), 5 bis, *r. Coquenard.*
1935 — Sainte Marie et sainte Elisabeth.
> Demi-nature d'un assez bon style.

FOURNIER (Jean-Hippolyte), 12, *r. Favart.*
1936. — Un soleil levant au désert, route de Biscara à Tuggurth (province de Constantine); pastel.
> Effet de soleil très-bien compris. Le paysage vaut mieux que les hommes, les chevaux, les chameaux et même les autruches.

FOUSSEREAU (Marie-Joseph), 20, *r. Chabrol.*
1937 — Un trompette, époque de Louis XIII; aquarelle.
1938 — Un postillon ; aquarelle.
> Habilement croqué. De la vie, du mouvement.

GALBRUND (Alphonse), 38, *r. de l'Arcade.*
1939 — Portrait de Mlle R...; dessin.
<small>Jeune enfant qui jouerait très-bien avec son cerceau, si elle n'était pas clouée sur la terre.</small>

GAYE (J.), 96, *r. St-Lazare, Chaussée-d'Antin.*
1940 — Huit miniatures; *même numéro :* portrait de M. le comte de N..., de M. le baron de B..., capitaine commandant au 8e régiment de hussards, de M. et de Mme H. B. de V..., de miss de B..., de M. A. de K..., de M. K..., de Mlle B. V...; Étude d'après Van-Dyck.
<small>Vigueur de tons, naturel des poses, et charme de l'exécution, voilà leur lot.</small>

GÉRARD-SÉGUIN, 28, *r. des Petits-Augustin.*
1941 — Portrait de Mlle T...; pastel.
1942 — Portrait d'enfant; idem.
<small>Ce sont là deux très-excellents portraits. Ces têtes respirent; ces étoffes sont des étoffes bien réelles, bien amples.</small>

GHEQUIER (Mme Émilie de), née Boisselier, *à Auteuil,* 9, *r. de la Fontaine.*
1943 — Bouquet de fleurs; aquarelle.
<small>Un peu trop cru, et pas assez flexible.</small>

GHIRARDI (Théodore), 123, *r. du Faubourg-St-Honoré.*
1944 — Vue prise près de Saint-Denis; aquarelle.
<small>Quelques arbres d'une bonne venue, et un ciel un peu bleu.</small>

GIRARDIN (Mme Pauline), née Joanne, 126, *r. du Faubourg-Saint-Martin.*
1945 — Roses trémières et volubilis; aquarelle.
1946 — Roses cent-feuilles; idem.
1947 — Lilas; idem.
<small>Par sa fraîcheur et sa parfaite imitation, le lilas l'emporte sur les roses.</small>

GIRAUD (Eugène), 57, *r. des Écuries-d'Artois-Prolongée.*
1948 — Portrait de Mme B...; pastel.
<small>Dire que ce portrait est bien, ou qu'il est signé Giraud, c'est à peu près la même chose.</small>

GIRBAUD (Mlle Jenny), 83, *place du Palais-Bourbon.*
1949 — Quatre portraits en miniature et une étude à l'aquarelle; *même numéro.*
<small>L'aquarelle est trop voyante, et faible; les miniatures sont mieux.</small>

GOBAUT (Gaspard), *r. de Grenelle-St-Germain.*
1950 — Vue de Paris, prise des hauteurs de Chaillot; aquarelle.
<small>Cette vue est d'un effet généralement trop pâle; c'est plutôt un lavis d'architecte qu'une aquarelle.</small>

GOBLIN (Mlle Stéphanie), 72, *r. St-Dominique-St-Germain.*
1951 — Trois miniatures; *même numéro.* Portraits de Mme la princesse Lubomirska, de Mme Goupil; de M. G..., officier en retraite.

GOMIEN (Paul), 21, *r. d'Hanovre.*
1952 — Sept miniatures; *même numéro :* Portraits de Mme la comtesse de Ker...; de Mme C...; de Mme P. Gomien; de M. G. L...; de M. Duchesne aîné; du fils aîné du prince d'H...; et de la petite M. de S...
<small>Derniers travaux d'un homme enlevé dans la force de l'âge, au moment sans doute où il était appelé à recueillir la grande médaille d'or.</small>

GORIN, *à Bordeaux*, 47, *r. Devise-Ste-Catherine.*
1953 — Courses présidées par LL. AA. RR. les ducs de Nemours et d'Aumale pendant leur séjour à Bordeaux, aquarelle.
1954 — La rade; aquarelle.
<small>Assez faibles l'une et l'autre. La Rade est d'un lilas tendre qui n'est pas dans la nature ordinaire des eaux, ni des voiles des navires.</small>

GOURDET (Eugène), 114, *r. du Faubourg-St-Martin.*
1955 — Forêt de Rosny (Seine-et-Oise); dessin.
<small>De l'effet; un peu de confusion dans les masses; mais vrai.</small>

GRANDPIERRE (Mlle Adrienne), 14, *r. Albouy.*
1956 — Trois miniatures; *même numéro :* Portraits

de M. A. de P...; de M. Léon B...; et de Mme Le B...

GRATIA (Charles-Louis), 3, r. *Chauchat.*
1957 — Portrait de Mlle Judith, artiste du théâtre des Variétés; pastel.

<small>Assez prétentieux; les plis du cou sont très-désagréables.</small>

GUICHARD (Joseph), 42 *bis*, r. *Rochechouart.*
1958 — Le Christ descendu de la croix; dessin.
1959 — La Mère de Dieu soutenue par les saintes femmes; dessin.
1960 — La Madeleine au pied de la croix; dessin.

<small>Petits cartons de la peinture murale exécutée à Saint-Germain-l'Auxerrois.</small>

GUILLEMINOT (Armand), 35 *bis*, r. *de Laval.*
1961 — Portrait de M. Félicien David; dessin.

<small>M. Guilleminot a représenté son modèle d'une manière un peu échevelée; mais il a donné de l'animation à la figure.</small>

HACHNISCH (Antoine), 51, r. *de la Chaussée d'Antin.*
1962 — Portrait de femme; aquarelle.

<small>Fini comme une miniature. De beaux yeux, des traits réguliers, et des cheveux d'un noir de jais!</small>

HAILLECOURT (Mlle Caroline), 37, r. *du Dragon.*
1963 — Tête de femme; pastel.
1964 — Deux miniatures. Portrait de Mme G...; et de Mme Saint-G...

<small>Le pastel est bien supérieur aux miniatures. Cette tête est poétique.</small>

HALLEZ (Louis-Joseph), 2 *bis*, r. *de l'Ouest.*
1965 — Neuf sujets religieux; dessins et aquarelles; *même numéro.*
1966 — La Sainte Vierge accompagnée des saints protecteurs de la famille ***; aquarelle.

<small>Ils sont tous sans doute destinés à des manuscrits!</small>

HERBELIN (Mme Jules), née Mathilde **HABERT**, 2, r. *des Vieilles-Haudriettes.*
1967 — Six miniatures; *même numéro :* Portraits de

Mlles B...; A. B...; de M. G... et de M. D. M... Deux études d'après nature.

<small>Ces miniatures seraient les plus ravissantes choses à voir, si les chairs n'étaient pas d'une teinte un peu verdâtre. Pourquoi aussi les auréoles lumineuses qui entourent les têtes?</small>

HÉROULT, 10, *r. de Chabrol.*

1968 — La vallée d'Osseau (Pyrénées); aquarelle.
1969 — Effet de soleil levant, marine; aquarelle.
1970 — La vallée d'Arques (environs de Dieppe); aquarelle.

<small>La Vallée d'Osseau est parfaitement exécutée; la marine également. La Vallée d'Arques est plus négligée.</small>

HERTRICH (Michel), 31, *r. Notre-Dame-de-Lorette.*
1971 — Sept miniatures; *même numéro :* Portraits de M. H. L... et de la famille H...; de Mlle Marie G...; de Mlle L. H...; de M. et de Mme L...; de M. C. T...

<small>Mélange de bien et de mal.</small>

JEANNEROT (Ch.), 34, *r. d'Amsterdam.*
1972 — L'enfant prodigue; dessin d'après M. Couture.

<small>Les défauts de l'original ressortent davantage, parce qu'ils ne sont plus soutenus par le prestige de la couleur de M. Couture.</small>

JUNG (Théodore), 53, *r. de Ponthieu.*
1973 — Vue générale de Vernon et de Bizy, prise des hauteurs de Vernonet; aquarelle.
1974 — Vue de la ferme des Bouillons, à Senlisse, près de Chevreuse; aquarelle.
1975 — Vue de Tenez, en Afrique; aquarelle, d'après un dessin de M. Ed. d'Arrieule, officier d'ordonnance.

<small>M. Jung ne soutient pas assez ses aquarelles. Il a de l'habitude, mais il est pâle, blafard. La Vue de Tenez est cependant plus soutenue.</small>

KWIATKOWSKI (Théophile), *chez M. Edan*, 10, *r. d'Angivilliers.*
1976 — Bal polonais en 1760; aquarelle.

<small>Cet artiste pèche par le défaut contraire de M. Jung.</small>

LACROIX (Gaspard), 14, *r. de Chabrol.*
1977 — Un paysage; dessin.
1978 — Idem Idem.
1979 — Idem ; pastel.

> Ce sont là deux beaux dessins, mais surtout un magnifique pastel, moins toutefois, dans ce dernier, l'arbre du premier plan à droite, qui ne s'arrondit pas. Mais quelle douce lumière sous les arbres, et quelle vapeur éclatante dans le lointain!

LALAISSE (Hippolyte), 28, *r. de l'Ouest.*
1980 — Chevaux à la forge; aquarelle.
1981 — Relais de poste ; idem.
1982 — Batterie d'artillerie montée ; idem.

> Elles sont librement et largement faites. Les chevaux et les hommes sont d'une nature solide. Deux ou trois mouvements sont forcés.

LALLEMAND (Mme Hippolyte), née Adèle LE-BELLIER, 12, *r. Chanoinesse.*
1983 — Fleurs; aquarelle.

> Est-ce peint sur porcelaine ou sur papier? Très-finement exécuté.

LAMI (Eugène), 1 *bis*, *r. de La Bruyère.*
1984 — Le grand bal masqué de l'Opéra; aquarelle.

> Préférable à la Soirée du château d'Eu. La lumière au moins ici ne répand pas une teinte chocolat.

LAUGIER (Auguste), 9, *r. de Condé.*
1985 — Portrait de Mme L...

> Simple tête.

LAURENT (Mme Pauline), 66, *r. du Faubourg-Poissonnière.*
1986 — Portrait en pied de S. A. R. Madame la duchesse de Nemours, d'après M. Winterhalter ; porcelaine.

> Le bras droit est cassé; le bras gauche, estropié. Ce n'est pas la faute de Mme Laurent, mais de M. Winterhalter. La robe de satin et les dentelles sont de main de maître.

LEBLANC (Jean-Charles), 53, *r. St-André-des-Arcs.*
1987 — Portrait d'homme; pastel.

> Assez bien.

MINIATURES, AQUARELLES, ETC. 141

LE CHENETIER (V.), *à Versailles*, 1, *r. du Marché-Neuf.*

1988 — Trois miniatures, *même numéro :* Portraits de M. D..., et de Mme D..., et de M. Massard.

<small>Pas d'éloges à en faire, mais pas de critique non plus.</small>

LEFEBVRE (Mlle Aglaé), 8, *r. Neuve-des-Capucines.*

1989 — Paysage ; pastel.

<small>Exécution serrée et beaucoup d'air.</small>

LEGRIP (Frédéric), 15, *r. des Marais-St-Germain.*

1990 — Désastre de Monville ; dessin d'après nature.

<small>Très-curieux par la grande catastrophe qu'il rappelle. Un seul pan de maison est debout au milieu des ruines.</small>

LELIÈVRE (Charles-Jean-Baptiste), *à Fontainebleau*, 17, *r. des Petits-Champs.*

1991 — Portrait de M. Edouard L...; pastel.

<small>Enfant de huit à neuf ans, accompagné d'un chien qui n'est pas fini. Les deux têtes sont vivantes ; le pied gauche de l'enfant est manqué.</small>

LELOIR (Mme Héloïse), née COLIN, 21, *r. des Grands-Augustins.*

1992 — Espérance ; aquarelle.
1993 — Charité ; idem.
1894 — Portrait de Mme L..,; idem.

<small>L'Espérance et la Charité pèchent par le dessin et brillent par l'exécution.</small>

LEMOINE (Auguste), 19, *r. d'Enghien.*

1995 — Christophe Colomb méditant son prochain voyage ; dessin d'après le tableau de M. Emile Lassale.

<small>Il donne plus de valeur au tableau que le tableau n'en avait.</small>

LEPELLE (Mme Marie), 11, *r. de Lille.*

1996 — Roses trémières ; aquarelle.

<small>Elles sont trop amoncelées les unes contre les autres ; elles s'étouffent.</small>

LEVIS (Mlle Juliette), 6, r. *Neuve-St-Georges*.
1997 — Portrait de Mlle L. E.; pastel.
> Taille de guêpe, jolie figure, air de malice et robe de velours vert.

LIMOÉLAN (Victor DE), 77, r. *des Fossés-du-Temple*.
1998 — Portrait de Mlle L...; dessin.
> Assez étudié.

LOTHON (Mlle Élisabeth), 25, r. *de la Ferme*.
1999 — Portrait de Mme M...; pastel.
2000 — Idem de Mme...; idem.
2001 — Idem de Mme S...; idem.
2002 — Idem de M. S...; idem.
2003 — Idem de Mme S...; idem.
2004 — Idem de M. J. F...; idem.
> Les cinq premiers sont de petits portraits presque en pied. Les deux dames, violette et noire, sont supérieures aux dames rose et bleue, les robes surtout. M. S... est assez bien. M. J. F., est un enfant dont on ne voit que la jolie tête. Le livret officiel a gratifié le numéro 2000 du titre de portrait de M. M... Lisez de Madame.

MAGUÈS (Jean-Baptiste-Isidore), 337, r. *St-Honoré*.
2005 — Portrait de Mme A. L. F...; pastel.
2006 — Idem du capitaine P...; officier d'ordonnance du ministre de la guerre; pastel.
2007 — Portrait d'enfant; pastel.
> Bons portraits tous les trois, bien animés, bien modelés.

MANNIER (Charles), *à Wesserling (Haut-Rhin)*.
2008 — Roses trémières; aquarelle.
2009 — Pavots; aquarelle.
2010 — Baigneuses dans un paysage; pastel.
> De la poésie dans les roses, du naturel et de l'étude dans les pavots, de la puissance dans le paysage, qui est de l'école de M. Rolland.

MANSSON (Henry-Théodore), 106, r. *du Faubourg-Poissonnière*.
2011 — Intérieur de l'église Saint-André, près de Troyes (Aube); aquarelle.
> L'air circule sous les voûtes et autour des piliers. Il y a de la profondeur dans la nef et dans le chœur.

MARIELLE (Mme Adèle), née DE LACHAS-SAIGNE, 8, *r. Mazagran.*
2012 — Raphaël au Vatican ; porcelaine d'après M. Horace Vernet.
>Ouvrage d'une grande patience et qui mérite des éloges.

MARTENS (Frédéric), 17, *r. Férou.*
2013 — Vue prise près de Rome, dessin à la plume.
>Il ressemble à une ancienne gravure, d'un faire un peu bonhomme.

MASSARD (Léopold), *à Versailles*, 1, *r. du Marché-Neuf.*
2014 — Six dessins; portraits; *même numéro.*
>Ils sont à la mine de plomb. C'est tout ce qu'il y a à en dire.

MASSON (Alphonse), 15, *quai Malaquais.*
2015 — Portrait de M. P... pastel.
2016 — Idem de Mlle M... idem.
2017 — Idem de Mlle P... idem.
>Ce sont là trois portraits de mérite, mais qui ne plaisent pas cependant, parce que M. Masson vise trop aux effets puissants.

MILLET (Aimé), 8, *r. des Beaux-Arts.*
2018 — Portrait d'homme d'après Raphaël; dessin.
>Etude remarquable au crayon noir. Les chairs sont teintées.

MILLET (Frédéric), 58 *bis*, *r. de la Chaussée d'Antin.*
2019 — Neuf miniatures; *même numéro :* Portraits de Mme M...; de M. de B...; de la fille de M. E...; de M. P...; de M. le comte de G...; de M. F..., ancien notaire; du fils de M. L...; du fils de l'auteur; de M. D..., professeur de rhétorique.
2020 — Portrait de Mme P...; née J...; aquarelle.
>Les aquarelles sont finement touchées. La dame verte est gracieuse. L'aquarelle est une véritable miniature sur papier. Celle-ci représente une dame blanche également gracieuse.

MIRBEL (Mme de), 72, *r. St-Dominique.*
2021 — Sept miniatures ; *même numéro.* Portraits de Mme la vicomtesse de Raymond; de Mme Leroy; de Mme la baronne de Castelnau; de Mme Read;

de Mme Chagot; de M. le Garde des Sceaux; de M. S...

> Une très-grande facilité et une très-grande négligence. Beaucoup plus d'apparence que de réalité. Des bras plats sans modelé. Des rides trop accentuées, des poitrines sans contour, et malgré ces défauts du charme.

MOINE (Antonin), 12, *r. de Bellefond.*
2022 — Etude d'enfants; pastel.
2023 — Idem idem.

> Emprunté à Boucher, à Prud'hon et à cinq ou six autres, mais brillant, mais éclatant, mais séduisant.

MONGODIN (Victor), 34, *r. Vanneau.*
2024 — Tête d'étude d'enfant; dessin.

> Pourquoi est-ce signé Mongodin, quand c'est de M. Derudder?

MOURET (Achille-Ernest), 15 *bis, r. des Marais-St-Martin.*
2025 — Sept miniatures; *même numéro*. Portraits de Mme M...; du fils de Mme R...; de Mme R...; de Mlle M...; de Mlle...; de M. Ch...; de l'auteur.

> Le choix des figures n'est pas heureux; elles manquent en outre d'animation, sauf celle de la dame âgée.

MULLER (Charles-François), 19, *boulevard St-Denis.*
2026 — Portrait de Mme M...; miniature.

> A quelle distance M. Charles François Muller n'est-il pas de son homonyme Charles-Louis Muller?

MULLER (Jean-Georges), 14, *r. Bellefond.*
2027 — Deux dessins; souvenirs de la forêt de Fontainebleau.
2028 — Deux idem Idem.

> Ils rentrent dans le commun des martyrs.

MURRAY (Mlle Élisabeth), *r. de Rivoli, hôtel Windsor.*
2029 — Un porteur d'eau andalous; aquarelle.
2030 — Grecs se reposant après la fête de Saint-Spiridioni, patron de Corfou; aquarelle.

> Singulière peinture qui a une certaine vigueur.

MUTEL (Mlle Herminie), 38, *r. de l'Odéon.*
2031 — Trois miniatures ; *même numéro.* Portraits de M. C. de N...; de Mme M...; de M. G. de B...
<small>Le portrait de Mme M. est préférable aux deux autres.</small>

NOLAU (Joseph-François), 23, *r. du Faubourg-Poissonnière.*
2032 — Vue de Saint-Étienne-du-Mont ; aquarelle.
2033 — Vue du Capitole ; aquarelle.
2034 — Vue du temple de la Concorde ; aquarelle.
<small>Sans être remarquables, elles se laissent voir avec plaisir.</small>

OBERLIN (Mlle Amélie), 14 *bis, r. Neuve-St-Nicolas.*
2035 — Fleurs, d'après C. Van Spaendonck ; porcelaine.
<small>Van Spaendonck n'était pas aussi pâle, aussi peu modelé que Mlle Oberlin le représente.</small>

O'CONNEL (Mme Frédérique-Émilie), *à Bruxelles, r. de Stapart.*
2036 — Portrait de femme ; aquarelle.
2037 — Quatre portraits à l'aquarelle ; *même numéro.*
<small>Il y a dans ces aquarelles une sorte d'étrangeté qui plaît. C'est habilement jeté et d'un ton vigoureux.</small>

PARIS (Mme), née PERSENET, 130, *r. Vieille-du-Temple.*
2038 — Portrait du fils de M. H. de Saint-A*** ; pastel.
<small>Le visage n'est pas tout à fait d'ensemble. Le reste est bien.</small>

PASSOT (G.-A.), 13, *r. du Faubourg-Poissonnière.*
2039 — Neuf portraits ; *même numéro.* Portraits de M. le baron de Taintegnies, attaché à l'ambassade de Belgique ; de Mme la marquise de Las Marismas ; de M. Dubufe père ; de Mme Damoreau-Cinti ; de Mme H...; de feu Artot ; de Mme Émile de la B.. ; de Mme M...; de M. le prince Boris-Galitzin.
<small>Voilà un artiste qui se donne beaucoup de peine, beaucoup de mal, et qui, malgré tout son zèle, ne plaît pas parce qu'il lui manque cette élégance, cette recherche que les gens du monde prisent par-dessus tout</small>

PELLETIER (L.), *à Metz.*

2040 — Un chêne déraciné; aquarelle.
2041 — Le moulin de Vignenelle, près de Metz.
2042 — Une vallée, près de Sierck.
2043 — Le sablon, près de Metz; aquarelle.
2044 — Deux paysages à l'aquarelle; *même numéro.*
2045 — Une mare; sépia.

C'est une série d'aquarelles, toutes aussi remarquables les unes que les autres, depuis la plus petite jusqu'à la plus grande.

PERNOT (François-Alexandre), 7, *r. St-Hyacinthe-St-Honoré.*

2046 — Deux dessins; vues; *même numéro.*

Toujours cette fidélité, cette exactitude inhérentes au crayon de M. Pernot.

PETIT (Victor), 9, *r. d'Astorg.*

2047 — Château de Lucenier, en Nivernais; aquarelle.

Vous avez fait là un bel et bon château qui donnerait envie d'acquérir et l'aquarelle et le château, monsieur Petit!

PHILIP (Emile), 50, *r. du Faubourg-Montmartre.*

2048 — Portrait de M. Guizot, ministre des affaires étrangères, d'après M. Paul Delaroche; porcelaine.

Très-ressemblant comme l'original, mais beaucoup plus jeune.

PIGAL (Edme-Jean), 5, *r. d'Assas.*

2049 — Quatre aquarelles; sujets; *même numéro.*

Pourquoi M. Pigal ne donne-t-il pas à sa peinture autant de puissance et de vérité qu'à ses aquarelles? C'est qu'elles sont bien au moins ces quatre petites scènes, beaucoup mieux que les deux tableaux perdus dans quelques coins de la grande galerie ou de la galerie de bois.

PILLIARD (Jacques), *à Rome.*

2050 — Saint Paul se défendant contre les Juifs, devant Festus le gouverneur, le roi Agrippa et Bérénice; dessin.

Composition bien entendue, simple et d'un certain style.

PINGRET (Édouard), 16, *Grande-Rue-Verte.*

2051 — Napolitaine; pastel.

Ce pastel n'est pas ce qu'il y a de mieux, mais c'est un chef-d'œuvre à côté de la peinture de M. Pingret.

MINIATURES, AQUARELLES, ETC.

POISSANT (Mlle Adèle), 38, *r. du Bac.*
2052 — Sainte Catherine, martyre; dessin.

<blockquote>Cette sainte Catherine rappelle les dessins exposés aux yeux avides des parents, un jour de distribution de prix.</blockquote>

POMMAYRAC (Paul de), 26, *r. La Bruyère.*
2053 — Cinq miniatures; *même numéro :* portrait de Mme la baronne de L..., de Mme E. D..., de Mme de P... et de ses enfants, de M. A. D..., de M. H. S...

<blockquote>Beaucoup de distinction, d'élégance et de grâce dans les portraits de femme, et de plus une touche adroite et habile.</blockquote>

POULET (Pierre-Marie), 3, *r. Bourdaloue.*
2054 — Vue prise à Harfleur, effet du matin; aquarelle.

ROBERTS (James), 40, *r. de Bourgogne.*
2055 — Cabinet de S. A. R. Madame la princesse Adélaïde, à Neuilly; aquarelle.

<blockquote>La perspective aérienne des parquets n'est pas d'une grande exactitude. Les détails sont, du reste, d'une extrême recherche.</blockquote>

ROCHEBRUNE (Octave de), *à Fontenay-le-Comte (Vendée).*
2056 — Tour Pey-Berland et abside de Saint-André, cathédrale de Bordeaux; dessin.
2057 — Façade d'une église romane du XIIe siècle, près de Fontenay-le-Comte; dessin.

<blockquote>Bons dessins l'un et l'autre.</blockquote>

ROGER (Paul), 60, *r. du Four-Saint-Germain.*
2058 — Les barbares : dessin.

<blockquote>Mêlée remplie de mouvement. Les figures sont expressives, mais les cadavres étendus sur la terre sont très-mal dessinés, surtout dans les raccourcis des bras.</blockquote>

ROLLAND (Auguste), *à Metz; et à Paris, chez* M. Collard, 36, *quai Pelletier.*
2059 — La pâture dans les bois; pastel.
2060 — Les muletiers catalans, effet du soir; pastel.
2061 — Le coup de vent; pastel.
2062 — La chaumière lorraine; pastel.

2063 — Le pêcheur, effet de soleil couchant ; pastel.
2064 — Le pavillon ; pastel.

> Comme M. Saint-Jean est le roi des fleurs à l'huile, M. Chabal celui des fleurs à la gouache, M. Granet, de la lumière, M. Rolland est le roi du paysage au pastel. Ces six pastels sont crânement attaqués. C'est large, ample, vigoureux. Le vent agite les feuilles. L'air se promène admirablement partout. Ces paysages au pastel sont les meilleurs du Salon.

ROSSIGNON (Louis-Joseph-Toussaint), 15, *r. de Buffault.*

2065 — Portrait de Mlle R...; pastel.
2066 — Idem de Mme L...; idem.

> Ils seraient bien, si le modèle un peu gêné ne perçait pas dans la pose.

ROSSY (Louis), 44, *r. Saint-Paul.*

2067 — Église de Serons (Seine-et-Oise); aquarelle.

> Effet en relief puissant.

ROUARGUE (A.), 9, *quai Saint-Michel.*

2068 — Vingt aquarelles et sépias, vues diverses; *même numéro.*

> Si vous pouvez, à la hauteur où elles sont placées, déchiffrer quelque chose dans ces petites et fines aquarelles, vous serez très-heureux.

ROUSSEAU (Edme), 31, *r. Saint-Lazare.*

2069 — Sept miniatures; *même numéro* : portraits de Mme L. A..., de M. Maillard, de M. A. Lance, du fils de M. Vibert, d'après un pastel d'Eugène Giraud, de Mme A. L..., de M. M..., de Mme T. M...

> Les yeux des personnages ne sont pas animés.

SEWRIN (Edmond), 38, *r. Las Cases.*

2070 — Portrait de Mme la comtesse de F...; pastel.
2071 — Tête d'étude d'Espagnole ; pastel.

> Bon portrait et bonne étude. M. Sevrin est un artiste d'étude et de cœur.

SOULÈS (Eugène), 69, *r. Neuve-des-Petits-Champs.*

2072 — Vue générale de la ville et du château de Pau, prise de la Promenade ; aquarelle.

MINIATURES, AQUARELLES, ETC. 149

2073 — Vue du Petit-Andelys et du château Gaillard (Eure); aquarelle.
2074 — Souvenirs de Berncastel sur la Moselle allemande; aquarelle.

>Peut-on voir des tons plus harmonieux, plus suaves que ceux de M. Soulès. Ces trois vues sont charmantes. Rien dans les autres aquarelles du Salon ne ressemble à la manière de M. Soulès qui est parfaite. Le numéro 2074 est placé par erreur sur la *rue du Petit-Andelys*.

STORELLI père, 38, *r. de l'Arcade.*
2075 — Vue prise à Saint-Thibault-de-Coux (Savoie); aquarelle.

SUDRE (Pierre), 9, *r. des Écuries-d'Artois.*
2076 — Saint Louis ; aquarelle.
2077 — Saint Henri ; idem.
2078 — Saint Raphaël; idem.
2079 — La Charité ; idem.
2080 — Sainte Amélie ; idem.
2081 — Sainte Hélène; idem.
2082 — Sainte Adélaïde; idem.

>En homme intelligent qu'il est, M. Sudre a traduit M. Ingres avec un rare bonheur. Ces aquarelles représentent les vitraux exécutés à Sèvres pour la chapelle Saint-Ferdinand.

THIERRY (Mme Clémentine), 29, *r. des Écouffes.*
2083 — Des fleurs; aquarelle.

>Du vague ou de la poésie, comme on voudra.

TOUDOUZE (Gabriel), 5, *r. de Savoie.*
2084 — Ornementation religieuse, la Foi, l'Espérance et la Charité.

>Très sérieusement étudié.

TOUDOUZE (Mme Anaïs), née Colin, 5, *r. de Savoie.*
2085 — Cinq aquarelles ; *même numéro.*
2086 — Quatre aquarelles ; *même numéro.*
2087 — Une femme de Procida ; aquarelle.

>Les neuf premières aquarelles sont exécutées avec beaucoup d'adresse et de gentillesse, mais le visage d'une femme de Procida est plat de ton et sans le moindre modelé.

TOURNEUX (Eugène), 100 bis, *r. du Bac.*

2088 — La fuite en Égypte ; pastel.

 Sujet bien compris. La sainte famille est dans une barque. Un ange l'accompagne et veille sur elle. Du sentiment, de la couleur et du charme.

TRUCHY (Mlle Prudence), 25, *r. Servandoni*.
2089 — Vase de fleurs ; aquarelle d'après Vandael.
2090 — Branche de roses ; aquarelle d'après Vandael.

TURGAN (Mme Clémence), 32, *r. d'Enfer*.
2091 — Portrait de S. A. R. Madame la Princesse Adélaïde, d'après M. F. Winterhalter ; porcelaine.
2092 — Six porcelaines ; *même numéro* : Portrait de Mlle de L. R..., de M. L..., de Mlle P..., de M. W. P..., de Mlle V. J..., de M. E. B...
2093 — Portrait de femme ; porcelaine.

 Le portrait de Mme Adélaïde est très-bien rendu. C'est une bonne peinture sur porcelaine. Mme Turgan a peut-être flatté son modèle, mais cela ne me sied en aucune manière. Nous suivons pour les autres portraits les initiales indiquées par le livret officiel, quoique parmi ces portraits se trouve celui, non indiqué audit livret, du prince de Joinville.

VALLOU DE VILLENEUVE (Julien), 18, *rue Bleu*.
2094 — La musique, aquarelle.
2095 — Une baigneuse ; idem.

 De la grâce et de l'élégance. La petite baigneuse est jolie.

VAN-GEENEN (Mlle Pauline). 47, *r. des Martyrs*.
2096 — Cinq miniatures ; *même numéro* : Une Alsacienne, portraits de M. Henri Ph..., de Mme C..., de M. Eugène B..., de M. Léopold P...

VENTADOUR (Jean-Nicolas), 8, *r. de la Tour-d'Auvergne*.
2097 — Quatre portraits au pastel ; *même numéro*.

VERDIER (Marcel), 14, *r. de Chabrol*.
2098 — Portrait de Mme L... ; pastel.
2099 — Idem de Mme D... ; idem.

 M. Verdier est loin de plaire dans le pastel comme dans la peinture à l'huile.

VIARD (Georges), 3, *r. Laferrière*.

MINIATURES, AQUARELLES, ETC. 151

2100 — Vue prise à Sassenage; pastel.

Pourquoi tant de crudité?

VIARDOT (Léon), 49 bis, *r. de la Chaussée-d'Antin.*

2101 — Portrait d'enfant ; pastel.

Ce qu'il faut regarder dans ce portrait ce sont les souliers et les bas de l'enfant qui sortent du cadre.

VIBERT (Auguste), 55, *rue de Grenelle-Saint-Honoré.*

2102 — Sept miniatures ; *même numéro :* Portraits de Mme V..., du petit H. C..., de la petite A. V..., de M. P..., de la petite R. P..., du petit A. V..., de Mme H...

Que de prétentions, surtout dans la coiffure de cette dame dont les longues boucles de cheveux surchargent la tête et les épaules. Véritable saule pleureur, à la légèreté des branches près.

VIDAL (V.), 28, *r, de Bréda.*

2103 — Trois dessins au pastel ; *même numéro.*

Des yeux en coulisse, et puis c'est tout. M. Vidal ne sort pas de là. Ôtez-leur leurs prunelles noires, qu'est-ce qui restera ? Peu de chose. M. Vidal intitule ces dessins : 1° La *Saison des roses;* cette saison est une bacchante, la tête surchargée d'une couronne massive de fleurs qui pèse ridiculement sur elle. 2° La *Satisfaction;* la satisfaction de quoi? mais elle boude, en regardant ses ongles et sans s'occuper de la bourse placée sur ses genoux! Cette bourse veut-elle dire que la jeune personne s'est vendue de corps et d'âme? 3° l'*Écouteuse;* celle-ci tout du moins est bien dans son rôle, et sans la patte, qui figure une main, ne mériterait que des éloges.

VILDÉ (Mlle Claire), 47, *r. de Verneuil.*

2104 — Cinq miniatures ; *même numéro :* Portraits de Mme de C..., de M. D..., de Mme V..., de M. T..., de Mme V...

Le modelé des figures est très-faible.

VOULLEMIER (Mlle Anne), 35, *r. Louis-Le-Grand.*

2105 — Huit miniatures ; *même numéro :* Portraits de Mlle Pauline V..., de Mme de P..., de Mme Jules B..., de M. le vicomte de Ch..., de Mme la vicom-

tesse de Ch..., de Mme L. de la B..., de M. L. de la B... Tête d'enfant.

Une grande finesse d'exécution rachète dans ces miniatures la tournure un peu vulgaire des personnages.

WACQUEZ (Adolphe-André), 36, *quai de la Tournelle.*

2106 — Portrait de M. A. C..., graveur; dessin.
2107 — Idem. de M. A. F...; dessin.

M. Wacquez, c'est par l'ampleur qu'il rachète un défaut analogue.

SCULPTURE

ET GRAVURE EN MÉDAILLES

ADAMA (A. S.), 34, *r. Saint-Lazare, place d'Orléans.*

2108 — Jacques Amyot, grand aumônier de France, médaillon en plâtre, d'après un dessin du temps, par Léonard Gautier.

2109 — Deux médaillons en plâtre bronzé ; *même numéro :* Portraits de M. le baron H..., de M. H. D...

ALLASSEUR (Jules), 30, *r. du Regard.*

2110 — Buste de M. A...; plâtre.

ARNAUD (Charles-Auguste), 15, *r. de l'Est.*

2111 — Buste de M..., plâtre.

AUVRAY (Louis), 27, *r. Notre-Dame-des-Champs.*

2112 — Buste de Watteau, marbre.

On sait combien il est difficile de réussir dans un buste lorsqu'on a pour seul modèle un portrait peint. C'est une difficulté que M. L. Auvray a surmontée avec le plus grand bonheur (1).

BARRE père (J.-J.), *hôtel des Monnaies*, 11, *quai Conti.*

2113 — Deux médaillons en bronze ; portraits.

2114 — Cinq médailles.

BARRE fils aîné (Auguste), *hôtel des Monnaies*, 11, *quai Conti.*

2115 — Buste de femme ; marbre.

(1) Voir le *Journal des Artistes*, 22 mars 1846.

SCULPTURE.

BARRÉ (Jean-Baptiste), *à Rennes.*

2116 — Jésus venant de recevoir le supplice de la flagellation; statue en plâtre.

Sous le rapport anatomique, cette statue est exécutée avec beaucoup de soin; sous le rapport du sentiment, elle n'a pas cette élévation qui doit, en toute occasion, distinguer le Christ.

BERNARD (Victor), 6, *r. de la Tour-d'Auvergne.*

2117 — Statuette de Mlle E. F. H...; marbre.

BION (C.) 16, *r. de l'Ouest.*

2118 — Notre-Seigneur Jésus-Christ présentant à l'adoration le Très-Saint-Sacrement. Statue en plâtre.

On ne doit pas prononcer de jugement sur cette statue colossale mal éclairée d'abord, et en dehors de la place qu'elle occupera. Dans une église, elle peut bien faire; au Louvre, elle ne fait pas bien (1).

BOITEL (Isidore-Romain), 11, *r. des Trois-Pavillons.*

2119 — Buste de Mlle Joséphine B...; plâtre.

BONNASSIEUX (J.-M.), 57, *r. du Cherche-Midi.*

2120 — Buste de M. Terme, maire de la ville de Lyon, membre de la Chambre des députés; marbre.

2121 — Buste de Mme la duchesse de C...; marbre.

Ces deux bustes, mais surtout celui de M. Terme, sont très-remarquables.

BORREL (Valentin-Maurice), 2, *r. d'Anjou-Dauphine.*

2122 — Douze médaillons, médailles et revers en plâtre et bronze.

Bon pour le commerce.

BREHMER (H.-F.), 27, *quai Montebello.*

2123 — Médaille et son revers de S. M. le roi de Hanôvre; bronze.

BRION, 91, *r. Neuve-des-Mathurins.*

2124 — Buste de M. T. D...; bronze.

BUORS (Joseph), *caserne de la Nouvelle-France.*

2125 — Buste d'enfant; marbre.

(1) Voir le *Journal des Artistes*, 22 mars 1846.

CABET (Paul) 66, *r. d'Enfer.*
2126 — Jeune Grec visitant les tombeaux des Thermopyles ; statue en marbre.
<blockquote>C'est-à-dire statuette pour la taille, mais statue pour la pensée, le style et l'exécution.</blockquote>

CABUCHET (Emilien), 57, *r. du Cherche-Midi.*
2127 — Buste de M. Puvis, président de la Société agricole de l'Ain ; bronze.

CAIN (Auguste), 32, *r. de la Fidélité.*
2128 — Fauvettes défendant leur nid contre un loir.

CHENILLON (Jean-Louis), 30, *r. du Regard.*
2129 — Le Christ à la colonne ; statue en pierre.
<blockquote>Le Christ exprime un sentiment religieux très-convenable; mais l'exécution est loin du sentiment qui l'a inspiré (1).</blockquote>
2130 — Buste de Mgr l'évêque du Mans ; bronze.

CLAIR (Pierre), 30, *r. du Regard.*
2131 — Buste de M. C...; plâtre.
2132 — Idem de M. T...; idem.

CLESINGER (Auguste), 2, *r. Victor-Lemaire.*
2133 — La Mélancolie, statue en marbre.
<blockquote>C'est la mélancolie ou la réflexion, ou tout ce que vous voudrez. Exécution sage, académique.</blockquote>
2134 — Faune enfant, idem.
<blockquote>Le Faune a plus d'animation ; le naturel perce chez lui.</blockquote>
2135 — Buste de M. Grosbost ; marbre.

CORPORANDI (Xavier), 1, *r. de Seine.*
2136 — La Mélancolie, statue en plâtre.
<blockquote>Excellente étude de femme nue, pour le début d'un jeune homme qui a été à bonne école.</blockquote>

CUMBERWORTH (Charles), 2, *passage Sandrié.*
2137 — Marie, statue en bronze.
<blockquote>C'est le Livret officiel qui la qualifie aussi de statue. Ce n'est qu'une statuette, la statuette d'une négresse aux grands yeux fendus en amande.</blockquote>

(1) Voir le *Journal des Artistes*, 22 mars 1846.

SCULPTURE.

DAGAND (Michel), 47, *r. Madame.*
2138 — Enfant jouant avec un chien; groupe en plâtre.

DANIEL (Henri-Joseph), 15, *r. Saint-Germain-des-Prés.*
2139 — Raimbaud III, comte d'Orange; statue en marbre.
<small>Belle et bonne statue d'une noble prestance.</small>

DANTAN aîné (Antoine-Laurent), 26, *avenue Ste-Marie, faubourg du Roule.*
2140 — Saint Christophe, statue en pierre.
<small>Même réflexion que pour M. Bion.</small>
2141 — Louis-Joseph de Bourbon, prince de Condé; statue en plâtre.
<small>Cette statue est une des œuvres les plus remarquables de M. Dantan aîné. Il avait à lutter contre de nombreux obstacles; il les a tous surmontés.</small>
2142 — Buste du baron Mounier, pair de France; marbre.
<small>Très-bon buste.</small>

DANTAN jeune, 34, *r. Saint-Lazare, place d'Orléans.*
2143 — Buste de M. le comte d'A...; marbre.
2144 — Buste de Mme la comtesse de S...; marbre.
2145 — Buste de Mme Léon V...; marbre.
2146 — Buste de M. Thomas Henry; marbre.
2147 — Buste de M. Casimir C...
<small>Tous les bustes de M. Dantan jeune sont marqués au coin de cette supériorité qui lui est propre.</small>

DANTZELL, 14, *r. de Savoie.*
2148 — Trois médaillons et médailles;

DE BAY (Jean), 41, *r. Notre-Dame-des-Champs.*
2149 — Le général Cambronne à Waterloo; statue en plâtre.
<small>De l'animation, de l'énergie, de l'expression dans la tête et le haut du corps, mais de la roideur dans les jambes.</small>

SCULPTURE. 157

DELIGAND (Auguste-Louis), 100, *r. du Cherche-Midi.*

2150 — Jeune fille consultant une marguerite ; statue en plâtre.

2151 — L'enfant et l'écho ; statue en plâtre.
<small>Deux études d'un jeune homme qui fera son chemin.</small>

DESBOEUFS (Antoine), 19, *r. de la Bruyère.*

2152 — Buste de M. Geoffroy-St-Hilaire ; marbre.

DESPREZ, 92 bis *et* 102, *r. de Vaugirard.*

2153 — Buste de M. J. Artot ; marbre.
<small>Ressemblant.</small>

DEVAULX (François-Théodore), 20, *r. Folie-Méricourt.*

2154 — Buste de M. L. H...; plâtre.

DROZ (Antoine-Jules), 30, *r. de l'Ouest.*

2155 — L'hiver ; statue en marbre.

2156 — L'été ; idem.
<small>Figures allégoriques pour la chambre des pairs, écrasées par le Gassendi colossal de M. Ramus.</small>

DUBOIS (Eugène), 14, *r. Guénégaud.*

2157 — Dix-huit médailles et médaillons en argent, bronze, étain et plâtre.

DURET (Francisque), 3, *r. de l'Abbaye.*

2158 — Buste de Mme P...; marbre.
<small>Belle tête, mais de cervelle point.</small>

ELSHOECT (Jean-Carle), 16, *r. de l'Ouest.*

2159 — La veuve du soldat Franck ; groupe en marbre français.
<small>Sujet national. Le torse de la femme est très-beau ; la tête moins bien réussie. L'enfant est irréprochable.</small>

2160 — Buste de M. N. M..., peintre d'histoire.

FABISCH, *à Lyon, palais des Arts; et à Paris, chez M. Bonassieux,* 57, *r. du Cherche-Midi.*

2161 — La Vierge tenant l'Enfant-Jésus ; statue en marbre.
<small>L'expression des têtes est manquée ; mais les draperies ont du style.</small>

158 SCULPTURE.

FAROCHON (Eugène), 70, r. d'Enfer.

2162 — Six médaillons en bronze : Portraits de Mme Stoltz, de M. Boltz, de M. H. D..., de Mme F..., de M. B..., de M. L...

<small>Une grande facilité et beaucoup de ressemblance.</small>

FAUGINET (Jacques-Auguste), 3, r. de l'Abbaye.

2163 — Le baptême de Jésus-Christ, par Saint-Jean ; bas-relief en plâtre.

<small>Très-mauvais bas-relief, surtout pour M. Fauginet.</small>

2164 — Buste du docteur Champion, de Bar-le-Duc ; bronze.

<small>Il est colossal et pourra servir d'épouvantail aux enfants quand ils ne seront pas sages. Bon Dieu ! quel air dur M. Fauginet lui a donné ! La ville de Bar-le-Duc n'a pas été bien inspirée dans le choix qu'elle a fait de M. Fauginet ou M. Fauginet a été mal renseigné.</small>

FEUCHÈRE (Jean-Jacques), 18, r. Royale-Saint-Antoine.

2165 — Buste de M. Provost de la Comédie-Française ; marbre.

<small>Il ne laisse rien à désirer sous le rapport de l'exécution et de la ressemblance.</small>

FLOSI (Paul), 2, r. Vivienne.

2166 — Buste de Mme P...; plâtre.

2167 — Idem de Mme C...; idem.

FORCEVILLE-DUVETTE, à Amiens, r. Napoléon.

2168 — Buste colossal de Nicolas Blasset, statuaire et architecte d'Amiens (XVIIe siècle) ; marbre français.

2169 — Buste du docteur Rigolot, d'Amiens, l'un des présidents et fondateurs de la Société des antiquaires de Picardie ; bronze.

<small>M. Forceville-Duvette est né statuaire ; il y a trois ans, il n'avait jamais manié ni un crayon, ni un ébauchoir, et ces deux bustes sont trop bien exécutés pour qu'on ne juge pas très-favorablement de son avenir.</small>

FOSSIN (Jean-Baptiste), 8, r. de la Michodière.

2170 — La prière, tête d'Étude ; marbre.

2171 — Buste de Mlle N...; idem.

FRAIKIN (C.-A.), *chez M. Albert Roberti*, 50, *r. Notre-Dame-de-Lorette.*
2172 — L'amour captif; modèle en plâtre.
Gracieuse composition, un peu académique.

FREMIET (Emmanuel), *à la Clinique.*
2173 — Etude de chien ; terre cuite.
Du naturel.

GAYRARD père, *au palais de l'Institut.*
2174 — La Sainte-Vierge; statue en marbre.
2175 — La Sainte-Vierge ; statue en bois.
2176 — L'hiver; statue en marbre.
2177 — Pèlerine de Guatimala; statuette en marbre.
L'exposition de M. Gayrard père se distingue et par l'expression et par l'exécution. La Vierge en marbre surtout est d'une suavité religieuse qui vous émeut.

GAYRARD (Paul), 35, *r. Laval.*
2178 — Groupe des cinq filles de M. le comte de Montalivet ; marbre.
2179 — Statuette de M. Edouard Dubufe ; plâtre.

GILBERT (François), 36, *r. Notre-Dame-de-Nazareth.*
2180 — Portrait de M. G...; médaillon en plâtre.

GRANDFILS (Laurent-Séverin), *à Valenciennes*, 31, *r. de Paris.*
2181 — Combat de coqs; groupe en pierre de Tonnerre.
Ils sont un peu lourds pour des personnages de plume.

GRASS (P.), *r. de Bussy.*
2182 — Les fils de Niobé; groupe en plâtre.
Ce groupe est forcé, la science anatomique négligée. Pas l'ombre du style antique.

2183 — Buste de M. Humann, ministre des finances ; marbre.
2184 — Buste de M. Schützenberger, maire de Strasbourg ; plâtre.
2185 — Buste de M. Lassus, architecte; plâtre.
Ressemblance à faire peur.

SCULPTURE.

GRUYÈRE (Théodore-Charles), 57, *r. du Cherche-Midi.*

2186 — Mutius Scævola; statue en marbre.
2187 — Chactas au tombeau d'Atala; statue en plâtre.

Mutius Scævola est académique et froid pour un homme qui va au feu; mais le Chactas est pénétré. Celui-ci du moins, on devine sa tristesse, le chagrin qu'il éprouve.

HEBERT (Pierre), 78, *r. Vieille-du-Temple.*

2188 — Conversion de saint Augustin; esquisse en plâtre.

HEIZLER (Hippolyte), 182, *r. de Charonne.*
2189 — Un chien; plâtre.

Il est bien loin des animaux de Fratin. On l'a reçu cependant et l'on a repoussé Fratin. Voilà l'impartialité du Jury.

HUGUENIN (Victor), 6, *r. des Ursulines.*
2190 — Valentine de Milan; statue en marbre pour le jardin du Luxembourg.

C'est une grande et belle composition que celle-là; M. Huguenin a été on ne peut mieux inspiré. De la bonté, de la dignité dans la physionomie, de l'ampleur dans les étoffes.

2191 — Buste de Cuvier; marbre.

Bon buste.

2192 — Statuette de Mme***; marbre.

JACQUES (Napoléon), 16, *r. de l'Ouest.*
2193 — Ève cueillant la pomme fatale; statue en plâtre.

Demi-nature. Formes étudiées et heureuses.

JOUFFROY (François), 3, *r. de l'Est.*
2194 — Buste de Mlle M...; marbre.

Irréprochable comme expression et comme exécution.

KLAGMANN (Jean-Baptiste-Jules), 11, *r. du Nord.*
2195 — Une petite fille effeuillant une rose; statue en plâtre.

LEBROC (Jean-Baptiste), *r. de la Tour-d'Auvergne,* 1, *cité Rodié.*

SCULPTURE.

2196 — Adam et Ève chassés du paradis terrestre après le péché; groupe en plâtre.

M. Lebroc s'est complétement trompé cette année en exécutant ce groupe, et le Jury en le recevant.

LEHARIVEL-DUROCHER (Victor), 57, *r. du Cherche-Midi.*

2197 — Groupe d'anges pour pour le couronnement du tombeau érigé dans l'église Saint-Sulpice, à M. de Pierre, ancien curé de cette paroisse; modèle en plâtre.

L'idée de l'ange terrestre qui s'enveloppe dans ses ailes pour s'en former une sorte de berceau est tout à fait neuve. C'est une bonne inspiration.

LEMAIRE (Henri), *r. Jean-Bart.*
2198 — Tête de Vierge; marbre.

Même observation que pour M. Jouffroi.

LENGLET (Charles-Antoine-Armand), 25, *quai des Grands-Augustins.*

2199 — Buste du général Aupique; marbre.
2200 — Buste de feu M. H. L...; marbre.

M. H. L. n'avait pas de menton ou M. Lenglet a oublié de lui en faire un.

MAINDRON (Hippolyte), 27, *r. du Faubourg-St-Jacques.*

2201 — Aloys Senefelder, né à Pragues en 1772, mort à Munich en 1834; statue en pierre.

Senefelder, l'inventeur de la lithographie, a été interprété par M. Maindron avec une verve d'habitude. C'est là le beau côté de cet artiste, et s'il avait autant de science anatomique qu'il a d'intelligence dans la pensée, il serait peut-être l'un des premiers statuaires de l'époque. Cette statue a été commandée par Lemercier, notre habile imprimeur lithographe; elle doit décorer son atelier. Le Livret officiel n'a pas voulu faire mention de cette circonstance... Un simple imprimeur qui s'avise d'élever un monument de reconnaissance à la mémoire d'un homme célèbre, cela est trop commun de nos jours pour que le Livret officiel en fasse mention.

MASSON (Jean-Auguste), 29 bis, *r. Louis-le-Grand.*

2202 — Buste du docteur H...; bronze.

MATHIEU (Justin), 1, r. *Grange-aux-Belles.*

2203 — Le Christ dépouillé de ses vêtements pour être crucifié ; médaillon en plâtre.

<small>Il y a du génie dans cette modeste composition. C'est une page immense dans un cadre de dix pouces de diamètre. Le Christ est arrivé au Golgotha. On le dépouille de ses vêtements sur le haut du rocher, en présence d'un peuple aussi nombreux que les étoiles du ciel. Quel monde arrivant et arrivé, regardant et regardé ! Quel travail pour avoir évité la confusion ! C'est admirable de patience. C'est un véritable chef-d'œuvre de mouvement et d'animation !</small>

MÊNE (Pierre-Jules), 7, r. *du Faubourg-du-Temple.*

2204 — Chien épagneul anglais, pur sang ; bronze.

<small>Très bien pour de la sculpture de commerce.</small>

MIRANDE (Jacques-Jean), 14, r. *de Port-Royal.*

2205 — Saint Jean ; statue en plâtre.

<small>Du zèle, de l'étude, mais pas de feu sacré.</small>

MOLCHNEHT (Dominique), 18, r. *de Babylone.*

2206 — Tabernacle composé de deux anges ; marbre.

<small>Composition gracieuse par l'intervention de deux anges non moins gracieux.</small>

NIEUWERKERKE (le comte Emmanuel DE), 2, r. *du Marché-d'Aguesseau.*

2207 — René Descartes ; statue en bronze.

<small>Statue un peu ronde, mais très intelligente et comprise. Pensée clairement écrite : *Je pense, donc j'existe.*</small>

2208 — Buste de Mme la marquise de B... ; marbre.

OGÉ (P.-M.), 84, r. *de Vaugirard.*

2209 — Buste de M. Villenave père ; plâtre.

OTTIN (A.), 16, r. *de l'Ouest.*

2210 — *Mater amabilis ;* statue en marbre.

<small>Ce n'est point une Vierge, mais une jeune châtelaine, et son fils. Elle est jolie comme les amours, animée des plus doux sentiments de la maternité.</small>

2211 — Chasseur indien surpris par un boa ; groupe en plâtre.

<small>C'est une grande esquisse, trop peu étudiée.</small>

SCULPTURE. 163

PAUFFARD (Auguste), 4, r. Vanneau.
2212 — Briséis pleurant sur le corps de Patrocle; bas-relief en marbre.
>Très mauvais, et cependant M. Pauffard s'est donné beaucoup de mal.

PÉRIER (Abel), 73, r. d'Enfer-St-Michel.
2213 — Buste de Mlle Clara Péan ; marbre.

PETIT (Jean), 8, r. de Fleurus.
2214 — Buste de M. Joseph Droz, membre de l'Académie française; marbre.
2215 — Buste de l'abbé Boisot, fondateur de la bibliothèque de Besançon; marbre.
>Ces deux succès d'un tout jeune statuaire méritent des encouragements.

2216 — Huit médaillons en plâtre.

PINGRET (Arnoult), 5, r. Guénégaud.
2217 — Buste de Mme P... ; marbre.

POITEVIN (Auguste), 71 bis, r. d'Enfer.
2218 — Le dévouement de Viala ; statue en plâtre.
>De l'énergie, de l'expression, mais peu d'études.

POLLET (Joseph), 12, r. Richer.
2219 — Buste de Mme N. N... ; plâtre.
2220 — Idem de M. N. N... ; idem.

PRADIER (J.), 1, quai Voltaire.
2221 — S. A. R. Mgr le duc d'Orléans ; statue en marbre.
>Rien à en dire.

2222 — La Poésie légère; statue en marbre.
>Pensée fausse, mais exécution des plus brillantes.

2223 — Statue de M. Jouffroy, membre de l'Institut ; marbre.
>Cette statue est le chef-d'œuvre de M. Pradier, ses mains seules ne sont pas parfaites.

2224 — Anacréon et l'Amour ; groupe en bronze.
2225 — La Sagesse repoussant les traits de l'Amour ; groupe en bronze.
>Ces deux groupes sont deux mauvais pastiches.

2226 — Buste de M. Paillet ; marbre.
> Signé, mais non exécuté par M. Pradier (1).

RAMUS (Joseph-Marius), 13, *r. de l'Ouest.*
2227 — Gassendi ; statue en bronze.
> C'est un colosse qui écrase tout ce qui l'entoure.

RAUCH, *à Berlin.*
2228 — Modèle d'une des statues de la Victoire qui décorent le monument de la Walhalla, en Bavière ; plâtre.
> Magnifique allégorie ! morceau d'une haute intelligence, d'un mouvement très-beau.

ROBERT (Louis-Valentin), 9 *et* 11, *r. de l'Abbaye.*
2229 — L'Enfant-Dieu ; statue en plâtre.

ROCHET (Louis), 63, *quai Valmy.*
2230 — Buste de M. Dumon, député, ministre des travaux publics ; marbre.
> D'une grande ressemblance.

SCHOENEWERK (Alexandre), 8, *r. Mézières.*
2231 — Bénitier ; plâtre.

SORNET, 75, *r. de Vaugirard.*
2232 — Buste de Rollin ; marbre.

SUC (Étienne-Edouard), *à Nantes.*
2233 — Buste de Poisson, membre de l'Institut ; marbre.
2234 — Buste de M. Chaper, préfet de la Loire-Inférieure ; marbre.

TOULMOUCHE (René), 88 *bis, r. de l'Université.*
2235 — Satan chassé du ciel, statue ; plâtre.
> Ce Satan est très-bien compris. M. Toulmouche n'a pas oublié que c'était un ange déchu, dont les formes étaient belles, mais dont le cœur était perverti.

2236 — Buste de M. L. Bernard, député des Côtes-du-Nord, et conseiller à la cour de cassation ; plâtre.

VILAIN (Victor), 9, *r. de l'Abbaye-St-Germain.*
2237 — Hébé et un aigle, groupe en marbre.
> Ce groupe se ressent des traditions de l'école. Il est beau, mais froid.

(1) Voir le *Journal des Artistes*, 22 mars 1846.

SCULPTURE. 165

2238 — Buste d'Etienne, marbre ; pour l'Institut.

M. Etienne est vivant dans ce marbre.

2239 — Buste d'enfant ; bronze.

VOYNANT (Hippolyte), *chez M. Pirmet*, 14, *r. de la Paix.*

2240 — Buste de M. le maréchal Soult, duc de Dalmatie; plâtre.

YON (Charles), *à Montmartre*, 15, *r. Neuve-Pigale.*

2241 — Buste de Carnot, membre de la Convention; modèle en plâtre.

Ce buste est de l'école de M. Maindron. Il a de la verve, il est poétique même, mais l'exécution en est un peu heurtée.

ARCHITECTURE

BADENIER (Alexandre-Louis), 40, *r. Meslay.*
2242 — Vue perspective, prise sous un nouveau point de vue; côté des Tuileries.
2243 — Idem ; côté du Louvre.

> La perspective n'est pas des plus heureuses. Il y a quelque chose qui choque l'œil. Ce sont deux aquarelles assez vigoureuses de ton.

BERTHELIN (Max), 12, *r. Neuve-St-Georges.*
2244 — Vue extérieure de l'église Saint-Vincent-de-Paul.

> Représentation très exacte de l'église, prise du côté du portail, environnée d'arbres qui ne poussent pas avec autant de rapidité que les monuments s'élèvent.

BOUCHET (Jules), 11, *r. Madame.*
2245 — Deux vues prises dans la villa Pia, à Rome.
2246 — Idem idem idem.
2247 — Idem idem idem.

> Ces quatre vues sont de véritables aquarelles, un peu froides comme tous les dessins d'architectes, mais très-intéressantes sous le rapport architectonique.

2248 — Plan général de la villa Pia, du Vatican et de ses dépendances.

BOURGEREL (Gustave), *à Nantes.*
2249 — Restauration du Pandrosium, à Athènes : 1° état actuel ; 2° façade principale restaurée ; 3° plans, élévations et coupes restaurés ; 4° détail.

DALY (César), 6, *r. de Furstemberg.*
2250 — Cathédrale de Sainte-Cécile d'Alby.

> Cette étude fait honneur à M. Daly, qui s'est montré là habile dessinateur. La tour de cette cathédrale avec sa tournure féodale, est surtout reproduite avec une fidélité exemplaire.

DÉDÉBAN (Jean-Baptiste), 50, *r. Jacob.*
2251 — Projet d'un Opéra à élever sur la place du Palais-Royal.

GALLOIS (Paul-Marie), 20, *r. de Bondy.*
2252 — Etude de la construction triomphale formant l'entrée du château bâti à Anet, sous Henri II, par Philibert de Lorme, pour Diane de Poitiers.
2253 — Etude de la chapelle sépulcrale construite, vers 1576, à Anet, en dehors de l'enceinte extérieure du château de Diane de Poitiers, et destinée à renfermer son tombeau.

GAY (Victor), 15, *quai Voltaire.*
2254 — Plan, coupes, élévations et vue perspective de la nouvelle chapelle de Sainte-Geneviève, à Nanterre.
2255 — Décoration du couvent de Saint-Marc, à Florence.
2256 — Etudes sur l'orfévrerie romane des émailleurs de Limoges.
<small>Curieux travail de patience. Caractère de l'époque bien conservé.</small>

HÉNARD (Julien), 58, *r. St-Lazare.*
2257 — Frontispice à Mme de Sévigné, composé d'un bas-relief et de deux figures de l'hôtel.
2258 — Frontispice à Jean Goujon, composé de ses bas-reliefs.
2259 — Plan général de l'hôtel.
2260 — Façade principale (état actuel).
2261 — Idem restaurée.
2262 — Coupe générale sur la ligne A.B. (état actuel), figures du 1^{er} étage; les Quatre Eléments.
2263 — Coupe transversale sur la ligne C. D. (état actuel); renommée de Jean Goujon.
2264 — Coupe sur la ligne G.H. (état actuel), figure du 1^{er} étage; les quatre déesses, Junon, Hébé, Diane et Flore.
2265 — Façade de Jean Goujon sur la cour (état actuel).
2266 — Figures des Quatre Saisons; par Jean Goujon.

2267 — Monument à Pierre Lescot, avec un bas-relief de Jean Goujon sur la façade.
2268 — Essai de restauration d'une des travées de la cour. Figures : la Terre et l'Eau.
2269 — Monument à Mme de Sévigné.

> Beau rêve d'un architecte qui voudrait arracher à la spéculation un hôtel qui tôt ou tard finira par tomber entre les mains de la bande noire.

JORET (Henri), 22, *r. St-Victor.*
2270 — Porte de l'église du Thor (midi de la France).

LACROIX (Eugène), 41, *r. du Four-St-Germain.*
2271 — Restauration de l'église de Vitry-sur-Seine (Seine).
2272 — Projet d'un temple luthérien à ériger sur la place d'Europe, à Paris.

LANDRON (Eugène), *chez M. Lacroix, architecte*, 41, *r. du Four-St-Germain.*
2273 — Vue d'Athènes, prise des Propylées.
2274 — Vue d'Athènes, prise de la prison de Socrate.

> Ce sont également des aquarelles d'une couleur assez locale et chaude.

LENORMAND (Louis), 15, *r. du Helder.*
2275 — Restauration des tombeaux des Guise.
2276 — Restauration du château de Meillant (Cher).

MAGNE (Auguste), 4, *r. des Enfants-Rouges.*
2277 — Projet de Musée de l'Industrie à ériger sur l'emplacement de l'île Louviers (suite des études exposées au Salon de 1845).

> Toutes les parties n'en sont pas lavées avec un soin égal. C'est du reste un projet un peu en l'air.

MIGNAN (Henri), 38, *r. des Petites-Écuries.*
2278 — Eglise de la villa d'Aumale projetée au cap Matifou.

QUESTEL (Charles), 38, *r. des Martyrs.*
2279 — Amphithéâtre d'Arles, projet de restauration en cours d'exécution.

RÉVOIL (Antoine-Henry), 9, *r. Madame.*
2280 — Etat actuel et restauration du cloître de l'abbaye de Montmajour, près d'Arles.

VERDIER (Aymar), 5, *r. d'Assas.*
2281 — Etudes sur l'église de l'abbaye de Saint-Leu d'Esserant.

GRAVURE

ALIGNY (Théodore), 72, *r. de Vaugirard*.
2282 — Acropole d'Athènes.
2283 — L'Attique, vue du mont Pentélique.
2284 — Délos.
2285 — Corinthe.
2286 — Temple de la victoire Aptère.
2287 — Vue de l'une des sources du mont Pentélique.
2288 — Vue de la campagne de Rome.
2289 — Vue de l'île de Caprée (royaume de Naples).

Eaux-fortes d'un beau style. Lignes grandes, simples comme la nature qui est toujours belle dans sa grandeur et dans sa simplicité.

ALLAIS (Jean-Alexandre), 155, *r. de Sèvres*.
2290 — La Vierge de Canteleu; d'après M. Schoppin.
2291 — La Vierge à la Croix; d'après M. Dubufe.
2292 — Une baigneuse; d'après M. Riédel.

Ces trois planches prouvent ce que tout le monde sait, que M. Allais est un graveur habile.

ASSELINEAU (Léon), 18, *r. de Navarin*.
2293 — Quatre vases pour la publication des études céramiques de M. Ziégler.

M. Ziégler, grâce à ces études, est sûr d'aller à la postérité. Ces études ne seront-elles pas déposées à la Bibliothèque royale ?

BEIN (Jean), 20, *r. de l'Ouest*.
2294 — La Vierge et l'Enfant-Jésus, dite Vierge *Niccolini*, d'après Raphaël.

BLÉRY (Eugène), 11, *place Saint-André-des-Arcs*.
2295 — Treize gravures à l'eau-forte; *même numéro*.

2296 — Vue de Saint-Pierre-d'Albigny (Savoie); eau-forte.
2297 — Vue du pont Perrant, chemin de la Grande-Chartreuse; eau-forte.

> M. Blery reste stationnaire. Sans doute, ses eaux-fortes portent le cachet du talent, mais d'un talent à son apogée; il y aurait cependant quelques améliorations à y apporter.

BURY (J.-B.), 16, *r. Hautefeuille.*

2298 — Châsse des grandes reliques de la Sainte-Vierge, conservée dans le trésor d'Aix-la-Chapelle, d'après M. Arthur Martin; figures par M. Garnier.

> Cette planche est d'une finesse et d'un travail qui fait honneur au graveur de l'ornementation, M. Bury, et à celui des figures, M. A. Garnier. M. Garnier est un de nos graveurs les plus modestes, à qui il ne manque qu'une occasion pour développer l'habileté de son burin.

2299 — Eglise de Saint-Etienne-du-Mont, à Paris; vue extérieure d'après nature.
2300 — Temple de Vesta, à Tivoli.
2301 — Monographie de l'amphithéâtre Flavien à Rome, d'après M. Leveil.
2302 — Quatre gravures; *même numéro.*

CALAMATTA (Luigi), 12, *rue Neuve-des-Petits-Champs.*

2303 — Portrait de S. A. R. Mgr. le duc d'Orléans, d'après M. Ingres.

> Tout le monde connaît cette planche remarquable, où M. Calamatta a interprété si heureusement M. Ingres.

CARON (Adolphe), 47, *quai de l'Horloge.*

2304 — Faust apercevant Marguerite pour la première fois; d'après M. Ary Scheffer.

> Reproduction sérieuse d'une œuvre non moins sérieuse. M. Ad. Caron a cherché à se maintenir dans la gamme du tableau original. Cette gravure est ce qu'on appelle genre allemand. Les tailles sont douces, harmonieuses comme le sujet.

CASTAN (Edmond), 13, *r. Vavin.*

2305 — Portrait de M. D...; d'après un dessin de M. Biennourry.

CHEVRON (J.), *à Lyon.*

2306 — Sujet religieux; d'après un dessin de M. L. J. Hallez.

CHOLET (Samuel), 48, *r. du Four-St-Germain.*

2307 — Deux gravures; *même numéro.*

<small>Exécutées avec un certain nerf qui a bien son mérite.</small>

CORNILLIET (Alfred), *à Boulogne-sur-Seine,* 74, *Grande-Rue.*

2308 — Riche et pauvre; d'après M. Alfred de Dreux.

2309 — Chien et chat; d'après M. Alfred de Dreux.

<small>Si M. A. de Dreux n'est pas content de la manière dont M. Cornilliet a rendu Riche et pauvre et Chien et chat, il sera le seul de son avis. Il ne revient à M. Cornilliet que des éloges. Ses tentatives pour surprendre aux graveurs anglais chacun de leurs nouveaux procédés sont chaque jour couronnées de nouveaux succès.</small>

COTTIN (Pierre), 9, *r. de Lancry.*

2310 — L'amour à la ville; d'après M. Guillemin.

2311 — Gilblas de Santillane; d'après M. Schoppin.

DANEIL-KLEIN (Mlle Stéphanie), 13, *r. du Mail.*

2312 — Vue de la forêt de Saint-Germain, près de la terrasse; eau-forte.

DESNOYER (le baron Auguste-Boucher).

2313 — La Vierge de Dresde, dite *de Saint-Sixte,* d'après Raphaël.

<small>On est si peu habitué, grâce à la haute insouciance de M. le directeur des Beaux-Arts pour les beaux-arts, à voir maintenant de grandes pages sérieusement faites au burin, que cette apparition est comme une espèce de miracle. Il faut en savoir un gré infini à M. Desnoyer, bien que peut-être sa planche laisse encore à désirer. Ces variations ne sont pas dans une harmonie parfaite avec l'ensemble de la planche. Ce sont de légères taches que M. Desnoyer fera disparaître dans une œuvre de cette importance.</small>

FELSING (Jacques), *à Darmstadt; et à Paris, chez M. Muller,* 32, *r. de Seine.*

2314 — La Poésie inspirée par l'Amour; d'après G. Kaulbach.

FOURNIER (Amable), 10, *r. de la Grande-Chaumière.*

2315 — Sept gravures; *même numéro.*
2316 — Dix gravures; *même numéro.*

FOURNIER (Mme Félicie), née Monsaldy, 10, *rue de la Grande-Chaumière.*
2317 — Portrait du duc de Chartres en 1792, d'après M. Léon Cogniet.

FRANÇOIS (Thomas), 91, *r. de Sèvres.*
2318 — Portrait de Michel-Ange, d'après le tableau peint par lui-même.

GERVAIS (Eugène), 54, *r. des Noyers.*
2319 — Vue d'une forêt, d'après Prud'hon; eau-forte.

GILBERT (Charles), *à Neuilly-sur-Seine*, 27, *Grande-Rue-de-Sablonville*
2320 — Six gravures sur bois; paysages et sujets d'après MM. Bertrand, E. de Baumont, etc.

GIRARD (Mlle Louise-Bathilde), 11 bis, *rue Guénégaud.*
2321 — Lénore, d'après un dessin de M. Ary Scheffer; eau-forte.

GIRARDET (Paul), 15, *r. des Bernardins.*
2322 — L'armée française emporte le Ténia de Mouzaïa. — Occupation du col (12 mai 1840); d'après M. Horace Vernet.

GUESNU (Hilaire), 301, *r. Saint-Martin.*
2323 — Deux eaux-fortes; *même numéro.*
 1° Vue prise près d'Étampes, d'après nature.
 2° Un bois près des fontaines de la Cour de France.

GUIGUET (Jacques), 13, *quai des Augustins.*
2324 — Six gravures d'architecture; *même numéro.*

JACQUE (Charles-Émile), 46, *r. Rochechouart.*
2325 — Paysage; eau-forte.

JAZET (Alexandre), 7, *r. de Lancry.*
2326 — Journée du 14 juillet 1789, d'après M. Paul Delaroche.

Bon chien chasse de race. C'est faire l'éloge de cette planche.

JAZET (Jean-Pierre-Marie), 7, *r. de Lancry.*

2327 — Départ pour un carrousel, d'après M. Horace Vernet.

> Il semblerait qu'après un nombre si considérables de planches exécutées par M. Jazet père, son talent devrait être fatigué ou au moins se ressentir quelque peu du prodigieux travail de toute sa vie. Eh bien, il n'en est rien, chaque nouvelle œuvre de lui est toujours empreinte d'une fraîcheur, d'une vigueur, d'une supériorité, qui n'est jamais surpassée que par l'œuvre qui succède. C'est une organisation à part. La nature l'a créée tout exprès pour M. H. Vernet.

JOUANIN (Auguste-Adrien), 4, *r. de l'Ouest.*

2328 — La Mélancolie.

LECOMTE (Narcisse), 47, *quai de l'Horloge.*

2329 — Sainte-Famille, dite *la Perle de Raphaël.*

LEFÈVRE (Achille-Désiré), 10, *place Saint-Sulpice.*

2330 — Portrait de S. M. la Reine des Français, d'après M. Winterhalter.

LEGUAY (Eugène), 95, *r. du Faubourg-Saint-Martin.*

2331 — Deux gravures à l'eau-forte; *même numéro.*

> L'une de ces gravures, le Lutrin a été publié dans le *Journal des Artistes* en 1845, l'autre est saint Jérôme. Ce sont des œuvres d'un jeune homme en train de bien marcher.

LEISNIER, 277, *r. Saint-Augustin.*

2332 — Portrait de la Fornarina, d'après le tableau de Raphaël, qui fait partie de la galerie de Florence.

2333 — Intérieur d'église, d'après le tableau de Péter Néefs, de la même galerie.

LEMAITRE (Augustin-François), 63, *quai de l'Horloge.*

2334 — Fragment de la frise du Parthénon, retrouvé dans l'Acropole d'Athènes.

2335 — Vue de Constantine.

LEMAITRE (Mlle Clara), 63, *quai de l'Horloge.*

2336 — Coupe de la mosquée de Tabriz.

LEROY (Louis), 36, *r. de Babylone.*

2337 — Moïse brisant les tables de la loi ; paysage à l'eau-forte.

2338 — Moïse voyant la Terre promise ; paysage à l'eau-forte.

<small>La Montagne, sur laquelle Moïse est placé comme un fanal, se dessine en silhouette d'une manière trop dure.</small>

LÉVY (Gustave), 32, *r. Saint-Antoine*.

2339 — Portrait en pied du Roi des Belges, d'après M. Winterhalter.

LHUILLIER (Léonce), *à Batignoles*, 4, *rue du Moulin*.

2340 — Environs de Pontoise.
2341 — Grenoble.

MANCEAU (Alexandre), 3, *place Sorbonne*.

2342 — La promenade, d'après M. Schopin.

MARTINET (Achille), 3, *r. de la Sainte-Chapelle*.

2343 — La Vierge à la Rédemption, d'après Raphaël

<small>Talent et Martinet, ce sont deux mots inséparables.</small>

MARTINET (Alphonse), 75, *r. Montorgueil*.

2344 — Belle-de-nuit, d'après M. Court.

MARVY (Louis) 10, *r. Cadet*.

2345 — Six paysages ; eaux-fortes.
2346 — Six paysages ; d'après M. Decamps ; idem.

<small>C'est l'école libre en gravure, où la facilité remplace l'étude ; elle ne laisse pas que de présenter un certain charme.</small>

MASSON (Alphonse), 15, *quai Malaquais*.

2347 — Le Christ au tombeau ; eau-forte, d'après le Titien.

<small>Eau-forte d'une vigueur qui atteste tout le mérite de M. Masson dans ce genre de gravure. On ne peut donner une idée plus fidèle du coloris du Titien. C'est bien là cette couleur toute puissante que l'on envie, mais que l'on ne peut atteindre.</small>

2348 — Trois gravures au vernis mou, d'après les dessins de M. Decamps.

MILLIN (Armand-Denis), 21, *rue Neuve-Saint-Étienne-du-Mont*.

2349 — La Mort de Louis XIII ; d'après M. Decaisne.

OUTHWAITHE (John), 57, *quai de l'Horloge.*
2350 — Trois sujets; d'après MM. Karl Girardet et Morel Fatio.
2351 - Sujets divers ; d'après MM. Karl Girardet et Morel Fatio.

POUGET (Achille), 9, *r. de la Perle.*
2352 — Huit gravures sur bois : sujets d'après MM. Baron, Moraine, etc.

PYE (John), *à Londres.*
2353 — Vue du château d'Ehrenbreistein, sur le Rhin ; d'après M. Turner.

RIBAUT (Auguste-Louis-François).
2354 — Tombeaux des cardinaux d'Amboise, à Rouen; détails.
2355. — Vitraux de la cathédrale d'Auch.
2356 — Croix processionnelle.

RIFFAUT (Adolphe), *chez M. Dien, 18, rue du Vieux-Colombier.*
2357 — *Ecce homo;* d'après Le Guide; gravure à l'aquatinta.

ROLLET (Louis-René-Lucien), 12, *r. de Vendôme.*
2358 — Napoléon au combat de Sommo-Sierra; d'après M. Bellangé.
2359 — Voyage en traîneau sur la mer Baltique ; d'après M. Horace Vernet.

ROZE (Jules), 49, *quai des Augustins.*
2360 — Napoléon visitant les travaux de l'île d'Elbe ; d'après M. Bellangé.

SCHULLER (Charles-Auguste), *à Strasbourg.*
2361 — La fille de Jephté; d'après le tableau de Ch. Oesterley, à Gœttingue.
2362 — Portrait de M. K...

SIXDENIERS (Alexandre-Vincent), 3, *r. Racine.*
2363 — L'accordée de village; d'après Greuze; gravure à la manière noire.

2364 — Portrait de frère Philippe, supérieur général de l'institut des écoles chrétiennes ; d'après M. Horace Vernet.

C'est Greuze; c'est Horace Vernet. C'est le tableau si touchant et si vrai d'un de nos peintres les plus dramatiques; c'est le portrait si fidèle de ce digne frère Philippe dont le nom passera, avec ses vertus et l'œuvre de M. Horace Vernet, à la postérité. M. Sixdeniers l'a popularisé dans l'ordre des Frères de l'école chrétienne comme l'original l'a été, l'an passé, parmi les visiteurs du Salon.

SKELTON (Joseph), *à Versailles*, 11, *rue Saint-Antoine*.

2365 — Prise du fort de Saint-Jean-d'Ulloa (27 novembre 1838); d'après M. Horace Vernet.

2366 — Visite de S. M. Victoria, reine d'Angleterre, à S. A. R. Madame la duchesse d'Orléans, au château d'Eu (1843); d'après M. E. Lepoittevin.

2367 — Portrait de S. A. R. Madame Adélaïde, princesse d'Orléans; d'après M. F. Winterhalter.

VALLOT (Philippe-Auguste), 30, *r. de Madame.*

2368 — Le réveil de Jésus; d'après Louis Carrache.

2369 — Portrait du baron Gros; d'après le tableau peint par lui-même.

VIMONT (Alexandre), 24, bis, *rue Neuve-Sainte-Geneviève.*

2370 — Descente de Croix, d'après J. Jouvenet, gravure à la manière noire.

WIESENER (Félix), 29, *r. Saint-Paul.*

2371 — Quatorze sujets; paysages et animaux, eaux-fortes en relief sur cuivre.

LITHOGRAPHIE

ADAM (Victor), 16, *r. Hauteville.*
2372 — Victoire remportée par le général polonais Dwernicki, d'après M. Charles Malankiewicz.

AUBRY LE COMTE (Hyacinthe-Louis-Victor-Jean-Baptiste), 38, *rue du Bac.*
2373 — L'ode; d'après le tableau de M. A. Galimard.
<small>Cette lithographie est exécutée avec une perfection qui rappelle les beaux jours de M. Aubry le Comte.—Voir, pour l'*Ode* de M. Galimard, le *Journal des Artistes*, 5 avril 1846.</small>

BADENIER (Alexandre-Louis), 40, *r. Meslay.*
2374 — Trois dessins lithographiés; *même numéro.*

CHAMPAGNE (Louis-Jules), *r. du Fbg-St-Denis.*
2375 — Onze sujets et paysages composés.

CLERGET (Hubert), 52, *rue Rochechouart.*
2376 — Trois dessins lithographiés; *même numéro.*
2377 — Quatre dessins lithographiés; *même numéro.*

DESMAISONS (E.), 64, *rue Mazarine.*
2378 — Amour de soi-même; d'après M. Vidal.
2379 — Eva; d'après le même.
2380 — Frasquita; d'après le même.
2381 — Noémie; d'après le même.
<small>M. Desmaisons est arrivé dans ses lithographies à tellement imiter M. Vidal, qu'il faut avoir l'original et la copie sous les yeux, à côté l'un de l'autre, pour les distinguer.</small>

DUMONCEL (Théodore-Achille), 5, *r. de l'Arcade.*
2382 — Panorama d'Athènes.
2383 — Vues pittoresques du Parthénon, du triple temple dédié à Erecthée, à Minerve Poliade et à Pandrose; de l'arc d'Adrien et de la tour des Vents.

EDWARMAY (Louis), 44, *rue des Boucheries.*
2384 — Saint Louis portant la couronne d'épines; lithographie en couleur, d'après un des vitraux de la chapelle sépulcrale de Dreux.
<small>Travail lithographique d'autant plus remarquable, que l'œuvre de M. Jacquand ne l'est guère.</small>

EICHENS (Hermann), *à Berlin.*
2385 — La Siesta, d'après M. F. Winterhalter.

FANOLI (Michel), 41, *r. de Miromesnil.*
2386 — Les Saintes femmes, d'après M. Landelle.
<small>Excellente lithographie d'une œuvre fort remarquable comme sentiment religieux.</small>

JACOT (Jules), 20, *rue Jacob*
2387 — Le denier de la veuve, d'après M. R. Cazes.
2388 — Le marchand d'images, d'après M. Guillemin.
<small>Vrai et vivant comme dans le tableau.</small>

JULIEN (R.), 73 bis, *r. d'Enfer.*
2389 — Etude de femme, d'après M. H. Lehmann.
2390 — Femmes bretonnes, d'après M. Devéria.
2391 — Etude de femme, d'après M. H. Lehmann.
2392 — Etude de femme, d'après M. E. Lecomte.
<small>Les deux études d'après M. Lehman sont très-belles; M. Julien avait de bons modèles sous les yeux.</small>

LASALLE (Emile), 18, *r. Las-Cases.*
2393 — Etude de Christ, d'après M. Ange Tissier.
2394 — Pèlerine, d'après M. Rodolphe Lehmann.

LEHNERE, 3, *r. Notre-Dame-de-Lorette.*
2395 — Cadres de deux lithographies; crayon et lavis.

LEMOINE (Auguste), 19, *r. d'Enghien.*
2396 — Notre-Dame-des-Neiges, d'après M. Ziégler.
<small>Que de remercîments M. Ziégler ne doit-il pas à M. Lemoine! Grâce à ce dernier, voilà une *Notre-Dame-des-Neiges* qui est devenue presque bonne, si l'on peut s'exprimer ainsi; elle était bien mauvaise, et il a fallu immensément de talent à M. Lemoine pour la rendre supportable.</small>

LE ROUX (Eugène), 6, *rue de Seine.*
2397 — Trois vues diverses, d'après M. Decamps.
<small>Toutes trois d'un effet piquant, mais d'une exécution molle.</small>

LLANTA (J.), 5, *r. du Pont-de-Lodi.*
2398 — Couronnement de la Reine des Cieux, d'après M. Romain Cazes.
2399 — Portrait de M. le baron Desnoyers; d'après M. E. Dubufe.

MARCHAIS (J.-Baptiste-Étienne), 102, *r. du Bac*.

2400 — Saint Bernard allant fonder l'abbaye de Clairvaux ; d'après M. Lécurieux.

<small>OEuvre consciencieuse, comme l'était le tableau de M. Lécurieux.</small>

2401 — La Mère laborieuse ; d'après Chardin.

MOUILLERON (A.), 6, *r. de Seine*.

2402 — Un *Au-to-dafé* ; d'après M. Robert Fleury.

<small>Ce dessin est mou et peu harmonieux. Les ombres sont foncées, les parties lumineuses trop claires; pas de liaison entre les unes et les autres. On ne voit que du blanc et du noir. La peinture de M. Robert Fleury avait une tout autre harmonie; mais M. Mouilleron ne l'a pas comprise sous ce rapport.</small>

2403 — Trois sujets ; d'après M. Robert Fleury.

NOEL (Léon), 33, *r. du Dragon*.

2404 — Jésus et la Samaritaine ; d'après M. E. Signol.

2405 — *Qui me suit ne marche pas dans les ténèbres* ; d'après M. E. Signol.

2406 — Portrait de M. de M... ; d'après M. Pérignon.

2407 — Portrait de Mme de M... ; idem.

2408 — Portrait de Mme de F... ; d'après M. Winterhalter.

<small>Les lithographies de M. Léon Noël sont toujours exécutées avec une supériorité marquée, mais une supériorité froide.</small>

PREVOST (Victor), 10, *r. Saint-Louis-au-Marais*.

2409 — L'aumône au pèlerin ; campagne de Rome, d'après M. E. Giraud.

SCHERTLE (Valentin), *à Heidelberg*.

2410 — Les indiscrètes ; d'après M. Louis Pollack.

TEISSIER (Soulange), 31, *rue de Seine*.

2411 — Sacré-Cœur de Jésus ; d'après M. C. Bazin.

2412 — Le Collin-Maillard ; d'après M. Schlesinger.

<small>Des félicitations à M. Soulange Teissier. Il a tiré un excellent parti du Sacré-Cœur de Jésus, dont l'original n'est pas pourtant mauvais, et du Collin-Maillard, dont l'original n'est pas bon.</small>

FIN.

Imprimerie de H. Fournier et Cᵉ, 7, rue Saint-Benoît.

www.ingramcontent.com/pod-product-compliance
Lightning Source LLC
Chambersburg PA
CBHW071535220526
45469CB00003B/787